世界100大畫家
從喬托到安迪沃荷

何政廣 著

藝術家

一百名畫家心靈圖像繽紛世界

　　從1996年到2006年的十年間，藝術家出版社策畫我主編的《世界名畫家全集》，出齊了整整一百種。在每一種書編輯完成時，我都寫了一篇前言，簡要概述每一位名畫家的生平與藝術創造的成就與代表作。在一百種《世界名畫家全集》出齊時，一百篇前言重新修整匯集並選出一至二幅代表作和自畫像或畫家攝影照片，就構成這本《世界100大畫家》導讀手冊書，事實上，這本書也是一百位畫家簡明介紹讀本。

　　書中選輯的一百位大畫家，年代上網羅了從十三至二十世紀的八百年來，活躍在世界美術史深具影響力左右藝術發展趨勢的重要人物，從初期影響文藝復興的喬托·到現代普普藝術大師安迪沃荷，他們生活在當時藝術界都是走在時代前端的先驅者，充滿藝術創造力，才華洋溢，作品魅力無限。

　　正如義大利美術史家里奧奈羅·文杜里所說：「只有藝術家在其作品中所顯示的個性，才是藝術中的眞實。」藝術家的作品最能傳達出眞實的世界，透過名畫的圖像，閱讀藝術家生涯與創作，讓我們能夠更接近藝術的眞實。傅柯說：「我們所見從不在我們的所言中。」這也說明了繪畫名作圖像的重要價值，它具有無法言傳，只有在繪畫圖像中才能傳達的境界。讀過本書，如果想要對書中的任何一位畫家有更深入瞭解，可以閱讀《世界名畫家全集》單本專書，每一本都收錄一位畫家一生的全部作品，名家名畫圖像繽紛呈現眼前，你可以發現多麼接近藝術家的心靈世界。

　　我在此同時要感謝許多爲《世界名畫家全集》撰文的作家，他們費心費力研究撰述每一位畫家生涯及作品，使我們得以深入閱讀鑑賞。這一百種中文版名畫家叢書的出版，在中文藝術出版界是一個創舉，對國內美術教育相信也是極具意義。

何政廣

二〇〇六年十二月寫於藝術家雜誌社

世界100大畫家目錄

西方繪畫開山人　喬托 （Giotto di Bondone, 1266/67-1337）

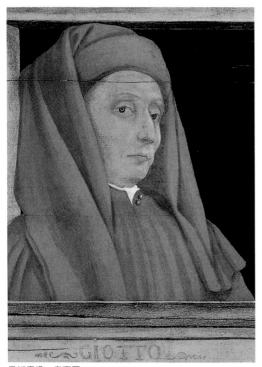

喬托畫像　烏齊羅

　　義大利文藝復興美術開山祖的喬托，也被推崇為歐洲繪畫之父，寫實主義的鼻祖。德伏夏克則讚譽喬托的藝術是義大利文藝復興美術的新福音書。12世紀歐洲的大教堂，鑲嵌和彩色玻璃畫興盛一時，到了齊馬布耶、喬托的出現，鑲嵌和彩色玻璃畫便被富有創意的壁畫取代。

　　義大利《文藝復興藝術家列傳》作者瓦薩利（1511-1574）記述喬托原是一個農夫的兒子。有一天，大畫家齊馬布耶從翡冷翠去維斯賓蕭諾的途中，看到一個牧羊童用煤塊在石頭上畫一隻生動的綿羊，大為驚異，於是收作門徒，這個徒弟就是喬托。後來喬托的成就超越了老師齊馬布耶。喬托的朋友文學家但丁在其名著《神曲》中稱讚喬托的榮譽蓋過了當時所有的名流，並認為他是畫家中的畫家。

　　喬托的許多以基督教為題材的壁畫，開始用世俗的思想感情和寫實的技巧描繪宗教人物，並開始以自然景色作背景，打破中世紀長期以金色或藍色作背景的舊習，使畫面增添生氣。現存名作〈逃亡埃及〉就是一例。喬托的造形語言，包含歐洲哥德美術和義大利古典傳統背景，加上托斯卡那固有民眾的語言，深具古代禁欲主義者的堅毅和新時代人的奮鬥意志，是一位擁有改革精神和巨大創造力的藝術家。

　　喬托最著名的重要作品是現存義大利帕多瓦城阿雷那建造的斯克羅維尼禮拜堂耶穌傳等壁畫，以及亞西西聖芳濟教堂聖芳濟傳壁畫。

　　斯克羅維尼禮拜堂（又稱阿雷那禮拜堂）內部壁面聘請喬托作繪畫。喬托以水平與垂直交叉構成裝飾畫面。最上段有〈聖瑪利亞的雙親——若雅敬與安娜的故事〉與〈聖瑪利亞的故事〉各七面左右對照。下二段〈耶穌傳〉從正面的〈受胎告知〉到〈聖靈降臨〉等二十五個場面。入口內壁為大幅的〈最後審判〉與正面拱形上方高處描繪的〈父神〉作結束。側壁下方配置「七德」與「七惡」圖像。這一系列主要畫面是在1305年描繪完成。喬托將神秘的聖經故事，以人間眼睛所見的自然情景描繪出來，主題由深具立體感的厚重人物，構成獨特的戲劇性場景，靜謐與耀動，知性與感性相互調和，統一建築與繪畫的空間，達成藝術與宗教的緊密融合。

　　喬托在亞西西聖芳濟教堂所作廣博描繪貧窮的使徒聖芳濟（St.Francis）生涯的著名壁畫有三十二幅，包括名作〈與小鳥說教〉，畫境和諧悅目，是喬托晚年成熟期風格，也是他壯大的紀念碑代表作。

　　喬托的偉大畫業，對義大利繪畫發展有巨大影響，並有無數的追隨者。

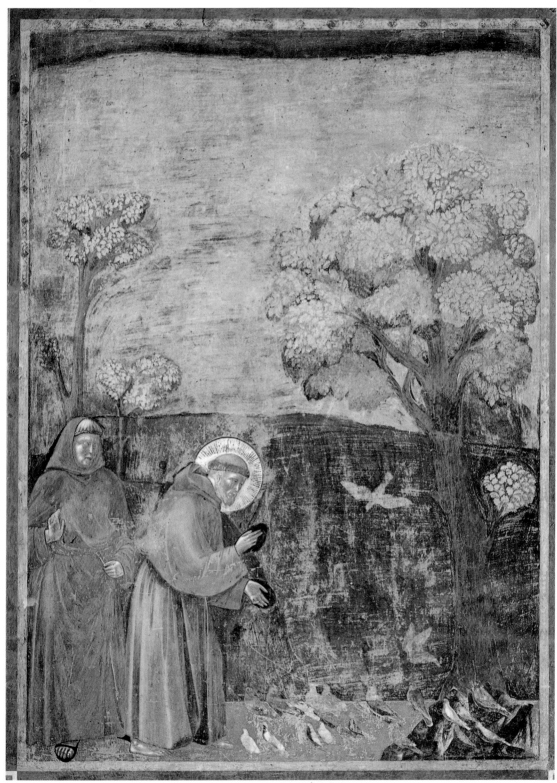

喬托 《聖方濟傳》與小鳥說教 濕壁畫 270×200cm 亞西西聖方濟教堂上院

翡冷翠的美神 波蒂切利

波蒂切利自畫像

今天，到義大利翡冷翠旅遊的人，一定會去參觀烏菲茲美術館。這座美術館是義大利文藝復興美術的寶庫，館中最吸引人的就是波蒂切利的兩幅馳名傑作〈春〉與〈維納斯的誕生〉。1977年9月筆者到烏菲茲美術館參觀時，從右方入口上到二樓，這兩幅名畫就掛在第一個陳列室，畫前擠滿觀眾。十五年後再度重訪名畫，整修後的烏菲茲入口改在左側，上到二樓的第一間大陳列室，這兩幅名畫仍是主角，畫面經過修補塗上很厚帶著反光亮油，但觀眾盛況依舊。〈春〉與〈維納斯的誕生〉原是秘藏在翡冷翠近郊「梅迪奇家族」卡斯特拉別墅，直到1815年後移到烏菲茲美術館，公開給大眾欣賞。

波蒂切利的〈維納斯的誕生〉，描繪愛與美的女神維納斯，在大海之中誕生，她站在大蚌的殼上，西風之神塞佛羅斯把她送上岸邊，「時間」的精靈女神霍拉趕緊拿著披風，在海邊迎接她，象徵著愛與美的赤裸女神第一步走近人間的時候，第一件事就要「修飾」與「遮蓋」。〈春〉亦稱〈維納斯的統治〉，描繪愛與美的樂園，經

維納斯統治，雖然氣氛美麗，景象璀璨絢爛，而西風摧殘春花之患，並不能解決，以象徵崇高的美，是人類最高的生活理想，但不應疏忽自然律法的基本關係。

波蒂切利是文藝復興早期翡冷翠偉大畫家。他原本是感情濃厚的唯美主義者，透過其氣質高超作品，令人一眼望見當時義大利人生存的觀念在改變，他站在時代重要的一邊，引發全盛的文藝復興巔峰世紀。當歐洲進入15世紀時，自然主義在現實精神之中，發生萌芽。這種啟發文化進步的力量，在美術作品裡具體呈現。李皮承繼安吉里柯的風格，尊重自然觀念的意識，已經嶄露頭角，而波蒂切利更是青出於藍，對自然的關心，尤其顯著，趣味和愛好自然天性，與主觀相通的想像力在繪畫間，表現得一覽無遺。

這種不同於其他畫家的觀念表現，提前引起基督教國家的人民，意識到真正人生的獨立意義，與宗教信仰之間的有機關係，不應因效忠神聖，而疏忽了解決自己生存問題的責任。古代精神的復活，基督教的信仰傳統與吸收當時所謂異教思想的發展合一，使得歐洲文化，由人文主義走進基督教精神對現實理想的確切深入，而使其信仰本質之中，引起哲學與科學的進展。這就是文藝復興的全部精神。而波蒂切利正是掌握著這條通路的鎖匙，開啟這扇大門的機關。

波蒂切利生時才氣縱橫，獲得翡冷翠實際統治者羅倫佐‧迪‧梅迪奇禮遇，一生完成許多驚人的創作。但他晚年落寞，死後名字被人遺忘。直到1867年才由英國美術史家查得對證資料。到了20世紀，波蒂切利的名字才在世人心目中成為偉大藝術家的符號。而他晚年所作但丁〈神曲〉插畫，一百頁詩篇素描，也被肯定為極貴重的傑作。

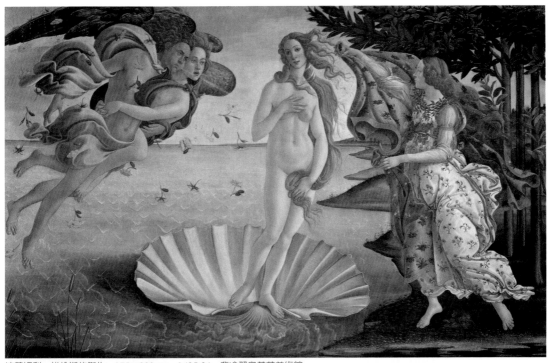

波蒂切利　維納斯的誕生　175×280cm　1485-86　翡冷翠烏菲茲美術館

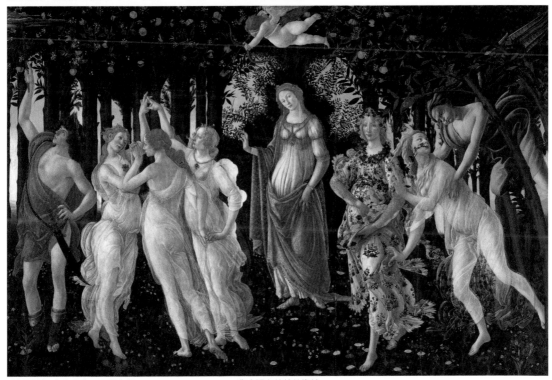

波蒂切利　春的寓意　蛋彩木板　203×314cm　1482　翡冷翠烏菲茲美術館

全能的天才畫家 達 文 西

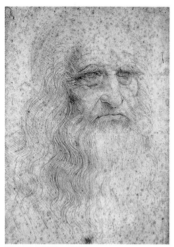

達文西自畫像　素描

　　李奧納多‧達文西被譽為全能的天才藝術家，文藝復興時期最完全的表現者。他是畫家，又是雕刻家、詩人、音樂家，同時是建築師、工程師、科學家。〈蒙娜麗莎〉、〈最後的晚餐〉是他的曠世名畫，他為史佛沙家族雕刻的騎馬像被公認為神品，他制訂許多引水灌溉計畫，設計過飛行器、橋樑，也畫了建築圖，遺留下無數繪圖手記稿本，創造出藝術最完全的表現，達到人類精神的最高地位。

　　達文西1452年4月15日生於翡冷翠西北方的文西鎮，從小數學就很好，在音樂方面有神童之稱；對繪畫更有濃厚興趣，二十歲就成為一名畫家。也有人稱達文西是擁有許多秘密的怪才，因為他留下的手記許多都是左右反寫的文字，要照鏡子才能閱讀出來，據說這是他隱藏秘密的方法。

　　文藝復興初期的畫家，一直潛心研究一項問題，就是如何才能把立體的空間畫在平面的畫布上。因而他們研究透視圖法，研究由陰影所構成的立體畫法，也研究大氣的透視圖法。集此研究大成，再向前推動一步，不用線而用面的推移譜成立體世界，然後再表現出明暗的立體感與空間的幻想。在這方面最有貢獻的就是達文西。換言之，就是由達文西所開拓的新表現法，首先使文藝復興時代的繪畫為之一變，後來又使整個歐洲畫壇都接受了他這種技法。同時為了適應這種觀感而創造出新表現法的也是達文西。

　　達文西為了獲得這種富有明暗世界的效果，因此他作畫時大半都選擇黃昏時光。因為中午的光線明暗度過分強烈，無法表現出他所要的情調。達文西自己的筆記，就記述黃昏的光線最適合作畫。他以寫實技巧為基礎，但對於產生寫實的客觀主義採取壓抑手段，而盡量在主觀精神內容的表現上求取成功。

　　「描繪不在運動的肢體，必須沒有畫出肌肉的活動。如果你不這麼做，你將不是畫人物的肖像，而是傚效了一袋子的傻瓜。」這句關於繪畫的短語，記載於近期發現的達文西馬德里手稿中，註明日期是16世紀初。這本手稿內容，描述所有達文西繪畫要素的理論。達文西最美的觀察，其中一項便是他描繪人臉的方法。他建議畫家調整背景，以達到在暗影中，輪廓模糊之繪畫手法的最精緻效果。此即他所謂「暗影的優雅合度，流暢地抹去每一筆尖銳的輪廓」。

　　現藏巴黎羅浮宮的〈蒙娜麗莎〉是達文西最偉大的傑作。此畫是描繪一個女子的人格，達文西不僅把蒙娜麗莎表情變化的最大公約數予以形式化，而且做到了「看見皮膚裡的脈搏」的徹底寫實藝術。〈蒙娜麗莎〉的成就正表現出達文西對繪畫技法的一大發展：在明暗處理上，採取逐步過渡的明暗轉移法，使畫面產生豐富的層次，連續的明暗過渡像煙霧一般，沒有截然分界。〈蒙娜麗莎〉在繪畫技法史上實是一個重要的發展。

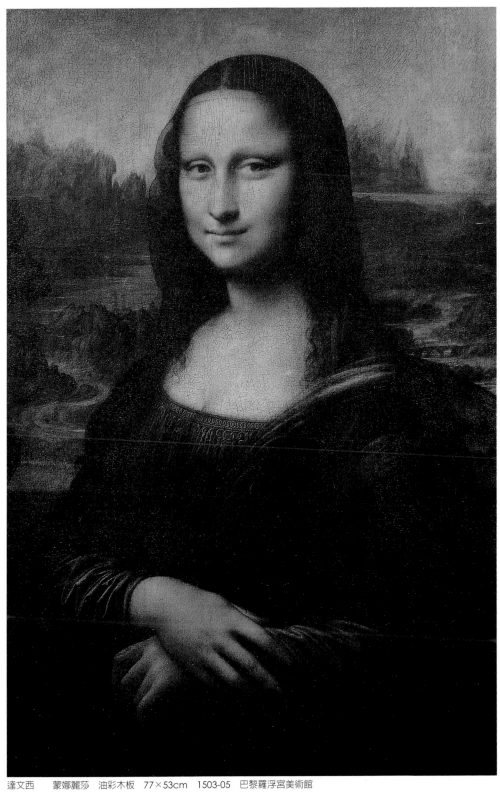

達文西　蒙娜麗莎　油彩木板　77×53cm　1503-05　巴黎羅浮宮美術館

文藝復興的巨匠 米開朗基羅

（Buonarroti Michelangelo, 1475-1564）

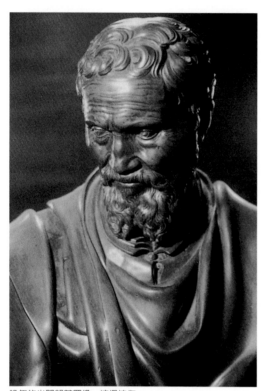

晚年的米開朗基羅像　波得拉作

米開朗基羅與達文西、拉斐爾並稱爲義大利文藝復興時期的三傑。他是傑出的畫家、雕刻家，也是卓越的建築師和詩人。

當我們走進千年古都羅馬，可以看到聳立在梵諦岡宮前面的聖彼得大教堂，進入教堂右轉的第一個禮拜堂，就擺著米開朗基羅的最早傑作〈彼耶達〉，是他二十四歲的作品，被許多古今藝術家評爲世間最完美的聖品。雕像中的每個細部，都蘊藏作者堅苦的匠心。與這個悲痛主題產生共鳴的精神感動力，更佈滿這塊清純大理石雕像的每一個刀痕中。

三年後創作的〈大衛〉，則是鬼斧神工、眞善美兼備的堂皇雕像，其神韻既像阿波羅又類乎赫鳩利斯，而且燃燒正義怒火性格的精神力量，

跳躍在這座大理石雕像全身。大衛在基督教傳說中是一個少年英雄，曾使用投石器打死巨人哥利亞。米開朗基羅選擇此一題材，是因爲當時翡冷翠正遭受大動亂。他雕造大衛象徵著掌管城市者要像英雄大衛一樣，勇敢保衛自己的城市。米開朗基羅認爲大理石雕像才是眞正的雕塑，他所創作的〈大衛像〉，是一件經典的大理石雕像，後世的人讚美這座雕像爲「巨人」，姿勢非常剛健，犀利的目光，表現出無畏的精神。

米開朗基羅在繪畫上流傳至今最偉大的創作，是梵諦岡西斯丁禮拜堂天頂800平方公尺大壁畫〈創世紀〉（三十七歲作品），以及第三羅馬時代他六十歲時完成的〈最後的審判〉。前者以舊約的創世紀選出九個場景，從世界與人類的創始到諾亞故事，複雜的主題和千變萬化的眾多人物姿態，都具有令人驚佩的創意。我在1977年8月首度步入西斯丁禮拜堂，在人群中仰望這組大壁畫，眞正感受到震驚心靈之美，完全是出於偉大藝術天才的匠心，印象至今記憶猶新。

同在這個禮拜堂的〈最後的審判〉，是他聲望如日中天時的創作，發揮他雕刻家所具有的那種表現人體美的技法，因而使他一躍而成爲壓倒群雄的大畫家。

我們從米開朗基羅一生所有繪畫、雕刻和建築作品，可以看出他歌頌人類的無限創造力，完全是文藝復興時代人文主義者對藝術的熱愛表現，這位第一流的雕刻家所創造的藝術作品，充滿了英雄氣概。

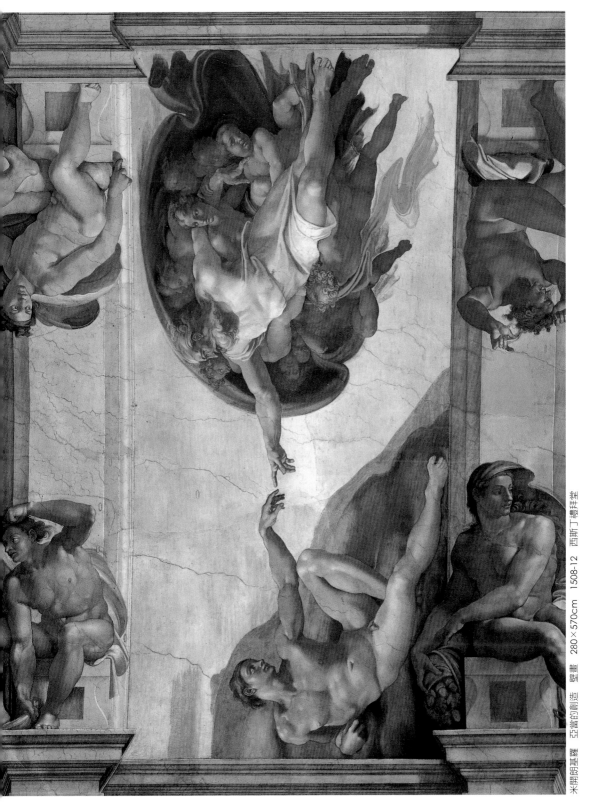

米開朗基羅　亞當的創造　壁畫　280×570cm　1508-12　西斯丁禮拜堂

文藝復興畫聖 拉斐爾

（Raphaell, 本名Raffaello Sanzio, 1483-1520）

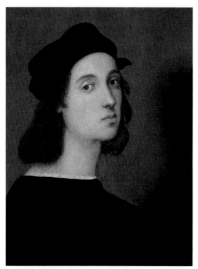

拉斐爾自畫像　1505

在短暫的三十七年生命中，拉斐爾卻完成很多不朽傑作，他享有羅馬教皇梵諦岡宮廷畫家的最大榮譽，與達文西和米開朗基羅，並稱為義大利文藝復興時代的三傑，幾個世紀以來，被人歌頌為最偉大的天才畫家。

就外觀看來，拉斐爾是一位無懷疑無苦澀的暢朗詩人畫家，而且具有極為敏捷的超人才華。他把文藝復興期新柏拉圖主義的藝術理想，好像輕而易舉的就予以形象化。然而在他短暫藝術生涯中，憑他那種洗練的畫技和高深的藝術教養，就是比他長壽很多的達文西和米開朗基羅，不論在質量方面，拉斐爾都完成了不遜於這二人的業績。拉斐爾對義大利文藝復興藝術貢獻之大，在美術史上是任何人都不能否認的史實。

雖然，拉斐爾的藝術成就，論英智與創造，他不如達文西，論氣魄與造形，他不如米開朗基羅，論色彩與官能，他也不如威尼斯派，可是他卻能充分發揮他綜合性的藝術天才，因而他能夠締造文藝復興時代最輝煌的藝術業績。

拉斐爾很早就吸收了前代藝術大師畫風與技法的精髓，然後再把這些精髓統一在自己的世紀裡，並且將重點放在人間理想美的表現上，具體刻畫了文藝復興時代的藝術調和精神，使他成為一位溫厚圓熟的人文主義藝術大師。這種理想化的美之調和，就是拉斐爾藝術的精神所在。〈聖母子登基與聖者、天父、天使聖安東尼與迪帕洛瓦的祭壇畫〉，是拉斐爾典型作品。

拉斐爾一生留下來的重要代表作，是他在1509年到羅馬後，在梵諦岡宮所作的天井畫。他受羅馬教皇聘請在天井四個圓圈裡，畫進四幅〈神學〉、〈哲學〉、〈詩歌〉、〈正義〉寓意像，然後在四個角的矩形框裡，分別加上注解：給神學畫上〈亞當與夏娃的原罪〉，給哲學畫上〈宇宙的暝想〉，給詩歌畫上〈阿波羅與馬修亞斯〉，給正義畫上〈所羅門的審判〉。教皇對拉斐爾的這些畫非常激賞，請他接著畫四面牆的大壁畫，與天井的寓意畫做成統一構想。他在〈神學〉下面畫上討論教學威權的〈聖禮之論辯〉，在〈哲學〉下面畫古往今來討論學問的學者為主題的〈雅典學院〉，在〈詩歌〉下面畫以藝術神阿波羅為中心的詩聖聚會處〈巴拿索山〉，在〈正義〉下面畫有關法律的〈三德像〉。另外在這些畫下面左右方形壁面，又畫了〈公佈羅馬法典的查士丁尼大帝〉和〈教會教令的頒佈〉。

這一系列組畫，都具有深長意義，〈神學〉與〈哲學〉象徵真，〈正義〉象徵善，〈詩歌〉象徵美。這組壁畫正代表了人間根本精神的真善美三種理念，同時也把人類的英智的歷史形象化，將希臘的理想和基督的精神加以調和，這是當時羅馬教會所追求的世界精神。這一系列主題不論出於什麼人的指定，最重要的還是拉斐爾自己的理性、研究和構思的消化，才能畫出他那深富獨特調和及韻律的曠古偉大傑作。

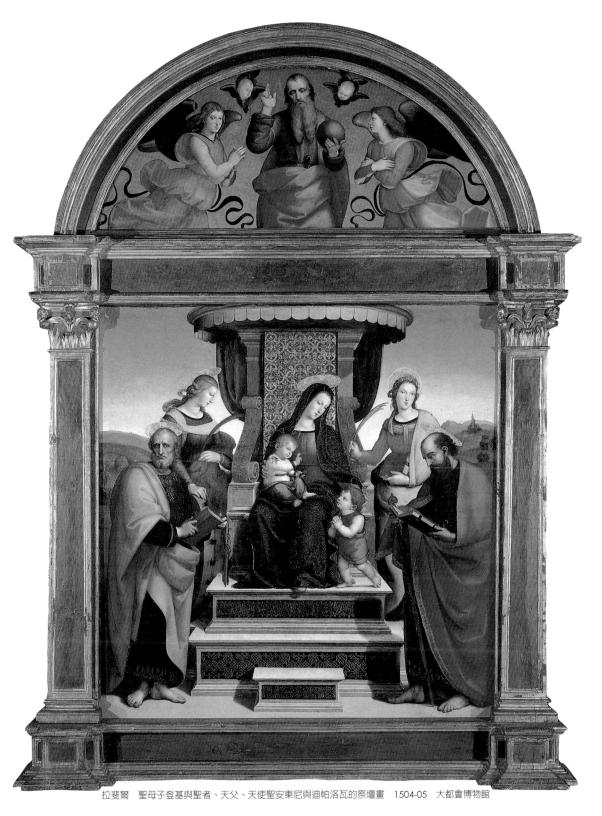

拉斐爾　聖母子登基與聖者、天父、天使聖安東尼與迪帕洛瓦的祭壇畫　1504-05　大都會博物館

威尼斯畫派大師 提香 （Tiziano Vecelli, 1488/90-1576）

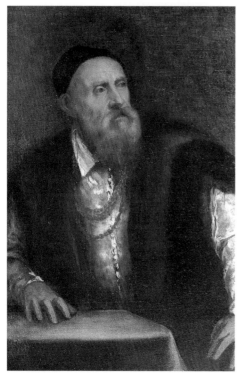

提香畫像

提香是文藝復興盛期的威尼斯畫派代表畫家。出生在威尼斯共和國靠近阿爾卑斯山麓的村莊，後來以畫藝活躍於威尼斯、帕多瓦，榮登威尼斯共和國首席畫家的位置，羅馬教皇也邀請他到梵諦岡觀景殿作畫，提供他居住豪華寬綽的宅院，為教皇保羅三世畫像。他活到九十高壽，生前即享受到藝術家的名聲與社會的尊崇地位，當時很少有畫家能與提香這種幸運的際遇相比擬。

1557年出版的威尼斯派繪畫論中，即記載提香在「母親的胎內就是一個畫家」。九歲到威尼斯學畫，二十餘歲即與喬爾喬涅合作完成〈田園的合奏〉和〈沉睡的維納斯〉等後來成為美術史的名畫。二十六歲以後，提香發揮了更大的天份，他應邀在宮廷王侯貴族家中作畫，為威尼斯的聖馬利亞教堂作二幅祭壇畫〈聖母升天圖〉、

〈皮沙羅的聖母圖〉，此後並作了許多宗教畫與肖像畫，如〈懺悔的抹大拉的馬利亞〉，對盛期文藝復興繪畫的發展貢獻極大。

提香的名畫，歷經五百年留存至今的眞蹟，多數典藏在世界各大美術館。筆者先後在威尼斯市政府大會議廳、總督宮、學院美術館、翡冷翠烏菲茲美術館、巴黎羅浮宮、馬德里的普拉多美術館、華盛頓國立美術館、倫敦國家畫廊等地美術館，親眼看過提香的油畫。印象最深的是在羅馬波格塞美術館二樓陳列的一幅〈神聖與世俗之愛〉，這是提香初期傑作，也是威尼斯派繪畫古典形式達到巔峰之代表作，光線與色彩統一的視覺形式，完美的典範。畫中裸體女性代表純潔、精神的愛，穿衣女性則象徵世俗、裝飾的愛。有趣的是，對於此畫主題解釋，發生過多次爭論，從〈天眞的美與裝飾的美〉（1613）、〈三個愛〉（1650）、〈俗愛與神愛〉（1693）、〈神聖女性與俗世女性〉（1700）直到流傳至今日的〈神聖與世俗的愛〉（1792），提香表達了架空與眞實、自然與文明、道德與悅樂等不同層次的愛情，追求基督教的理想與異教的理想之調和與統一。提香的繪畫，很明確地描繪了文藝復興時代的人道主義理想——英勇的熱忱，對人的興趣和塵世間的歡愉之情。他作的許多自畫像，表現了毅力堅強的面貌，眼睛炯炯有神，顯出貴族的豪華和雄偉的氣概。

提香後期的傑作〈烏比諾的維納斯〉、〈達娜伊〉等，雖然描繪的是與畫家同處一個時代的女性——威尼斯的美女，但提香把她刻畫在日常生活的環境裡，而不是安排在古典畫中慣見的大自然景色中，空間環境的襯托，使畫面顯出隱秘親近的氣氛，提香的充滿官能美、人間性的繪畫，被評論家譽為裸體藝術的極致。

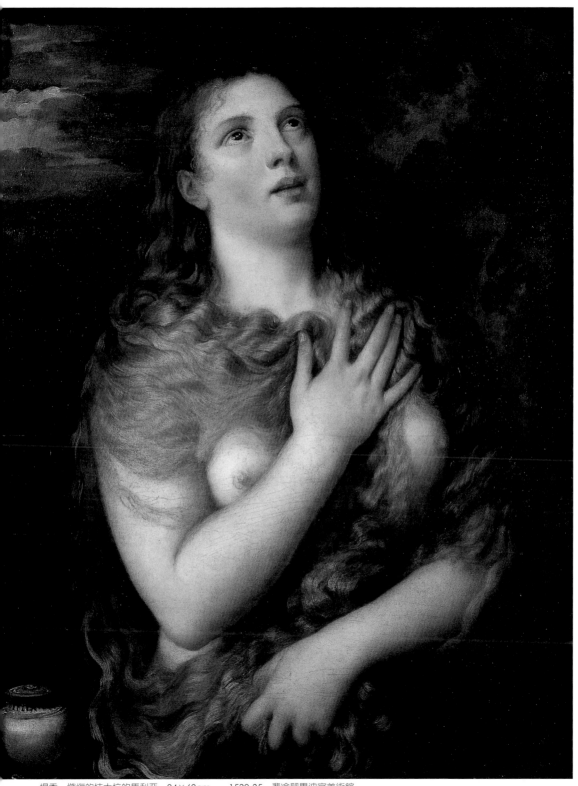

提香　懺悔的抹大拉的馬利亞　84×69cm　1530-35　翡冷翠畢迪宮美術館

彭托莫畫像

　　彭托莫是活躍於16世紀的義大利畫家。他與佛連提諾、布隆齊諾、瓦薩里等後期文藝復興畫家，被美術史家稱為「矯飾主義」的代表畫家。矯飾主義（Manierismus）是德國美術史家創造出的風格概念名稱，泛指從盛期文藝復興到初期巴洛克之間的藝術風格，年代約在1530至1600年。包括在拉斐爾和德爾·薩托去世後的翡冷翠派與羅馬派繪畫的傾向，以及16世紀末葉的尼德蘭繪畫。矯飾主義繪畫的特徵是所畫的人物，頭部小、身體誇張延長，具有動態感，注重明暗的變化，主題反宗教改革，表現出緊張、不安和熱情的心裡態度。此派畫家很明顯的企圖是如何在前輩大師們已造就的境界中，再發揮自己的個性，力圖走出一種風格。彭托莫就是由文藝復興走向巴洛克式過渡時期的畫家。

　　彭托莫出生於義大利恩坡利的彭托莫村落，年幼時雙親亡故，祖母帶他住在翡冷翠。當時翡冷翠政治不安定，彭托莫非常欣賞達文西和米開朗基羅的繪畫，立志做畫家，進入德爾·薩托門下習畫，繼承了他的畫風。不久，梅迪奇家族開始向彭托莫訂購繪畫，由於他的繪畫具有獨特的浮遊感與漂流著非現實感的畫風，頗能吸引人氣。但是，彭托莫個性愛好孤獨，大半生歲月都盡心作畫。

　　1514年他完成安隆查塔教堂前庭的〈馬利亞的訪問〉、其後作品有翡冷翠教堂的〈聖母子與列聖〉、〈約瑟在埃及〉、為梅迪奇家別莊所畫的〈四季〉壁畫，表現出他獨具一格的輕妙構圖，具有巴洛克風格的傾向，超越了文藝復興盛期的藝術風格。彭托莫六十三歲過世，據說是因為作畫過度疲勞而死，否則他將遺留下更偉大的名畫，真是令人惋惜。

　　彭托莫的藝術作品，除了大型壁畫，同時也創作許多肖像畫，使他成為一位著名的肖像畫家。例如〈持戟的士兵〉、〈樞機主教邱爾威像〉、〈亞歷山卓·德·梅迪奇〉等，都是他傑出的肖像畫作品。運用優美的光線效果，描繪細膩的人性，則是彭托莫所作肖像畫的一大特徵，他是一位把人間價值表達出現，讓我們觀看的卓越肖像畫家。

彭托莫　卸下聖體　油彩畫板　313×192cm　1526-28　翡冷翠菲里達教堂／卡波尼禮拜堂

尼德蘭繪畫大師 布魯格爾

（Pieter Bruegel, 1525/30-1569）

彼得‧布魯格爾肖像 范‧戴爾作

　　彼得‧布魯格爾是16世紀中葉，尼德蘭文藝復興時期最重要的一位畫家，他總結了尼德蘭藝術發展的成果，並成為17世紀的魯本斯和林布蘭特畫風的先驅。

　　布魯格爾生於尼德蘭的一個農民家庭，早年在安特衛普學畫，老師是彼得‧科克‧凡‧亞斯特，後來布魯格爾與老師的女兒結婚。但他受老師的影響不多，反而受惠於尼德蘭畫家西洛尼曼‧波修（Hieronymus Bosch, 1450-1516）的影響較多。1551年他參加安特衛普畫家公會，到過義大利旅行，旅途中見到壯麗的阿爾卑斯山風景，後來常出現在他的風景畫中。1553年回到安特衛普，以尼德蘭民族傳統繼承者姿態在畫壇上嶄露頭角。十年後他移居布魯塞爾，至1569年去世。

　　美術史上慣稱彼得為老布魯格爾。他的兩個兒子小彼得（Pieter Bruegel the Younger, 1564-1638）和楊（Jan Bruegel, 1568-1625）後來都成為畫家，小彼得常畫地獄風景，有「地獄的布魯格爾」雅號；楊‧布魯格爾則以畫花著名，以纖細筆法描繪百花盛景。

　　布魯格爾一生留下的油彩畫約為五十幅，另有許多素描和版畫。16世紀60年代前後，尼德蘭人民遭受西班牙統治，宗教裁判所的鎮壓產生恐怖風浪，尼德蘭的民族意識高漲，布魯格爾描繪祖國風光，刻畫人民的生活，如農民生活與節日風俗、民間諺語和兒童的娛樂遊戲，現實的景物中，隱含著睿智的寓言。而在另一方面，他畫中也傳達出悲觀而絕望的情緒，如〈死亡之勝利〉、〈屠殺無辜〉、〈盲人的寓言〉等。尤其像〈盲人的寓言〉取材自日常生活，以盲人跟著盲人走而跌進溝裡的悲劇，寓意當時反抗西班牙統治抗爭中，要注意可能出現的盲目因素，以免重演盲人的悲劇。可見其高度智慧。

　　布魯格爾的繪畫，表現了深刻的觀察力。不論是風景或宗教畫，幾乎均與農民生活有關，因此有農民畫家的稱號。如〈農民的婚禮〉、〈狂歡節與四旬齋的爭鬥〉等都是極富趣味作品。他的繪畫構圖最大的特徵，就是採取俯視，高視點的地平線，使地面上的景物繁複地呈現出來，有如百科全書式畫幅，美術史家稱之為不完全的構圖，散點透視式的舖陳，遼闊的大地容納各種活動的人物和風景，畫中的每一個細節，都可讓我們細細咀嚼。

　　在布魯格爾的風景畫中，最引人入勝的有一系列以季節變化為主題的月令風景組畫。包括〈牧草的收穫〉、〈穀物的收穫〉和〈雪中獵人〉等。荷蘭語7月俗稱「牧草月」、8月是「穀物收穫月」，布魯格爾描繪這種農村風景，充滿牧歌式的抒情美。而他的〈雪中獵人〉，畫出山谷空間的深度，人物與一群獵犬在雪地清楚地顯示出來。他的風景畫最大的特徵，即為把握巨大的自然，人與大自然的融合，表現出自然風景壯闊的美。

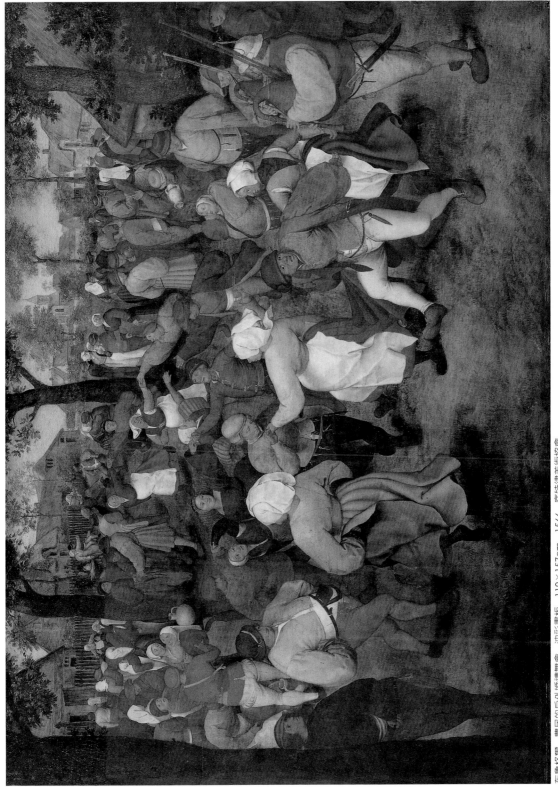

布魯格爾　農民的戶外婚禮舞會　油彩畫板　119×157cm　1566　底特律美術協會

西班牙的畫聖　葛利哥

(El Greco, 1541-1614)

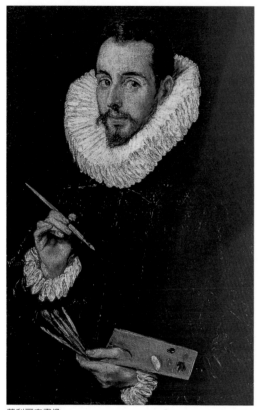

葛利哥自畫像

葛利哥有西班牙畫聖之譽。他是西班牙繪畫的開拓者。「葛利哥」這名字依照原語意是指「希臘人」的意思。在葛利哥尚未到西班牙之前，西班牙的繪畫尚是沒沒無聞。當時的義大利已成為美術的舞台，名家輩出。在希臘克里特島出生的畫家多明尼克‧提托克波洛斯（Doménikos Theotokópoulos），到義大利威尼斯學畫，直接受教於當時威尼斯的名畫家提香、丁多列托（Tintoretto），尤其是受丁多列托的影響殊深。1570年他到羅馬，後來就到了西班牙。多明尼克‧提托克波洛斯到了西班牙之後，就被稱為「葛利哥」了，這是西班牙人稱他為希臘人之意。

1577年葛利哥定居於離馬德里四小時車程的古城托雷多，他把威尼斯派的繪畫風格，特別是丁多列托的表現方法，帶到西班牙，後來建立了自己獨特的畫風。葛利哥在家鄉克里特島的時候，曾受到拜占庭遺風的影響，很自然地接受西班牙社會流行的神祕主義影響，在作品中往往借助於抽象的宗教題材和離奇的藝術形式表示自己失意的苦悶。他曾為當時的國王菲利普二世作畫。

托雷多是一個充滿狂熱信仰的城市，因此葛利哥為當地教堂創作了巨幅宗教畫。1977年我到托雷多，走進聖托米教堂欣賞他的名畫〈奧卡斯伯爵的葬禮〉，至今仍然印象深刻。他描繪中世紀傳說故事：奧卡斯伯爵下葬時，奧古斯金、斯捷楊二聖者自天而降，身著法衣為伯爵送葬，畫面上方天主和聖徒在迎接奧卡斯伯爵靈魂，下方則為西班牙貴族、僧侶和聖者，整體烘托出宗教神祕氣氛。

葛利哥是歐洲的矯飾主義後期最具獨創性的宗教畫家、肖像畫家，以描繪敏感、動勢、異常瘦消修長人物為其特色。文藝復興時期所表現的現世愉悅畫面，在葛利哥的畫面上已消失，他深深吸收了中世紀的神祕思想，融入其作品中，帶有神祕幻想氣氛。色彩的運用變化細緻，像寶石一般閃耀著光輝。

到了晚年，葛利哥脫離矯飾主義，發展出自己獨特風格，以熟練之技巧描繪人物。他以明暗色彩對比，自然地襯托出人物的輪廓，主題造形富有畫家主觀的感覺。這是他的藝術給予後代畫家及近代繪畫的最大影響。

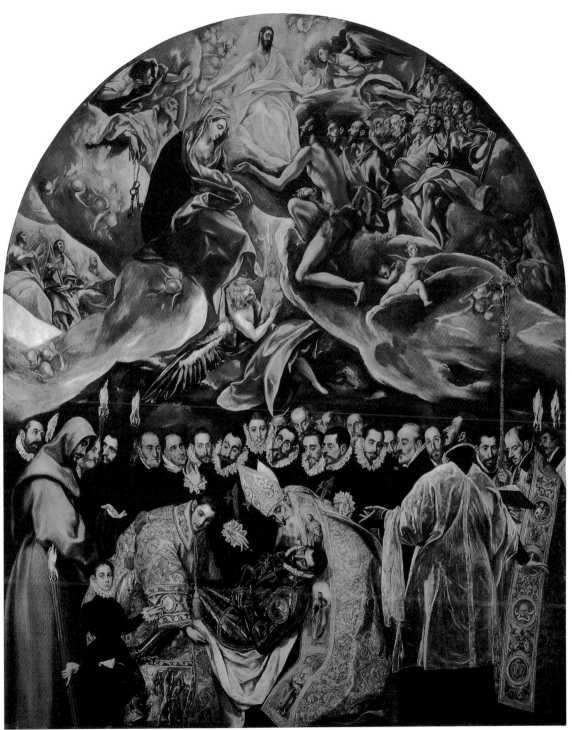

葛利哥　奧卡斯伯爵的葬禮　油彩畫布　460×360cm　1586-88　篤利特聖多明教堂

開啓巴洛克榮光的大師 卡 拉 瓦 喬 (Michelangelo Merisi da Caravaggio, 1571-1610)

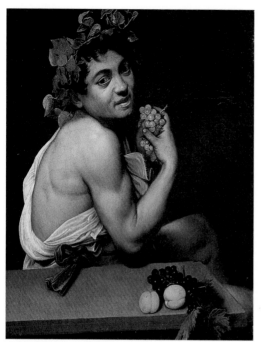

卡拉瓦喬自畫像　油彩畫布　1593-94

義大利擁有兩位名爲米開朗基羅的天才藝術家。一位是著名的16世紀雕刻家米開朗基羅‧波那洛提；另一位則是活躍於16世紀末到17世紀初葉，創作許多革新作品，生涯波瀾萬丈的短命畫家米開朗基羅‧梅里西‧達‧卡拉瓦喬，米開朗基羅‧梅里西在廿五歲時，自稱卡拉瓦喬，透徹的寫實風格與戲劇性的明暗法表現，富有深厚的官能性與宗教性，是卡拉瓦喬繪畫的特徵。

卡拉瓦喬出生在義大利北部倫巴底省的特雷維附近的卡拉瓦喬村。十一歲移居米蘭開始學畫，1590年赴羅馬，進入矯飾主義畫家阿爾比諾畫室擔任助理，臨摹大量作品，但是因爲對老師的畫風不滿，便獨自作畫，走寫實的路線，刻畫強而有力的人間激情景象畫風，獨立不羈的藝術風格立即引起人們重視。他應邀爲羅馬法蘭西人聖路易教堂作畫，但因未屈從委託者的庸俗見

解，在爭吵中誤殺對手，使他遠離羅馬逃到拿坡里。後來到處與不理解他的人發生衝突，甚至鬥毆，被法院判刑又逃獄，度過不安的逃亡生活。不過，卡拉瓦喬從未停止作畫，逃亡生涯中得到一些有力的欣賞其藝術才能的支持者，委託他創作了許多傑作。直到今日都珍藏在米蘭、巴黎、聖彼得堡、羅馬的著名美術館中。

這位孤傲寡合、狂暴不羈的畫家，大膽的革新精神，成爲義大利巴洛克繪畫的代表人物，17世紀第一流的藝術家。他在繪畫上開創的一代之風，對整個歐洲藝壇都產生巨大的影響。諸如法國的勒南、荷蘭的林布蘭特、法蘭德斯的魯本斯、西班牙的黎貝拉與維拉斯蓋茲，均受其巴洛克畫風的影響。

17世紀活躍羅馬的傳記作家，也是古典主義美術理論家的巴格里翁，評論卡拉瓦喬的繪畫和成就，給他極高的評價。巴格里翁認爲卡拉瓦喬的繪畫，尤其是宗教畫，極端眞實的寫實表現，讓委託訂畫者一度拒絕接受，但是後來還是被識者所欣賞。1600年他爲羅馬聖馬利亞教堂塞拉西家族禮拜堂畫的〈聖彼得被釘上十字架〉、〈聖彼得皈依〉第一稿遭拒收就是一個例子。儘管如此，還是不斷地有人向他訂畫。

卡拉瓦喬先後畫了很多靜物畫、歷史畫和宗教畫。著名的代表作甚多，包括〈靜物（花與果）〉、〈少年酒神〉、〈作弊者〉、〈逃往埃及途中休息〉、〈相命女子〉、〈以馬忤斯的晚餐〉、〈聖馬太受難〉、〈唸珠聖母〉等。卡拉瓦喬這位天才型的藝術家，雖然只活了三十九歲，而且生活不安，浪跡四方，但是毫不減損其繪畫作品的光輝燦爛。他的繪畫傑作在光與影的交織中，顯現生命的光輝，充滿巴洛克的魅力。

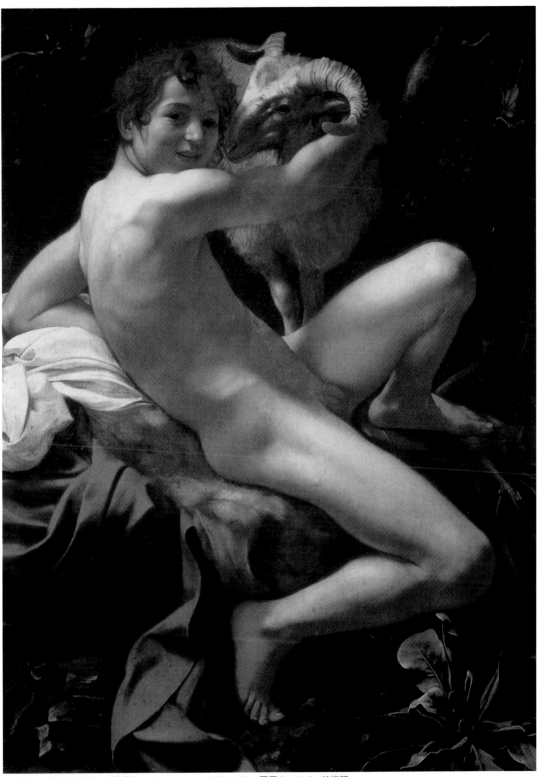

卡拉瓦喬　聖施洗約翰　油彩畫布　129×94cm　1599-1600　羅馬Capitolins美術館

巴洛克繪畫大師 魯本斯

(Peter Paul Rubens, 1577-1640)

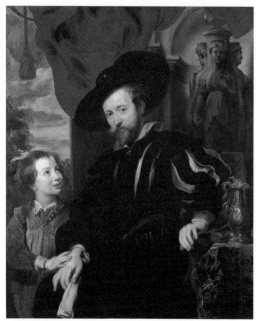

魯本斯派畫家筆下的魯本斯及其兒子阿貝爾肖像　油彩畫布
133.5×112.2cm　1630

　　魯本斯是法蘭德斯大藝術家，也是巴洛克風格的代表畫家。17世紀初葉他就成為歐洲畫壇上的活躍人物。

　　魯本斯生活之地在安特衛普，但他的藝術活動遍及歐洲各國。他的家教極好，交遊又廣，以藝術成就、博學和口才活躍於各國宮廷顯貴間，並以外交使節的身分為西班牙和英國締結了友好關係。法國國王路易十三之母瑪莉‧梅迪奇皇太后為了裝飾盧森堡宮殿，禮聘魯本斯創作二十一幅以她一生為主題的巨型裝飾畫，直到今日這些畫仍珍藏在巴黎羅浮宮。

　　由於魯本斯享有盛名，歐洲各國宮廷顯貴都向他高價訂畫。因此他在安特衛普有一座很大的畫室，不少富有才氣的畫家如凡戴克也做過他的助手。到過歐洲美術館參觀的人，可以發現許多大美術館陳列有魯本斯的名畫，據估計他一生作品將近三千件，現今被收藏在世界各大美術館的

也多達二千餘件。由此可知他生前創作力是多麼旺盛。

　　根據專家研究，魯本斯繪畫作品可分三類：一是完全出自魯本斯自己的畫筆，以油畫的小型草圖、自畫像和家族肖像畫為主。二是與當時畫家如楊‧布魯格爾等共同製作的靜物、動物和風景畫，很多是雙方署名。三則是畫室作品，以巨幅油畫為多，魯本斯親自構圖略加基本色調，然後由助手作畫，最後再由魯本斯執筆修飾完成。不過，後人也因此認為魯本斯繪畫的品質參差不齊。

　　英國著名美術評論家赫伯特‧里德，認為像維梅爾、法蘭傑斯卡等畫家，一生只留下四十至五十件作品，即受到無數人的喜愛與尊重；相對地，魯本斯留下數千件作品卻未能像他們一樣受到更多尊崇。他認為這並不公平，魯本斯的藝術終有一日會有更高評價。

　　今天，已有美術史家重新評價魯本斯的繪畫，認為他的創作具有崇高的通俗性。他一生作品的特徵在於主題充滿戲劇性的衝突，有人與野獸搏鬥；有天使與魔鬼廝殺；有英雄的壯烈精神也有美女的婉約氣質；有反抗，有殉難。充分顯現巴洛克藝術的神權與霸氣的特質。而他筆下的人體富有雕塑般的質量感，線條雄勁，色彩強烈豐富而艷麗，整個畫面充滿動勢。最精彩的是他的人物畫，特別是看來脂肪較多的裸女像，風格奔放，刻畫出巴洛克的維納斯表現出激動的生命之喜悅。〈掠奪紐西普士的女兒〉即為他的名作。

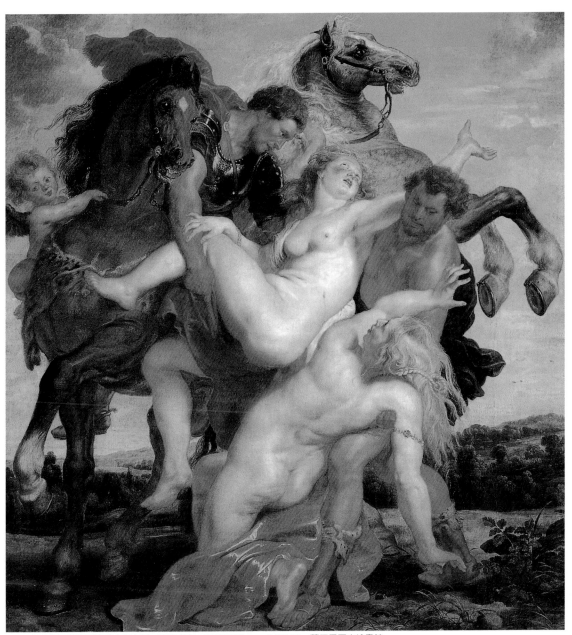

魯本斯　掠奪紐西普士的女兒　油彩畫布　222×209cm　1616-18　慕尼黑國立繪畫館

神祕的光線大師 拉圖爾

（Gearges de La Tour, 1593-1652）

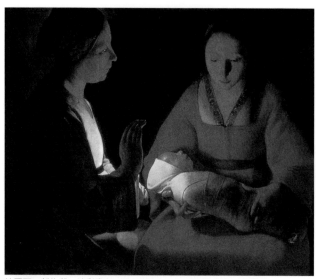

拉圖爾　新生兒　油彩畫布　79×91cm　1645　法國勒恩美術館

　　印象派繪畫給我們的親近感，最大的因素是對光的描繪產生色彩亮麗的畫面。莫內畫中的印象派光線，即是一種時時刻刻轉變的自然光線。不過，印象派在追求外光的微妙色彩之餘，也刻畫人工照明之美，諸如馬奈、羅特列克畫出巴黎咖啡店、歌台舞榭的眩惑光彩。對於這種夜光的探求，拉圖爾是一位先驅的畫家。

　　拉圖爾是17世紀被稱為「光線大師」的法國畫家。他一生的作品都在描繪神祕的明暗，畫面出現蠟光、油燈或者不可知的光源，對象的受光部位明亮，背景深褐，明暗對比強烈，散發出神祕的幽美。

　　拉圖爾最典型的代表作〈新生兒〉、〈伊琳為聖賽巴斯汀療傷〉、〈懺悔的馬德琳〉、〈吹火盆的女孩〉、〈木匠聖約瑟夫〉等都是最能說明這位「燭光畫家」繪畫特徵的作品。

　　拉圖爾為什麼喜愛描繪夜間光線？據後世考證是出於虔誠的信仰。他早期寫實畫仍屬日間光線的描繪，1630年以後才開始描繪夜光，表現出明暗的神祕。在拉圖爾之前，對光線的大膽應用，應推卡拉瓦喬，他刻畫明亮的光束，明暗強烈對比，沉浸在黑暗之中的物象，往往透過一道明亮的側光烘托出來。因此這種畫法被稱為「黑繪法」。拉圖爾即受到卡拉瓦喬影響，更進一步發展出自己風格，成為當時風靡歐洲的「黑繪法」的法國代表畫家。從達文西到洛可可繪畫的光線，可概分為自然光、人工光和聖光，拉圖爾對光線的描繪，對象和實景均屬於人工光線的氣氛，但是卻讓人感覺帶有聖光的精神性。他是唯一將黑暗與光線賦予同樣象徵意義的藝術家。

　　拉圖爾出生在法國洛林的維克市，地處義大利和法蘭德斯之間的要道，是古典主義藝術活躍之地。為了紀念這位17世紀活躍於此地的最偉大天才畫家，維克市特別建立了一座拉圖爾美術館，於1999年開館。拉圖爾畫筆下樸素端莊而理智的人物，在古典寫實中富有一種崇高的精神性的傑作，今後不會再被人遺忘了。

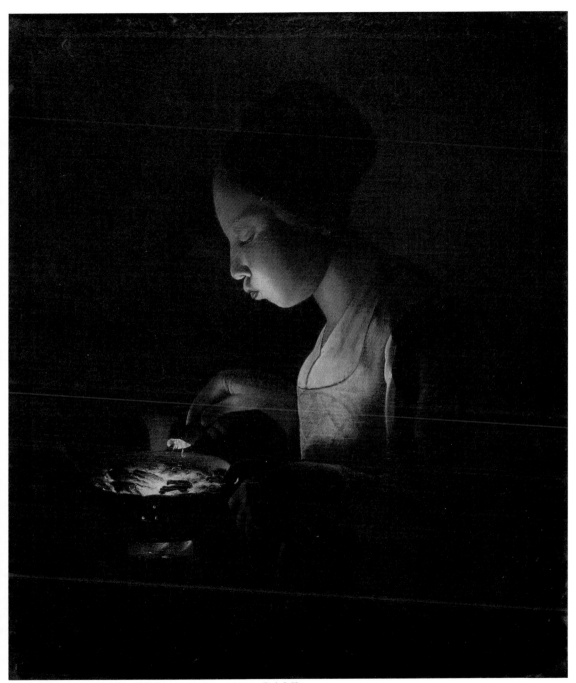

拉圖爾　吹火盆的女孩　油彩畫布　67×55cm　1645　私人收藏

法國古典畫象徵　普桑　　　　　　　　　　　　（Nicolas Poussin, 1594-1665）

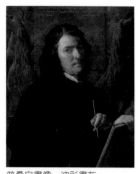

普桑自畫像　油彩畫布
1649　柏林國立美術館

尼科拉斯‧普桑是法國17世紀古典主義繪畫出類拔萃的人物。古典主義是歐洲文藝復興運動之後出現的一個重要文藝思潮，它是繼古羅馬賀拉斯的古典主義之後的一千七百年，再度以希臘古典藝術為典範，因此亦稱為「新古典主義」。17世紀的法國，古典主義提出了最有系統化的美學主張，深深影響了當時歐洲藝術與文學。

普桑生於法國諾曼第，從小酷愛繪畫。十八歲在當地教堂創作宗教畫受到歡迎，堅定了他追求繪畫事業的決心。1613年赴巴黎學畫，1624年因嚮往古希臘羅馬藝術而到羅馬，展開豐富的藝術創作生活。羅馬的雕刻和碑銘豐富了他的想像力，使他日後刻畫出英雄形象和完美人物。在羅馬時期，普桑努力鑽研拉斐爾、提香的名作，把古典形式美運用到自己作品中，給人一種莊嚴典雅的感覺。

在法國國王路易十三的一再邀請下，普桑於1640年回到巴黎。經過二十年的努力，此時他才華畢露，在義大利和法國都聲名顯赫，尤其受到巴黎年輕藝術家的歡迎。但是兩年後他又回到羅馬。因為他不願作一個宮廷畫家而束縛了自己的創造力，同時他有了法裔義大利人的妻子安娜‧瑪麗。此時寵愛普桑的路易十三大臣黎賽琉又去世，他便打消重返祖國的意念，而在羅馬度過後半生。

普桑在巴黎生活兩年，時間雖短暫，但對他的藝術生涯卻具有關鍵性的重要意義。巴黎之行活躍了當時法國畫壇，並衝擊流行的巴洛克藝術，鼓舞堅持古典主義的畫家，使普桑很快成為此派的領袖。普桑定居羅馬後，繼續創作神話、歷史和聖經題材的作品，同時也對過去注意的事物重新思考。例如他在回顧17世紀30年代所畫的〈阿卡迪亞牧人〉時，在50年代初創作新構圖的油畫，此即後來成為他最著名的作品之一。（1995年9月這幅名畫曾運至台北故宮舉辦的羅浮宮珍藏名畫特展中展出。）

阿卡迪亞是希臘傳說中的幸福樂土，普桑畫中表現三個穿著古典衣服的牧羊人，路過這裡時遇到一座古墓，發現墓碑上刻有：「牧人們，如你們一樣，我生長在阿卡迪亞，生長在這生活如是溫柔的鄉土！如你們一樣，我體驗過幸福，而如我一樣，你們將死亡。」年長的牧人指著銘文辨認，左邊一位年輕牧人伏在墓旁觀望，右邊一位年輕牧人向站在旁邊的女人對話。這三位牧人像哲學家一樣在探討人間生死的問題，而那位希臘式裝扮的女人，則以一種超然的姿態沉靜站立，也許她是永恆自然和理智的化身，象徵徹悟萬物萬事的智者。此畫反映普桑追求世外桃源的思想，他希望透過理性的藝術喚起人類的良知。

〈詩人的靈感〉是普桑另一代表作，阿波羅抱著七弦琴坐在中央，右手指點著他左邊詩人手中的稿本，背後站著文藝女神繆斯，與詩人形成一種對稱，三人都顯出平和而端莊的神情，反映他們對理性主宰一切具有堅強的信心。這也正是古典主義構圖平穩的典型風格。

普桑的傑出創作為法國繪畫史寫下燦爛一頁。他雖然在義大利度過主要的創作生涯，但他吸取義大利古代藝術時，始終保持著法國民族的藝術傳統，而創造了充滿詩意的新古典主義。他的偉大正是在於對傳統的借鑑和藝術的獨創。

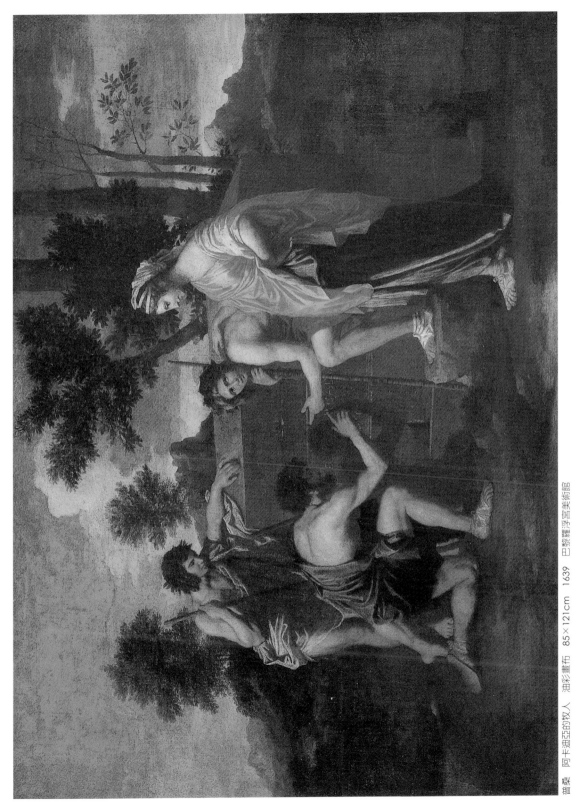

普桑 阿卡迪亞的牧人 油彩畫布 85×121cm 1639 巴黎羅浮宮美術館

畫家中的畫家 維拉斯蓋茲 （Diego de y Silva Velázquez, 1599-1660）

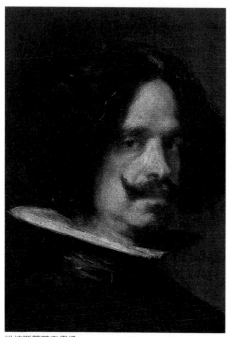

維拉斯蓋茲自畫像

迪埃哥‧德‧西爾瓦‧維拉斯蓋茲是17世紀西班牙畫派的大師，也是西班牙文藝復興時期傑出畫家。他一生的藝術創作，可概分為四個時期：塞維亞時代、宮廷畫家、光與色彩時代、成熟與晚年。他生於塞維亞城，1613年十三歲時進入巴契哥門下學畫。五年後與巴契哥女兒結婚。此時活躍於塞維亞，描繪自然風俗畫，追求平易近人的富有生活氣息的畫風。1622年他到馬德里，一年後由其舅父推薦擔任國王菲利普四世的宮廷畫家。此時他的筆觸傾向勇壯華美，使用低調色彩畫了很多肖像畫。

1628年他畫了〈酒神〉，獲得菲利普四世讚美，賞賜他到義大利旅行，1629年8月出發，到過熱那亞、威尼斯、羅馬和那波里。1631年回到馬德里，從臨摹到自創獨立風格，畫了很多人物畫。義大利之行不但擴大他的視野幅度，也影響他那寫實中帶有浪漫的本質。

1634年西班牙征服者史賓諾拉侯爵，請維拉斯蓋茲畫一幅歷史畫〈戰勝布雷達〉，布雷達是荷蘭布拉班特的一個城市，1625年要從西班牙國家中獨立出來，西班牙用武力鎮壓這個城市，全城人民不得不投降。維拉斯蓋茲以人道主義觀點描繪這場戰爭的結局，他畫的荷蘭指揮官將象徵布雷達的開城之鑰，交給西班牙征服者斯賓諾拉侯爵。畫面人物一半是勝利者，一半是投降者，運用巧妙構圖，造成人馬眾多氣勢，遠景熄滅的戰火硝煙和晨霧瀰漫，反映出戰爭將平息的氣氛。此時他畫了不少紀念勝利的繪畫。相傳他有一次為菲利普作騎馬肖像畫時，菲利普國王坐在馬背上達三小時之久。這件事使西班牙上下為之驚奇不已，畫家受君王的如此寵愛，可說是前所未有。

1648年他隨使節團（為迎接來自奧地利的新女王瑪麗安）到義大利一行，於是他再度到威尼斯、羅馬等地參觀藝術品。直到1651年6月才回到馬德里。此行他還為馬德里皇家收藏院購買一批名畫。此時他所畫名作有〈教皇西奧伊諾森十世〉肖像、〈鏡中的維納斯〉及〈瑪格麗特公主〉等，都是品質極高人物肖像畫，正確而有真實感，令人難以臨摹。

晚年維拉斯蓋茲的筆法，趨於簡明直截，對空間遠近法和光與色彩的表現，都達到純熟境界。代表作可舉出〈宮廷侍女〉、〈紡織女〉等。

維拉斯蓋茲生長在17世紀，被稱為巴洛克的時代。巴洛克美術的特質，自然呈現在他的繪畫中。而他作品中濃厚的寫實主義傳統和高超的藝術技巧，獲得後世高度評價。在光與色彩的表現上，也為印象派所繼承並發揚光大，因此，印象派畫家們尊崇維拉斯蓋茲是「畫家中的畫家」。

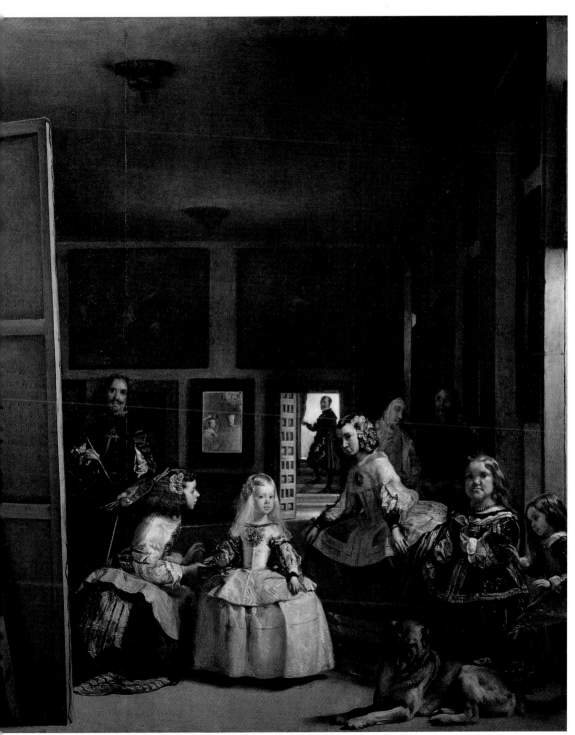

維拉斯蓋茲　宮廷侍女　油彩畫布　105×88cm　1656　馬德里普拉多美術館

繪畫光影魔術師 林布蘭特　（Harmens van Rijn Rembrandt, 1606-1669）

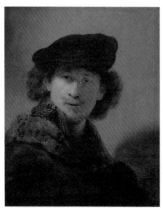

林布蘭特自畫像　油彩畫布　58.3×47.4cm
1634　柏林國立美術館

　　林布蘭特是17世紀荷蘭繪畫黃金時代最具象徵性的藝術大師。17世紀的荷蘭，資本主義經濟得到迅速發展，加上基督教新教喀爾文教派，廢除天主教繁瑣儀式，不准在教堂內設置繪畫和雕刻，因此，當時荷蘭美術從為教會和宮廷貴族，轉向為新興資產階級和一般市民階層服務，題材包括肖像畫、風俗畫、風景區、動物和靜物畫，並使繪畫成為商品而進入市場。林布蘭特一生即以描繪肖像、風俗與日常生活情景為主，許多人請他作肖像畫，名播四方。

　　今天無數到荷蘭阿姆斯特丹國立美術館參觀的人，都會走到中央大展覽廳欣賞巨幅名畫〈夜巡〉。這是林布蘭特的群像代表作，他受阿姆斯特丹射擊協會大尉法朗斯‧班寧‧科克的委託而繪製。射手們曾為反抗西班牙殖民統治，爭取民族獨立而出力，希望有一幅描繪他們的紀念畫作。林布蘭特以大尉率領的副手和十五名射手隊隊員，正從協會會堂拱門走出時的情景進行描繪。在前景的陽光下，科克和副手位居中央，邊走邊談。左邊身穿紅衣帽的射手，正在整理槍枝。右邊穿綠衣的鼓手，正在擊鼓。後景光線較暗，畫出高舉旗幟和數位尚未走出拱門的射手形

象，其餘人群則以肩上長矛顯示。中景射手間安插幾個嬉戲的兒童，使畫面帶來日常和平生活的氣氛。畫家採用明暗處理的方法，將整隊分散人群統一起來，生動再現他們的活動。然而林布蘭特這種富有獨創性的構思和藝術手法，卻被訂畫者退件。訂件者認為沒有把他們每一個人畫得足夠顯著，同時有「過多的陰影」，因而拒絕接受，並引起訴訟，追回預付訂金。〈夜巡〉畫題與內容不符，所畫原為白天景物，後來因為畫面受到煙薰和先後塗上許多層亮油，變成黃褐色而被誤認為是夜景，而稱之為〈夜巡〉。今日此畫已成無價的荷蘭國寶，更是世界美術史上的名作。

　　林布蘭特創作非常辛勤，白天畫油畫，晚上作版畫，直到深夜。一生留下六百幅油畫、三百幅版畫、二千張素描。他的藝術生涯可分三個時期：1625至1631年在萊頓家鄉時期，臨模與學習並尋找自我風格。1632至1642在阿姆斯特丹時期，與富商美女莎絲吉雅結婚，生活得意，畫了多幅莎絲吉雅肖像，作畫充滿自信，是位非常成功藝術家。1642至1669阿姆斯特丹後期，莎絲吉雅婚後十年即去世，加上此時他的藝術創造和社會上逐漸滋長的庸俗欣賞趣味發生衝突，生活貧困，債務纏身。但是他不為貧窮所困，始終以超乎尋常的力量，在藝術上進行廣泛而深刻的探索。在極端困難下，創作出一系列奇蹟般的紀念性名畫。

　　林布蘭特晚年更陷悲境，在孤獨貧窮中，死於陋巷。他深刻體會世態炎涼，在挫折中加深對社會認識，人道主義思想更加成熟，促使其藝術表現更成熟、更完美。林布蘭特死後，漸為世人所賞識，他的遺作被視如珍寶。如今他被稱為光的魔術師和明暗之祖。

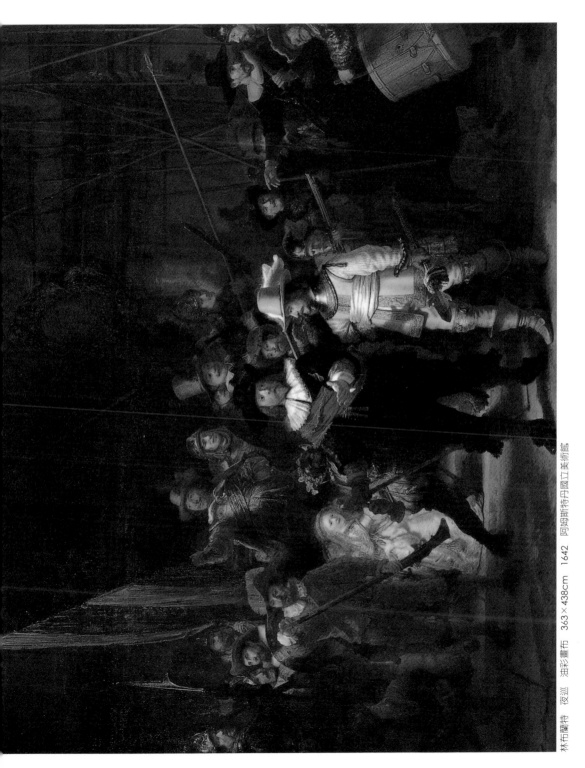

林布蘭特　夜巡　油彩畫布　363×438cm　1642　阿姆斯特丹國立美術館

西班牙黃金時代繪畫大師 牟 里 尤

（ Bartolomé Esteban Murillo, 1617-1682 ）

牟里尤自畫像　油彩畫布　倫敦國立美術館

　　西班牙黃金時代繪畫大師巴特羅美・艾斯杜潘・牟里尤，與維拉斯蓋茲並稱爲西班牙巴洛克風格的代表畫家。牟里尤又被尊崇爲西班牙的聖母畫家，因爲他生前榮獲其故鄉塞維亞大教堂主教所授與之「當代最高的榮譽冠冕」，爲卓越的聖母畫家。

　　牟里尤1617年出生於西班牙南部的古城塞維亞。十歲時失去雙親成爲孤兒，靠教父養育，同時他也要照顧幼小的弟妹。1633年，牟里尤十六歲時進入卡斯迪尤（Juan de Castillo）的工房學習繪畫，與同工房的阿倫梭・卡諾同學，研究黎貝拉、蘇巴蘭和維拉斯蓋茲的繪畫作品。

　　1642年，牟里尤從塞維亞到馬德里，據說是想拜同鄉畫家維拉斯蓋茲爲師。維拉斯蓋茲特別幫助他到羅馬，使得他有機會研究繪畫大師的作品，包括：魯本斯、凡・戴克、拉斐爾、卡拉瓦喬等名家，對他產生很大的影響力。

　　牟里尤於1645年回到塞維亞，應邀爲塞維亞

的聖法蘭西斯教會的修道院作了十一幅大壁畫，一舉成名。當時會長由法蘭西斯・艾雷拉出任。1660年設立塞維亞藝術學院，牟里尤擔任院長，從1660至1670年是牟里尤藝術創作的最盛時期，他畫了大量的宗教畫、風俗畫、風景畫和肖像畫。

　　1617年，牟里尤出生的年代，塞維亞從極爲繁榮的殖民地交易獨占港，步入衰退之途。其時人口持續增加，經濟貧困，17世紀中葉感冒大爲流行，曾經造成一天五百人病逝的紀錄。一般人對於牟里尤所描繪優異之富有深刻慈悲感的馬利亞畫像，抱有救贖的情懷，因此他的聖母像對一般人來說深具吸引的魅力。牟里尤先後畫了二十餘幅同一題材的不同油畫，從〈聖母純潔受胎〉（天主教信條：聖母馬利亞蒙天恩而無原罪懷孕）開始，畫出許多聖母像，帶有一種平民的氣質，構圖優雅，筆致輕快，使他成爲極受歡迎的畫家。

　　牟里尤在繪畫風格上，深具西班牙畫家固有的寫實主義傾向，有時甚至表現得非常露骨，描繪聖者的容姿，伴有活生生的個性與眞實感。他此生遺留下不少非常寫實的肖像畫和自畫像。此外，還有許多描繪兒童、乞丐、流浪者與農夫的風俗畫，和他畫的許多聖母像一樣，引人注目，使他在後世享有偉大畫家的聲望。

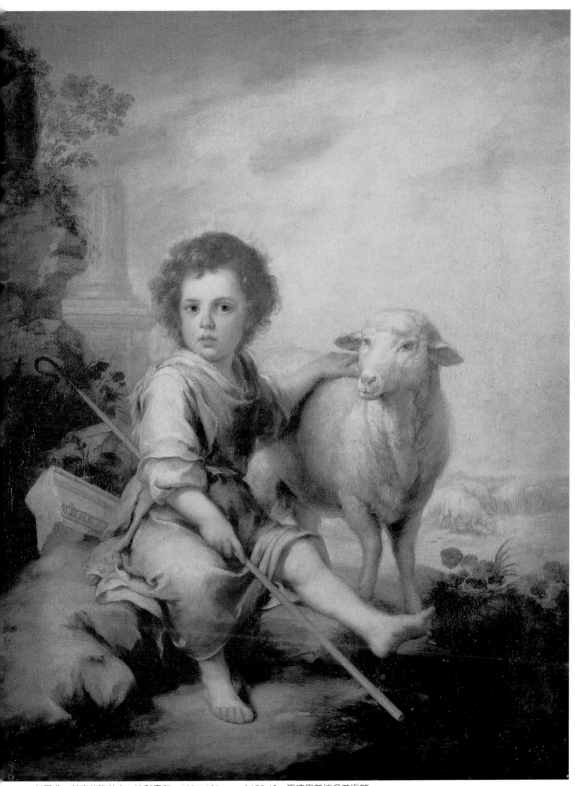

牟里尤　善良的牧羊人　油彩畫布　123×101cm　1655-60　馬德里普拉多美術館

荷蘭黃金世紀大師 維梅爾

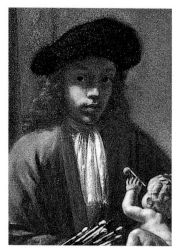

維梅爾肖像畫　畫者不祥

維梅爾是17世紀荷蘭畫派的重要畫家之一。荷蘭原與比利時合在一起稱為尼德蘭，1581年尼德蘭北部七省爭取民族獨立發動革命，直到1609年才脫離西班牙殖民統治而成立荷蘭共和國。革命的勝利加上貿易發展，資本主義經濟空前繁榮，帶動藝術文化的興盛。因此，17世紀成為荷蘭的黃金世紀，畫家在阿姆斯特丹、德爾夫特、海牙、萊登等工業與文化都市紛紛湧現。

17世紀的荷蘭文化，脫離了當時歐洲文化一般的特徵——巴洛克風格，而形成獨自的性格——市民性格。這種屬於都市的、市民的荷蘭社會，表現在繪畫上的特徵便是忠實描繪日常的事物，反映市井生活的風俗畫、表現荷蘭自然景物的風景畫，獲得充份的發展，也滿足中產階級的審美趣味，而與豪華、絢爛、莊重、威嚴等的巴洛克特徵迥然不同。

最能反映17世紀荷蘭繪畫的這種風景畫、風俗畫和肖像畫趣味的畫家，首推維梅爾。他大都以城市百姓的日常生活為題材，在繁榮的荷蘭社會背景中築起獨自的小世界，擅長發現百姓生活中的詩意，刻畫出小市民生活安謐寧靜的氣息。

在繪畫技術上，維梅爾的描繪能力高超無比，他的每一幅畫中的人物構圖都有非常正確的平衡感覺，並具有明晰的秩序。而在色彩方面，荷蘭畫家慣用的黃、藍、紅固有色，他調入了白色，而顯出檸檬黃、粉藍、淺綠與絳紫，調出微妙的色感，並充份捕捉住自然光的微妙明暗變化，使畫中的椅子、絨緞、陶器、黃金等物質和人物的肌膚，都顯現出逼真的質感。

維梅爾的精緻繪畫，一年只能完成二至三幅，從現在留存下來的維梅爾作品僅有三十五幅，就可以瞭解他是如何地嚴謹作畫。雖然他一生留傳下來的畫作是如此地少，卻毫不損及維梅爾在美術史上的地位。尤其是20世紀以來，數度舉行維梅爾的回顧展，更肯定他是一位偉大的藝術家。根據他的一幅名畫寫成的小說《戴珍珠耳環的女人》拍成電影，2006年在世界各地上映，又再度使維梅爾受世人矚目。

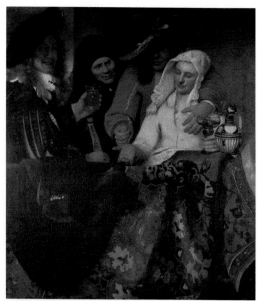

維梅爾1656年所畫的〈鴇母〉一畫中，左上角人物據傳為維梅爾的自畫像

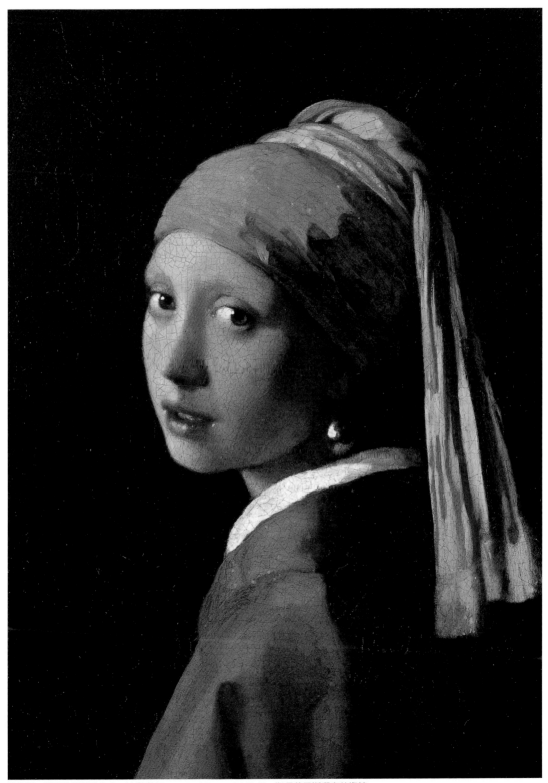

維梅爾　戴珍珠耳環的女人　油彩畫布　44.5×39cm　1665-67　海牙莫里斯邸宅美術館

洛可可繪畫大師 布欣

（Francois Boucher, 1703-1770）

布欣年輕時代畫像　吉爾·杜馬德作
21×15.6cm　艾米塔吉美術館

18世紀的法國美術，主要的潮流是洛可可風格和與洛可可相對立受啓蒙運動影響的市民寫實美術，以及18世紀末法國大革命時代興起的新古典主義。洛可可（Rococo）形成於路易十五王朝時期，是從法語rocaille轉化而來，原爲貝殼華麗之意。路易十五時代追求的奢華、纖細和優雅趣味，就是洛可可美術的典型風格。在繪畫之外，也流行於建築和室內裝飾，法國巴黎蘇比斯府第和德國波茨坦的無憂宮爲代表性建築。洛可可的代表性畫家則爲布欣、華鐸、夏爾丹，他們被譽爲洛可可的三個旋律。

布欣出身畫家家庭，他曾入勒穆瓦納的門下學畫，並研究過華鐸的作品，同爲洛可可代表畫家的華鐸，許多繪畫作品中的題材和戲劇場面相關，他甚至從戲劇場面取材構成作品，而運用一種豐富詩意的虛構氣氛和對美好事物的幻想統一畫面。布欣從華鐸的作品中學得含蓄蘊藉的基調，以及愛情柔和氣氛。二十歲獲得皇家美術學院的一等繪畫獎，而留學義大利四年。回到巴黎後聲譽大振，出任法國皇家美術學院院士，成爲國王的首席畫師，畫作頗受宮廷貴族歡迎與賞識，經常出入貴族沙龍，受到貴婦人的邀請畫像。當時的路易王朝的貴婦沙龍，是一個著名學者、詩人、音樂家、畫家和政治人物聚會場所，受到邀請接待者在當時社會都引以爲榮。路易十五的情婦龐芭度夫人尤其賞識布欣，她請布欣設計服裝和室內裝飾，並畫了很多幅衣著華麗的肖像畫，極盡美化頌揚，至今成爲洛可可風格肖像畫的重要代表作。布新因此成爲紅極一時的畫家。

布欣喜歡收集寶石和珍貴的貝殼，那種晶瑩耀眼的色彩給他不少啓示。例如他畫裸女的肉體發出珍珠般的色澤，與那閃亮的琥珀色毛髮，呈現出微妙的和諧。布欣最精彩的名畫現今陳列在聖彼得堡艾米塔吉美術館的〈維納斯的勝利〉，就充分呈現出他這種特徵。我曾站在布欣這幅畫前駐足良久，對畫中的晶瑩色彩印象歷久彌新。

布欣的繪畫主題多爲女性，有宮廷沙龍貴婦人、借神話中的維納斯、戴安娜出浴等人物描繪愛情的寓言與享樂生活，以及女性結合自然風景，描繪互相挑逗遊戲的情侶。常用白中泛紅的色調表現裸體，又用珍珠色與藍色的微妙關係，組成富於旋律的畫面。布欣以活潑豔麗的色調，刻畫寓言和神話題材，藉著裸體的神祇表現愛情生活，畫中女性的美，在理性中帶著活潑明朗的感性，因此有人說：洛可可的世紀是女性的世紀。〈邱比特與卡莉絲杜〉是他的代表作。布欣描繪女性美的世界，是與華鐸的優雅相比美的華麗，洋溢官能的生命喜悅。布欣具有相當高超的寫實技巧，但他不是描繪自然的真實，而是透過自然訴諸官能的裝飾美。這說明了洛可可的沙龍文化，即爲一種帶有法國人獨有氣質的官能悅樂文化。布欣畫中的洛可可的典麗、豪華而官能美十足裝飾景象，是波旁王朝舊體制下燦開的最後花朵。

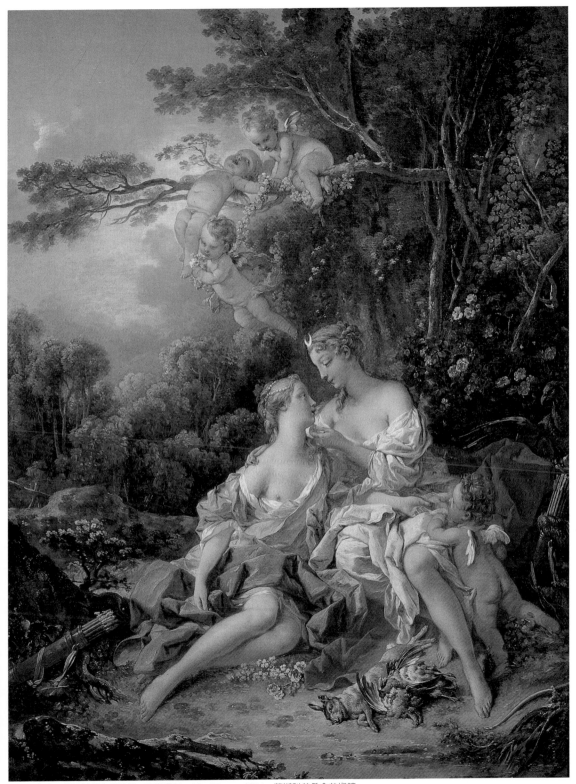

布欣　邱比特與卡莉絲杜　油彩畫布　98×72cm　1744　莫斯科普希金美術館

西班牙偉大畫家 哥雅

（Francisco de Goya y Lucientes, 1746-1828）

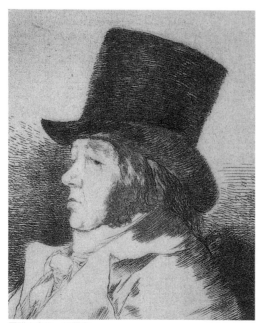

哥雅自畫像 銅版畫

研究歐洲的藝術，欣賞歐洲的名畫，最好先瞭解歐洲藝術家的藝術論，更要先閱讀著名藝術家的評傳。因為在評傳裡，我們可以深入認識藝術家的思想和內在精神。最近我研讀西班牙傑出畫家哥雅的評傳，深深感受到他的藝術和他一生的革命精神，確能幫助我們研究現代藝術的勇氣。

在18世紀歐洲混亂時代，有力的革命家都從民眾而起。哥雅就是民眾革命當下的一位藝術家。他出生於沙拉哥沙附近村莊貧困工匠家庭，十四歲隨聖像畫家約瑟·盧森學畫，後來到馬德里拜拜雅為師，並到義大利遊學。歸國後定居馬德里，1795年出任聖費南度藝術學院繪畫部部長，1799年被聘為卡洛斯四世首席宮廷畫家。1824年他隱退移居法國的波爾多，1828年在該地去世。

哥雅富有愛國思想，法國的入侵使人民遭受

災難，他用畫筆刻畫法國士兵槍殺西班牙起義者的現場，痛斥法國侵略者的罪行，以藝術激勵一般國民的反響。同時，哥雅雖貴為首席宮廷畫家，但另一方面他也被稱為街巷思想家，18世紀90年代後，創作多反映國內矛盾和暴露社會黑暗面，運用樸素有力的寫實風格，兼具深刻的批判，並巧妙運用寓意的諷刺手法。從今天收藏在馬德里普拉多美術館的哥雅偉大創作，一方面可以看到他刻畫戰爭的血腥和野蠻表現得淋漓盡致的驚心動魄的傑作；另一面從他的人體和肖像畫裡，又可欣賞到他堅毅而憂鬱的氣質。

哥雅的畫幅中，凡線條的構造和色彩的配合，盡是他生命向外的流露，他的藝術之偉大，在於熱情地歌頌人民，反映了時代，以狂激憤怒抨擊了當時的黑暗社會和無恥的侵略者，愛憎強烈，筆觸流露真實，充滿英雄主義的威力，豐富的想像力馳騁在藝術空間裡，發揮無窮的創造力。他的藝術是走在時代的前面，他振興了西班牙藝術，而他的創作更對19世紀的傑里柯、德拉克洛瓦和杜米埃等畫家的浪漫主義和寫實主義的發展產生重大影響，開創歐洲現代繪畫的新紀元。

哥雅的代表作，最著名的有〈1808年5月3日〉，描繪起義人民被侵略軍俘虜槍殺的壯烈悽慘場面，一位身穿白衣農民憤怒舉起雙手咒罵著侵略者，而一排士兵槍口正對準他，不屈的人民站在他的周圍迎接槍彈，壯烈場景震撼人心。哥雅後來也創作了〈戰爭的災難〉組畫，普拉多美術館收藏有他著名的〈裸體瑪哈〉、〈著衣瑪哈〉畫出充滿青春活力的女性，表現手法富有生動的感染力。

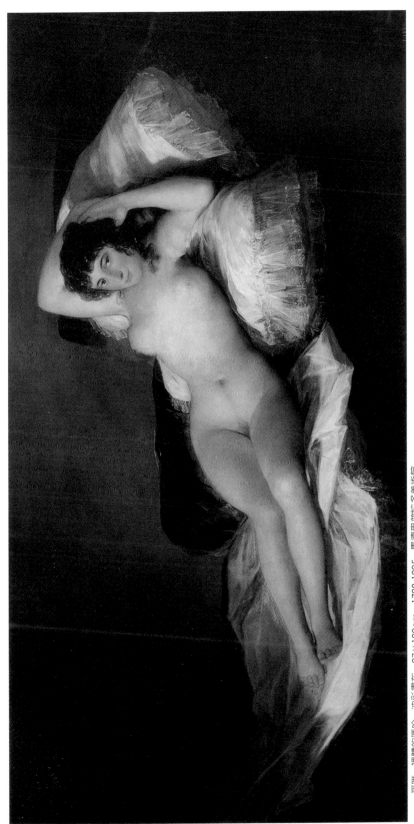

哥雅　裸體的瑪哈　油彩畫布　97×190cm　1798-1805　馬德里普拉多美術館

新古典主義旗手 大衛 (Jacques Louis David, 1748-1825)

大衛自畫像　油彩畫布
64×53cm　1791
翡冷翠烏菲茲美術館

　　法國18世紀後期到19世紀初葉新古典主義代表畫家大衛，是在法國大革命時代脫穎而出的風雲人物。他致力大革命之政治與藝術的結合，成爲時代的藝術發言人。

　　1755年德國美術史家溫克爾曼（J.J.Winekelmann）發表〈希臘美術模倣論〉，後來又出版《古代美術史》，不久即發行法文版，立刻引起很大迴響，於是模倣古典成爲當時風尙。他們認爲向古人學習是達到自然眞實的捷徑，無形中會和美與善取得一致。這種理想美是萬人共通的唯一絕對的美。

　　在市民革命前夕的法國社會，稱揚的是愛國心和英雄主義。反映在美術上是主張向古代名作尋求新的生命，優雅的洛可可藝術被拋棄了，法國大革命大大促進對歷史的興趣，美術家由希臘美術的研究，轉而爲對羅馬藝術的崇拜。當時美術界與其說是以希臘爲標準，勿寧說是以拉丁爲標準，於是發生追求形式完美與內容堅實爲目的之新古典主義。精神上表現高貴的單純與靜謐的偉大，以形式的美爲唯一目的，而素描最能表達形式美，因此素描成爲新古典主義的法寶。

　　大革命在各個領域帶來劇變，新時代的藝術創作需要自己的代言人，最能迎合這種期待的就是大衛。他所作〈荷拉斯兄弟的誓言〉即是切題代表作。此畫取材羅馬和阿爾貝兩城爭奪統治權的戰爭，雙方各派三名勇士進行格鬥。結果羅馬城的荷拉斯三兄弟戰勝阿爾貝城的古利亞斯兄弟，贏得最高統治權。畫面描繪荷拉斯兄弟臨陣前的宣誓，老荷拉斯立於中央，授予格鬥用的刀劍，左邊是舉手發誓的三個兒子，右邊是兄弟的妻子與妹妹，三組人平行配置在三個拱門背景上，有力的強調出主題。男人鋼鐵般堅強的動作和女人悲傷軟弱的美，形成強烈對比，蘊釀出瞬間的張力。充分表現爲共和國而犧牲個人感情與存在，這種英雄主義動作含蓄，色彩內斂，卻給人強烈印象，成爲法國新古典主義重要代表作。大衛又連續畫了屬於新古典而禮讚共和時代爲主題的大作，如〈馬拉之死〉、〈薩賓的女人〉等，頗具政治教育意義。大家對他好奇又歡迎，大衛倡導的新古典主義由此得到勝利。

　　大衛生於巴黎，十六歲進入美術學校，在維恩門下習畫。二十六歲榮獲羅馬獎赴羅馬五年，飽覽義大利巨匠及古代作品。回到巴黎參加1781年沙龍展一舉成名。大革命後大衛當了國民公會代議士，成爲急進派的勇將。他在大革命與帝國期間支配法國美術，集全國美術的大權於一身。首先廢止腐敗的傳統學院，而以統合的學院制取代。羅伯斯比失勢後，他一度陷獄。1799年拿破崙即位，大衛再受到禮遇，費時三年描繪包括一百人以上大場面巨作〈拿破崙的加冕禮〉、〈越過阿爾卑斯山的拿破崙〉等傑作。滑鐵盧一戰拿破崙失勢，大衛逃到瑞士轉到布魯塞爾而客死異鄉，晚年處境令人嘆息。

　　大衛的一生及畫歷，可說是一個特定的社會情勢使然，他是新古典主義的倡導者，他的藝術與當時社會有密切關係，處境不可避免的要隨時代潮流浮沉。若以純粹造型的立場來看，大衛不愧爲一代巨匠，不但具有驚人的寫實能力，而且完成了開山闢基創造新古典主義的典範。他也是一位偉大的美術教師，不僅實現自己的藝術理想，更把它傳給後代。安格爾即是繼承其衣缽並發揚光大的人。

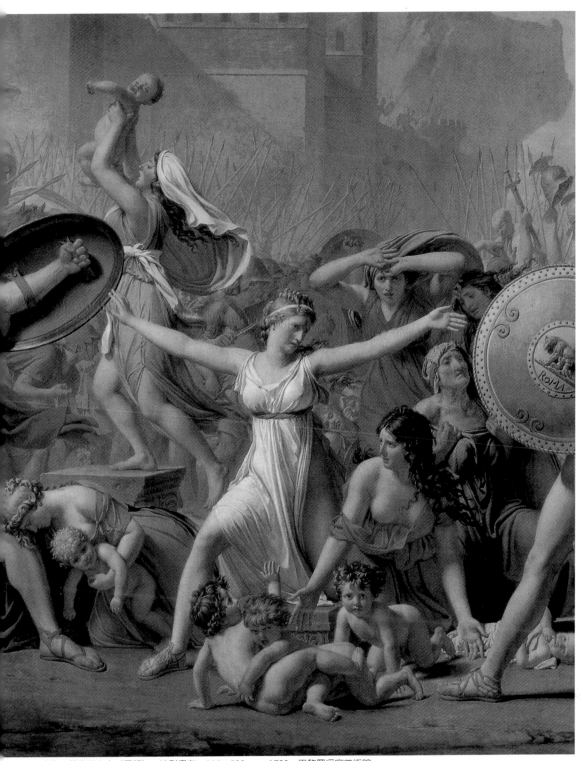

大衛　薩賓的女人（局部）　油彩畫布　385×522cm　1799　巴黎羅浮宮美術館

英國水彩畫大師 泰納 (Joseph Mallord William Turner, 1775-1851)

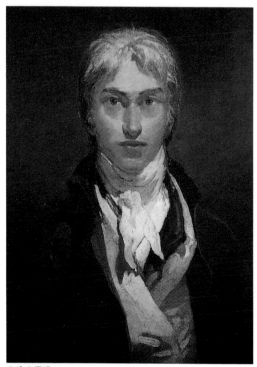

泰納自畫像

　　泰納是英國地位崇高的藝術家，也是19世紀英國繪畫黃金時期的代表風景畫家。他早期學習義大利文藝復興繪畫，也研究法國古典主義及荷蘭的自然主義，然後集各派精華揉入自然的寫生精神，創造富有自然內涵的浪漫主義色彩。同時其晚年作品在技法上開啓現代化之路，被尊崇爲印象派先驅，又是抽象表現的先知。

　　泰納的特長是對自然有敏銳的觀察力和卓越的繪畫技巧，以及豐富的構想力和對人類生活的洞察。他把風景畫提升到人間體驗的藝術型態，發揮透視時代的知性力量。他一生從事廣泛的歐陸旅行和漫遊英倫三島，以山水中的旅者身分，瞭解刻畫大自然的精神，創作許多描繪晨昏山光水色映照的繪畫。從歐陸壯大的景觀，泰納找到適合自己的題材，而畫出印象化的山川風景，煙

霧與水氣的表現生意盎然，獲得極高的評價。〈雨、蒸氣、速度：威斯坦鐵路〉泰納此一風格的名作。

　　泰納繪畫的境界之塑造，是以光爲核心。他透過不同的光，把色彩漸漸引導純化，以抽象的主題表現。由於光的效果給色彩帶來了生命，產生強而有力的作用，輪廓逐漸變得不重要了。而色調越趨融合，整幅繪畫就愈富迷人的魅力。在19世紀唯一能與泰納抗衡的畫家康斯塔伯，在1828年就說道：「泰納創造了一個絕好的、輝煌的、美麗的形象。」如果說法國印象派最大功績是光和色的成就，那麼泰納便是他們的引導者。

　　泰納一生完成的作品加總有兩萬幅左右。他在遺書中表示不願作品散於收藏家手中，除部分留給家屬做紀念之外，全數捐給國家，條件是死後十年內必須有專屬美術館保管。後來因家屬產權訴訟，直到1987年英國政府才在倫敦泰晤士河畔的泰德美術館旁，建立了命名爲庫洛美術館的泰納紀念美術館，它屬於泰德美術館的一個分館，有系統地收藏、陳列泰納一生的精心創作。

　　泰納的創作領域，早期以水彩畫爲主，題材爲歷史古蹟和城鄉建築。盛期創作主要爲油畫，筆法新穎活潑。描繪景物包括英國海邊與湖泊、田園風景、修道院、城館、聖經中的埃及風景，以及威尼斯廣場、法瑞邊界的阿爾卑斯高峰、荷蘭海邊漁船等，描繪的範圍極廣。泰納總以絢麗繽紛的色彩，縱橫馳騁的筆觸，飽含浪漫的激情，在畫面上表現大自然的變幻光景。

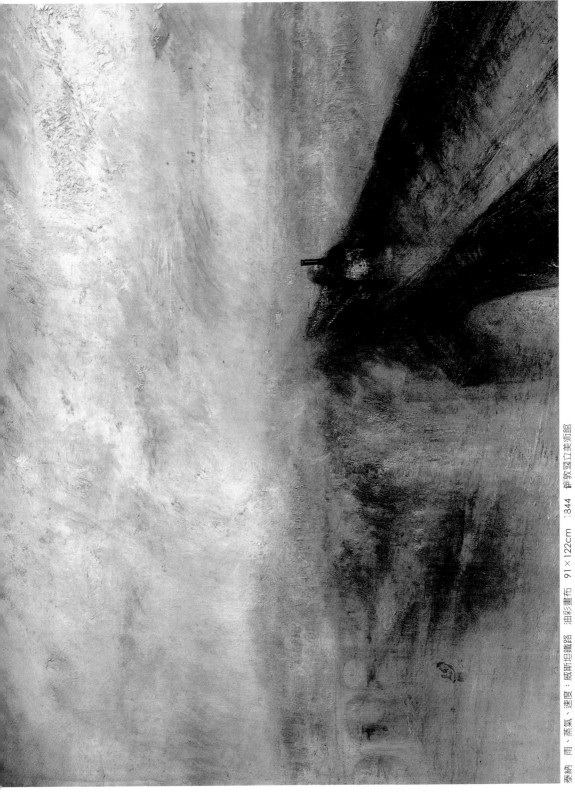

泰納　雨、蒸氣、速度：威斯旧鐵路　油彩畫布　91×122cm　1844　倫敦國立美術館

英國風景畫大師 康斯塔伯 （John Constable, 1776-1837）

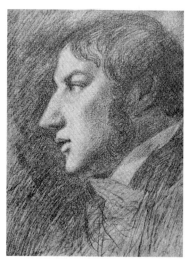

康斯塔伯自畫像　鉛筆素描　19×14.5cm
1806

在歐洲美術史上，英國的風景畫佔有精彩的一章，從18到19世紀的兩百年，是英國風景畫發展的黃金時代，給予歐陸繪畫很大影響。在風景畫家輩出的英國畫壇上，對近代繪畫影響最深遠的當推康斯塔伯和泰納兩位風景畫大師。

康斯塔伯生於英國沙福克郡的東柏枸特，父親經營麵粉廠，在平津和戴德罕有兩座風車磨坊，在東柏枸特也有兩座磨坊。康斯塔伯十八歲在學校畢業後，即在東柏枸特的磨坊幫助父親工作。這一帶的景色後來成為他風景畫的重要題材。康斯塔伯喜愛自然和藝術，1799年他進入倫敦皇家藝術學院的第一張畫就是風景畫。

1803年康斯塔伯說：「我現在確立一個信心，我一定要畫些好畫，對於後世要有價值的好畫。」他深信自己的作為，藐視遺風、畫派、勢力，用他自己的眼睛觀察自然，用自己的手來描繪自然。這種帶來預言性的創作自述，後來果然實現。

1811年他畫出早期的風景傑作〈戴德罕谷地〉，表現英國鄉村原野的平靜與明淨。四十歲

左右，康斯塔伯進入創作的盛期，完成〈平津磨坊〉、〈運乾草的馬車〉等名作。尤其是1821年畫成的〈運乾草的馬車〉，他運用各種亮麗色塊在畫面上閃爍光點，馬車正在涉過清澈透明的淺溪，中景的農家樹林和遠景的平原天空充滿絢麗詩意。1824年此畫在法國沙龍展出，震驚了巴黎藝術界，浪漫派大師德拉克洛瓦看了此畫後，加亮了他所畫的〈西奧大屠殺〉一畫的背景。巴比松派的畫家柯洛、米勒、迪亞斯等人也都曾陶醉於康斯塔伯風景畫境界。因此史家公認〈運乾草的馬車〉是造成風景藝術史上一個新紀元的畫作。〈從主教廷眺望索茲貝里大教堂〉也是他的著名風景畫代表作。

康斯塔伯傳記裡曾記載：威廉·白羅克東看了康斯塔伯的畫，便寫信說道：『我親眼見到一人引著另一人在你的畫前說：「請看這個英國人畫的畫，地上真像蓋著露水似的。」』下屆巴黎展覽會上將充塞著你的摹倣者。這一段記載，可想見當時康斯塔伯在巴黎受到的重視與影響力。

康斯塔伯在1831年3月31日六十歲生日後去世。但他在自己的祖國——英國真正享有的地位和聲譽，卻是在他過世之後。19世紀印象派對外光描繪的追求，使得康斯塔伯和他之後的泰納，都受到讚美和推崇，1870年莫內就曾流連於倫敦迷醉他們的風景畫。1888年康斯塔伯女兒將父親的代表作油畫九十八幅、水彩和素描三百幅，捐贈倫敦的維多利亞和亞伯特博物館，使康斯塔伯終於獲得應有地位。

康斯塔伯回到自然、繪寫自然，以質樸、直率的表現，成為偉大的風景畫家。在18世紀至19世紀初葉，他在繪畫上描繪日光閃射的彩點，光的抖動的表現和用調色刀塗出勁勢與明耀的筆法，扮演了先驅者的角色。

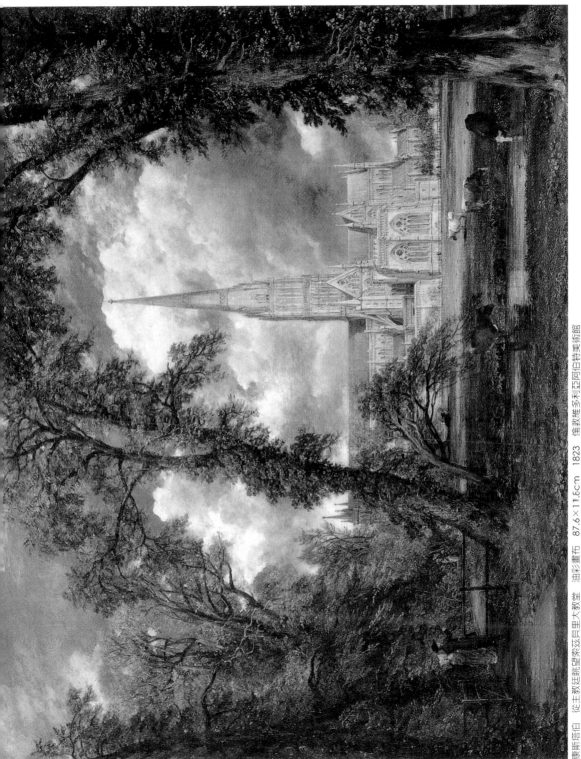

康斯塔伯　從主教庭院眺望莢茲貝里大教堂　油彩畫布　87.6×111.8cm　1823　倫敦維多利亞阿伯特美術館

禮讚自然的畫家 柯 洛 （Jean-Baptiste Camille Corot, 1796-1875）

柯洛自畫像　油彩畫布　1835　翡冷翠烏菲茲美術館

卡米耶‧柯洛在近八十年的生涯裡，留下達三千幅作品，是一位多產的藝術家。其中，風景畫佔大部分。「在我的生活中，只有一個夢寐以求的目的，這就是畫風景。」他說：「以寄於自然的堅強感情和不屈服於任何打擊的忍耐力來追求自然，如果沒有這樣的準備，最好別從事畫家這個職業。」他終生熱愛自然，主張走向大自然。

柯洛在童年時代在巴黎郊外學校讀書時，常到附近的鄉間散步，培養了他對自然的喜愛。後來他三度旅行義大利，三度到瑞士，並到過荷蘭、倫敦等地，主要的時間都陶醉於當地的景色，面對自然作畫。尤其是義大利，他停留很長一段時間，到處寫生，創作無數的義大利風景畫。而他在法國居住的歲月裡，大部分日子都在巴比松楓丹白露隱居畫風景。在巴黎公社時期，柯洛曾被選為革命畫家委員，但他置身政治之外，漫遊亞維瑞、諾曼第、阿臘斯等法國城鎮，描繪他心裡嚮往的古城風光和農村景色。這些地方的原野和樹林，對柯洛來說，不僅是創作上的對象，更是他心靈上的原鄉。

早期，他的風景多為城景與原野，建築物輪廓分明，陽光照射下的大地畫得非常堅固，遠中近景的空間感十足。邁入後期，他很巧妙地把神話人物安排在大自然裡，使其與優美的風景揉和交融。曾經抗拒陽光照射的堅固大地，如今也散發水蒸氣而氤氳浮動，樹木和人物都成為一片朦朧，並從水中輝映。畫面的構成完全依賴光的波動和水蒸氣的浮晃而醞釀濃厚的夢幻氣氛。〈摩特楓丹的回憶〉一畫中，即可看出他這種繪畫風格。

1996年在柯洛誕生兩百年之後，巴黎大皇宮國家畫廊舉行他的大回顧展，重新肯定了他在藝術史上的地位。柯洛一生過著獨身生活，藝術獨占了他整個心田。而他在畫壇成名，是靠著每年參展巴黎的秋季沙龍所獲得的榮耀。在19世紀的法國繪畫史上，新古典主義、浪漫主義、寫實主義和印象主義相繼爭輝，柯洛漫長的一生經歷了所有的這些美術運動，但他均非開創這些流派的先鋒人物。他受古典美術教育，曾是忠實的古典主義者。他熱中浪漫主義的自然觀念，對自然的崇拜，使他成為誠摯的寫實主義者。因此，批評家認為柯洛的最大成就，就在於他匯合了19世紀所有的主流，而為當時剛剛出世的印象主義開闢了道路。

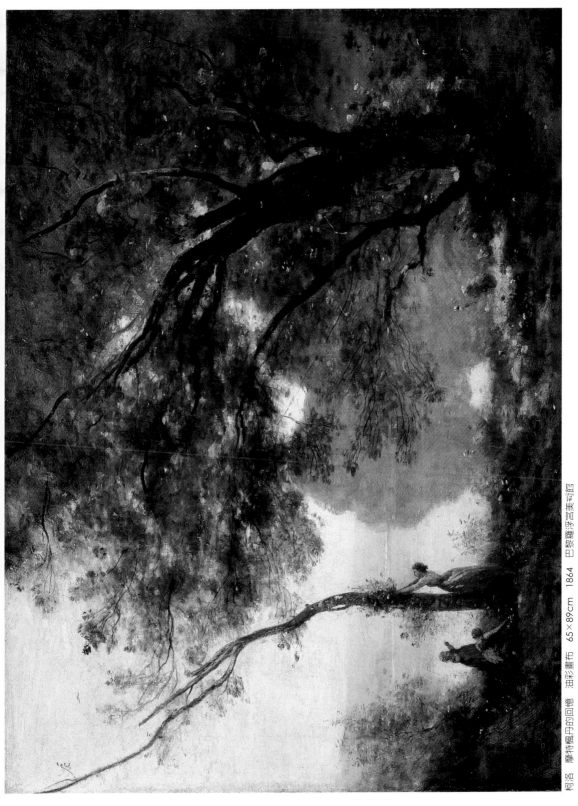

柯洛　摩特楓丹的回憶　油彩畫布　65×89cm　1864　巴黎羅浮宮美術館

浪漫主義的靈魂　德拉克洛瓦

（Eugene Delacroix, 1798-1863）

德拉克洛瓦肖像　納達爾攝　1858
巴黎國立圖書館

　　法國19世紀才華出眾的德拉克洛瓦，為浪漫派集大成的畫家。他是色彩大師，也是一位天賦的幻想的詩人，壯大而有活力，勇敢地與當時學院派古典主義展開針鋒相對的鬥爭，因而被人們稱讚為「浪漫派的獅子」。他堅持浪漫主義，與古典主義學院派相抗衡，以不可遏止的創造精神，專心從事於繪畫創作，留下油彩、素描、水彩畫多達九千一百件、速寫簿六十本及龐大的日記及書簡集。其精進與努力超乎常人。

　　德拉克洛瓦從小接受多方面的教育，母親教他音樂知識，給他影響很大。在青年時代，曾醉心於莎士比亞、但丁、拜倫等名家文學作品，有意成為詩人。年輕時代如此熱衷文學，對他日後投身浪漫主義的創作有很大的助益。不過要理解他的藝術，從文學下手不如從音樂的天份去瞭解更為重要。他對音樂的愛好，宛如和蕭邦的密切交往是終生不變的。他喜歡一面聽著音樂，一面思考他的畫面，或由欣賞樂曲中獲得色彩靈感的啓示。他作品中所顯示出的那種豐饒耀眼色彩的音樂，正是古典派繪畫所欠缺的要素。這種要素在他是與生俱有的。德拉克洛瓦早年悉心研究古典藝術，愛好魯本斯和提香的繪畫，也受到傑里柯的浪漫派影響。他和傑里柯出自同一位老師門下，兩人同樣探索新的繪畫路線。

　　德拉克洛瓦從1822年二十四歲開始，首先以〈但丁之舟〉入選沙龍，受到當時名家柯洛稱讚，接著於1824年的〈西奧大屠殺〉和1827年〈薩荷達那拔爾之死〉等大作相繼送到沙龍，結果由於奔放構圖和燦爛色彩及大膽手法，不斷引起激烈抨擊，尤其學院派的反對最為劇烈。德拉克洛瓦表現出令人欽佩的處理態度，人們對他的非難與攻擊越是劇烈，他越勤奮的以新作品來回答對手。他並不像大衛或安格爾，以培養門生組織徒黨來宣傳他的主義與主張。雖在晚年製作大幅繪畫時偶而也請助手幫忙，但都是臨時性的，一輩子沒收過正式的學徒。這個原因也可能是由於浪漫派根本就是仰賴於發自個人感情為基礎的藝術，不像古典主義那樣有固定形式可以傳授。

　　詩人波特萊爾讚美德拉克洛瓦說，他對於熱情具有燃燒一般的愛，他的想像的燃燒，常常達於白熱的程度。他用了如醉一般的筆來描繪這豐富的想像與白熱的情感。而他筆觸中又含有許多野生未熟的分子，這是他的靈魂中最貴重的部分。他特別重視繪畫擁有迷人的色彩。在他以後的若干年，極端重視色彩的印象派興起，其影響推動了整個19世紀法國繪畫藝術的發展。

　　德拉克洛瓦的代表作〈但丁之舟〉，是他向學院派反擊的第一炮，主題取材是《神曲》第一部地獄篇的第八篇，描繪但丁由維吉爾引導乘著小船到達地獄之河，陰沉的天空，水浪波濤洶湧，河裡的亡靈搶著攀登船上，兩位詩人膽戰心驚，氣氛鬱悶而緊張，壓抑和鬥爭的情緒，隱晦地反映當代人的處境和情感。

　　他的名作尚有〈西奧大屠殺〉、〈領導民眾的自由女神〉、〈垂死於米梭隆吉廢墟的希臘女子〉、〈十字軍進入君士坦丁堡〉等。〈西奧大屠殺〉描繪希臘人民的苦難，與土耳其暴徒形成鮮明對比，畫面充滿高度悲劇性的緊張氣氛，色彩強烈而奔放。

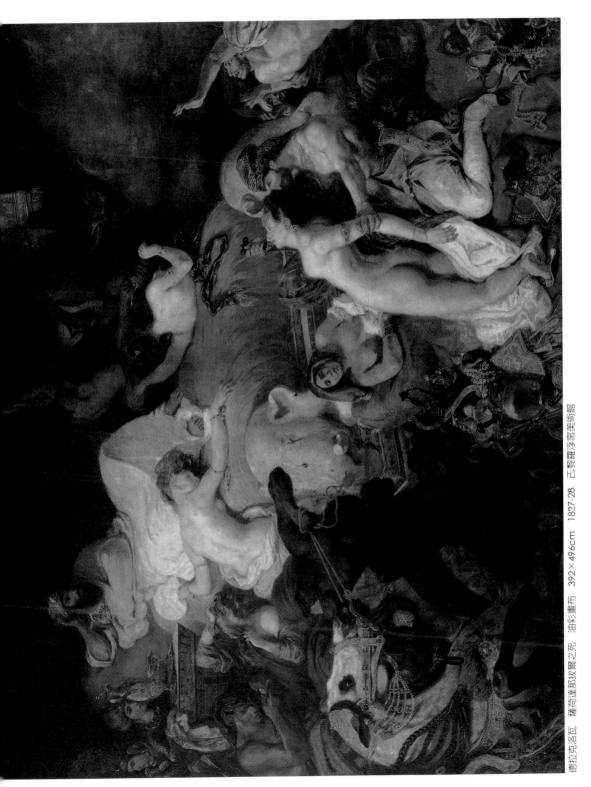

德拉克洛瓦　薩丹那帕勒斯之死　油彩畫布　392×496cm　1827-28　巴黎羅浮宮美術館

諷刺漫畫大師 杜米埃 (Honoré Daumier, 1808-1879)

杜米埃像　渥太華加拿大美術館

　　歐諾雷‧杜米埃是法國傑出的寫實主義畫家，也是著名的諷刺漫畫家，他也作版畫和雕塑。代表作有〈三等車廂〉、〈洗衣婦〉、〈立法院之腹〉、〈高康大〉、〈唐吉訶德與聖喬‧潘沙〉等。

　　杜米埃出生在馬賽，父親是玻璃工人，從小移居巴黎。早期他從事石版畫，在巴黎的雜誌經常發表政治諷刺漫畫，刻畫巴黎平民生活，積極參加巴黎公社的文化活動。利用石版畫深刻揭露當時七月王朝，1832年因為發表尖銳嘲諷路易－－菲利普（在位1830-1848）的漫畫，入獄六個月。杜米埃的政治漫畫，因其揭露深刻、比喻犀利而成為諷刺漫畫的經典範例。

　　杜米埃確立了諷刺畫的定義，超越了對生活現象的個別缺陷批評的範圍，用以暴露有害危及社會的弊端，對現實現象採取諷刺態度，以及以

這種態度為基調的藝術作品，要求對社會生活及個人生活中社會性弊病和不良現象，予以尖銳的嘲笑和憤怒的譴責。

　　杜米埃在四十歲時開始創作油畫和水彩，所描繪的主題一如其漫畫的特點，注重群眾性和通俗性，走向批判現實主義，高度的技巧和細膩入微的心理分析相結合，表現出特異的油彩筆法，尖銳明暗對比的效果，深刻而真實地反映現實社會景象。〈三等車廂〉以及一系列此一題材的變體畫，最能說明杜米埃的這種風格，〈三等車廂〉描繪日常生活中常見情景，畫中的老婦臉上刻下艱苦生活的烙印，但仍是堅強樂觀，年輕婦女手抱著小孩，露出慈愛笑容，在這一幅沉默著的三等車廂乘客們的身上，觀者可以看到許多不平和辛酸。他在畫上塑造一種冷淡的，以沉默的態度對待周圍的環境，孤獨而各做其事的疲憊旅客，反映了對現實不滿的情緒。同時也顯示出他的藝術和時代有密切的聯繫。監獄和貧困生活沒有動搖他對藝術的信仰，他年老時，拿破崙三世政府授與他勛章，但他拒絕了。晚年的杜米埃，陷入幾近失明狀態，畫家柯洛曾給他生活上的支助。1879年2月他在瓦爾孟杜瓦去世，被安葬在柯洛的墓旁。

　　杜米埃一生創作量極為豐富，這位被譽為民眾利益的維護者、自由的捍衛者，其數量龐大以社會人物為題材作品，被公認為19世紀中葉法國生活的另類百科全書。

杜米埃　唐吉訶德與聖喬・潘沙　油彩木板　100×81cm　1870　倫敦科朵美術館

愛與田園的畫家 米勒

（Jean François Millet, 1814-1875）

米勒自畫像　油彩畫布　73×60cm　1841

　　米勒是一位偉大的田園畫家。批評家朱里亞・卡萊德在他撰寫的巨著《米勒藝術史》中，指出米勒的作品刻畫出他當時那個時代一般平民的人心和思想，表現了近代思想，是位高貴而不朽的人性畫家。他出身農民，一生描繪農夫的田園生活，筆觸親切而感人。

　　羅曼羅蘭曾撰寫一本《米勒傳》（The Popular Library of Art叢書之一，1902年在倫敦出版。）當時羅曼羅蘭正在撰寫一系列的「偉人傳」，1903年出版了《貝多芬傳》，1907年出版了《米開朗基羅的生涯》。他把米勒也列為英雄之一，因為他認為米勒具有忍耐、愛、勇氣與信念，從事藝術，深具不屈不撓的英雄精神。

　　米勒一生留下作品不多，他從1840年至逝世的卅多年間，他所作的油畫約僅八十幅，而且多數是小幅。這並非他對創作缺少熱情和精力，而是他重於思考。每作一畫經常重複思考，這可從他留下的許多素描草稿看出，如〈拾穗〉一畫，他就作過許多不同的畫稿。一位偉大的藝術家，並不在於作品之多寡，只要能有幾幅作品在美術史上留名，也就足以永垂不朽。米勒就是如此，〈播種者〉、〈晚鐘〉和〈拾穗〉就是他在美術史上名垂不朽的傑作。

　　米勒作畫多以人物為主，靈感源泉來自日常生活的自然情境與聖經故事。由於對宗教的信仰，常使他的作品在平凡畫面上流露出崇高莊嚴的精神。他的藝術一直在表現生活感情，作畫不僅是造形的問題，更重要的是思想的傳達，這是米勒藝術的精髓，所以他的畫中心思想集中，構圖堅實，描寫單純化，而且具古典主義的象徵性，在另一方面他的畫可說是生活與藝術的交流，他以對人生的感受，形之於繪畫作品中。欣賞米勒的藝術，要從生活與精神兩方面去體驗。

　　米勒看到農村生活的艱苦，並深入到農民的內心深處，和他們共呼吸、同命運。但他也畫出農村生活的另一面——充滿希望和生命律動的溫馨光景。透過他的大量素描和精練的油畫，我們清楚地體認到米勒的真誠、純樸，米勒的藝術語言含蓄而深沉，飽含人生哲理。

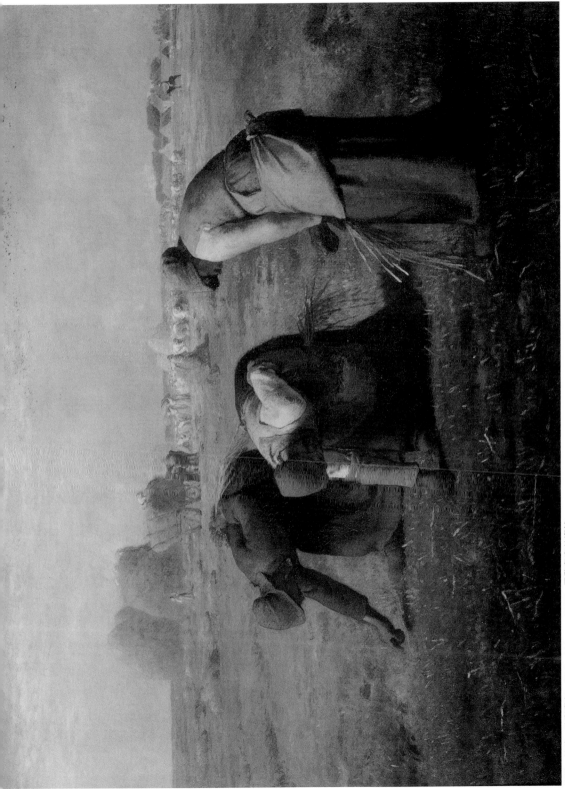

米勒 拾穗 油彩畫布 83.5×111cm 1857 巴黎奧塞美術館

寫實主義大師 庫爾貝

（Gustave Courbet, 1819-1877）

庫爾貝自畫像　油彩畫布　45×37cm
1846

庫爾貝是法國寫實主義繪畫的重要代表人物。他在19世紀法國畫壇掀起軒然大波，最受矚目的一件事是1855年世界博覽會，他專心為展覽而作的兩幅大畫〈畫室〉和〈奧爾南的葬禮〉被否決，於是他在會場對面搭起展覽棚，與博覽會開幕同時舉行對抗性的命名為「寫實主義--庫爾貝繪畫四十幅個展」，並在展覽目錄上發表他的主張「我研究古人和今人的藝術，我不希望模仿任何一方。像我所見到的那樣，如實地表現出我這個時代的風俗、理想和形貌--創造活的藝術，這就是我的目的。」這段文字後來就成為法國寫實主義繪畫的宣言。

寫實主義的來臨，是時代的要求，也是必然的趨勢。自命為寫實主義者的庫爾貝，衝破了這個潮流的種種障礙，而創造了活生生的藝術。曾有人請他畫天使，他說：「最好把天使帶給我看，我從來沒見過長翅膀的人，所以我不畫天使。」庫爾貝窮畢生精力，致力於將繪畫世界轉化為視覺的世界，沈著而銳敏的觀察力，使他對現實世界有著本能的信心。

庫爾貝出身於法國東部奧爾南農村的富裕農場家庭。初在柏桑松學法律，後來利用晚間到美術學校學畫。1839年到巴黎專攻繪畫，並埋頭臨摹研究羅浮宮名畫。庫爾貝創作全盛時期正值1848年二月革命，社會的進步思想活躍，他和同時代文學家福樓拜、左拉一樣，注意力放在社會生活觀察上，因此畫出〈打石工人〉、〈奧爾南葬禮〉、〈簸穀者〉、〈畫家的畫室〉等名作，都是來自現實生活的刻畫，熱情歌頌勞動者，在法國畫壇上獨樹一幟。

尤其是〈畫家的畫室〉，全名為〈我的藝術人生七年間精華現實的寓意〉，一個現實的寓意，概括了他七年藝術生活的情況，寬大室內聚集法國社會上中下階層各種職業者，包括他的朋友和模特兒全部集合在一個畫面上，他們沒有必然關連，卻有一定寓意，反映當時社會現象，他指出：「我在中間作畫，右邊是我的同道人，即朋友、工人、熱愛世界和熱愛藝術的人們，左邊是另一個世界，日常生活的世界：人民、憂愁、貧困、財富，被損害的和那些損害他們的人，生活在死亡的邊緣上的人們。」畫中右邊是詩人波特萊爾正在讀書，他象徵詩歌，另一人物作家佛勒里象徵散文，哲學家普魯東象徵社會哲學，以及鑑賞家布魯爾、音樂家普羅馬埃等人。遠處窗邊的一對擁抱情人意味自由戀愛，寬邊帽、匕首和吉他代表浪漫主義詩歌，報紙和骷髏放在一起則是象徵報社——「思想的公墓」，石膏像象徵沒有生氣的學院藝術。是庫爾貝的重要代表作。席地而坐的老婦、農民、僕役、妓女等是社會上存在的被剝削的人們。這許多寓意的表現組合成一巨構，是庫爾貝的重要代表作。

庫爾貝參加1871年巴黎公社活動，革命失敗後遭到迫害，流亡瑞士，直到因病去世。他一生精力充沛，畫了上千張的作品，堅持寫實主義道路。他主張畫家面對生活，要忠實於客觀對象的表現，他的繪畫和美學思想，對於19世紀下半葉藝術文化的發展產生重要影響。促使當時統治畫壇的「貴族藝術」，走向「平民藝術」的民主化新時代。

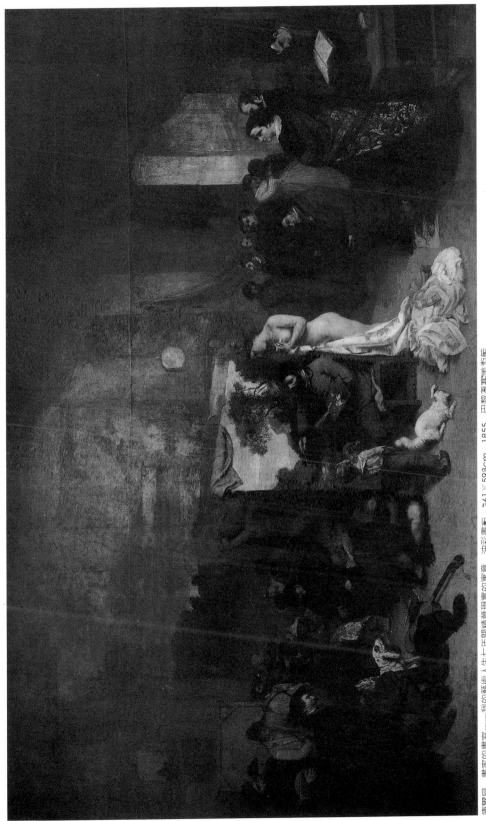

庫爾貝　畫家的畫室——我的藝術人生七年間精華現實的寓意　油彩畫布　361×593cm　1855　巴黎奧賽美術館

VGVEREAV-1879

布格羅畫像　1879

法國繪畫沙龍有數百年的歷史，至19世紀中葉，發展到全盛時期，每年舉行一屆的巴黎繪畫沙龍，成爲藝術愛好者的嘉年華會，在沙龍得獎，就可使一位藝術家嶄露頭角，獲得名聲和財富。在當時的時代，一位成功的法國學院派畫家，便會成爲人們欽佩羨慕的人物。

20世紀初辭世的法國畫家威廉·布格羅即爲法國學院派繪畫最具代表性的大師。布格羅綽號西西弗斯（Sisyphus），在希臘神話中，西西弗斯是受天罰的悲劇性人物，他白天堆石上山頂，傍晚石又落，因此，他日日勞動，永無休止。學院派畫家的大名聲，得來不易，需要付出極大的體力和心血，要經過一種禁錮苦修的日子，畫作的細環瑣節必須全力經營，一幅巨幅作品，往往要費數月以上的孜孜勞動。布格羅的一生便是如此

在獲得大獎與榮譽中亢奮地作畫。

布格羅1825年出生於拉洛雪（La Rochelle），是一個酒商的兒子，從小在故鄉拉洛雪受教育。在1846年到巴黎，進入巴黎美術學院彼柯的畫室。他參加沙龍展，1848年榮獲羅馬大獎二等獎，兩年後與畫家勃德雷同獲第一獎。布格羅到羅馬看美術館的名畫、寫生作畫，旅居羅馬四年之後，回到巴黎。1854年提出〈殉道者的勝利〉參加沙龍展出，獲得法國國家收藏。1856年在盧森堡美術館舉行展覽。此後布格羅的聲名與財富接踵而至，在巴黎之外，美國的藝術收藏家也競相購藏其畫作。他始終持續在每年一度的沙龍中推出新作，直到1905年去世，成爲法國學院派最著稱的畫家之一。

學院派繪畫在20世紀新興畫派出現後曾長期受到漠視與冷落。1984年巴黎大皇宮美術館舉辦他的盛大回顧展，被公認爲恢復學院派畫家名聲的象徵。布格羅的繪畫筆調細緻精微，色彩運用逼眞寫實，繪畫功力深厚，整體畫面呈現高度的完美性。例如他的典範名作——現藏巴黎奧塞美術館的〈維納斯的誕生〉，是一幅普受廣大群眾喜愛的名畫。在現代繪畫的多元面貌趨勢下，又受到世人的肯定欣賞，眞正是實至名歸。

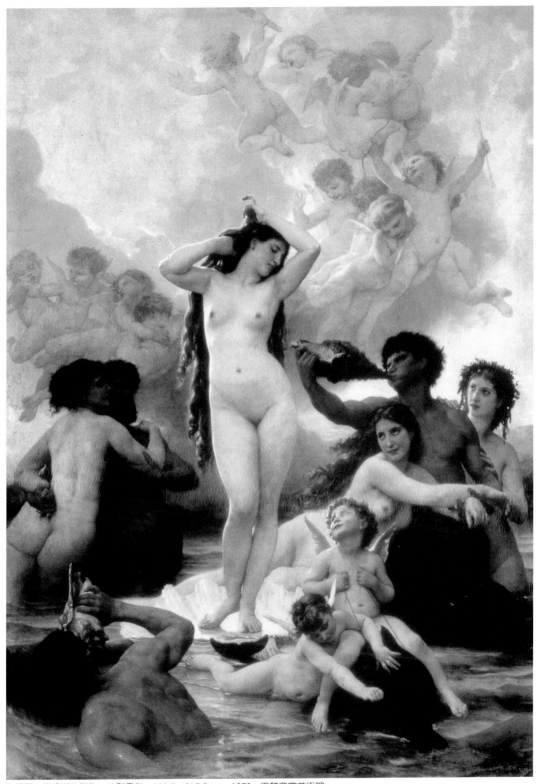

布格羅　維納斯的誕生　油彩畫布　299.7×217.8cm　1879　巴黎奧塞美術館

印象派畫家的師長　畢沙羅

（Camille Pissarro, 1830-1903）

畢沙羅和他的妻子　1875

　　畢沙羅是法國著名印象派畫家，也是印象派畫家中的長輩。

　　畢沙羅出生在丹麥屬地的西印度聖·托瑪斯島。國籍上是丹麥人，但血統屬於猶太民族的法國人之子。十歲時移居法國，十六歲時應父母之命回到聖·托瑪斯島，幫忙父親經營小商店，度過約五年的店員生活。1852年與丹麥畫家弗利茨·梅爾貝一起到威尼斯旅行。1855年畢沙羅立志做畫家，決定移居巴黎。同年巴黎舉行萬國博覽會附屬美展，柯洛和米勒的繪畫使他深受感動。1859年在美術學院會見莫內。同年首次參加沙龍展。1863年參加「落選沙龍」，這項展覽亦即馬奈提出〈草地上的午餐〉參展而名震一時的畫展，畢沙羅也因此與馬奈等印象派畫家們有了交往。

　　1870年普法戰爭爆發，畢沙羅避難英國，在英國與莫內相遇，並認識了巴黎畫商杜蘭·呂耶。畫風受英國大風景畫家康斯塔伯的影響。戰後回到法國盧孚西安，畫室遭受戰禍而損毀。1872年移居龐圖瓦茲，描繪質樸的農村風景。並在附近的歐維作畫，時常與塞尚見面，兩人相互影響。1874年參加第一屆印象派展，其後每屆參展，對印象派的形成與發展具有重要作用。此時畫風已臻成熟，成為印象主義代表畫家之一。1884年受秀拉及席涅克影響，採用點描法，不久即放棄此一新技法，恢復原來的風格，晚年視力衰弱，停止戶外寫生，都在室內描繪街景與河港景色。1903年11月13日逝於巴黎。畢沙羅生前即是一位受人尊敬的畫家，塞尚與高更都尊他為師。

　　畢沙羅一生作畫數量頗豐，題材多數是自然景物和街景，整個世界驟然間都給畫家提供合適題材。畢沙羅說：「畫你所觀察和感覺到的，要豪邁和果斷地面對，因為最好不失掉你所感覺到的第一個印象。在自然面對不要膽怯，人們必須得到唯一的大師——自然，她是永遠可以請教的一位大師。」因此，畢沙羅走在自然中，不論在那裡有所發現，都能立即擺好畫架盡情把他的印象描繪在畫布上，色調的美麗組合，形狀和色彩的有趣並列，陽光和色彩鮮麗而悅人的搭配，成為他繪畫的一大特徵。畢沙羅找到了一個現代的綜合，以謝弗勒爾研究的色彩原理為根據，將光學的調色代替顏料的調色，把調子分解為它的構成因素，以這種光學調色法作畫遠比顏料調色法畫出來的繪畫，光度和彩度更為強烈。所以畢沙羅的繪畫，給我們無限光彩耀眼的美感。

畢沙羅　聖德尼海賓（彭朵斯）的果園　油彩畫布　114.9×87.6cm　倫敦國家美術館

印象主義創始者 馬奈 (Édouard Manet, 1832-1883)

馬奈的肖像　納達爾攝　1863

　　愛德華・馬奈是19世紀印象主義的奠基人，也可說是印象主義的創始者。但是他從未參加印象派的展覽，實際上他並非真正的印象主義畫家。

　　將馬奈與印象主義畫家聯繫在一起，主因是他在1863年創作深具革新精神的〈草地上的午餐〉，在落選沙龍展覽轟動一時，一群年輕藝術家即以馬奈為首在巴黎蓋波瓦咖啡館定期聚會，討論藝術上的問題。他們都具有不滿藝術現狀，不甘因循守舊，期望開拓新藝術境界的創作傾向。馬奈創作探索新路的繪畫作品，在〈草地上的午餐〉之外，尚有〈奧林匹亞〉、〈杜維麗公園的音樂會〉、〈弗利・貝傑爾的酒館〉（主題是立於吧台面向觀眾的女招待，背景為一面大鏡子映照出各種酒瓶和陳設，燈光閃耀，若隱若現的開闊場景及人聲吵雜的氣氛，呈現市民生活景象。）等許多名畫，在色光和構圖形式上的創新，使馬奈成為印象主義的奠基者。

　　從達文西以來，經過三個世紀之久，支配油畫表現的明暗法是以色彩明暗效果描繪出形體（人體或物體的立體感），從光的部分（明亮色彩的部分）到陰影的部分（陰暗色彩的部分）的漸次轉移，結果造成中間調的部分，亦即明部、半暗部、暗部的描繪，使畫面形成立體的構成。19世紀法國官展派的畫家們，都遵守這種大師的明暗法模範，因而造成濃褐色的濫用。馬奈摒棄這種明暗法，改採大膽彩色法描繪人體與物體的立體感，不用褐色畫陰影，而是在畫面上導入光（明色）的刻畫，就如〈草地上的午餐〉和〈奧林匹亞〉畫中的裸女，以同一種膚色描繪人體，使西歐繪畫從三次元錯覺的至上命令解放出來，走向二次元平面的畫布擴展，邁出革命性的一大步，也是繪畫走向現代性關鍵的一步。

　　1874年，馬奈畫了一幅〈船上作畫的莫內〉，這幅畫最能說明印象派畫家作畫的特徵，在於「現場性」，把畫架搬到自然風景中，現場作畫，由於眼睛一邊看景物，一邊要用畫筆把景物描繪在畫布上，景物的光線不斷變化，作畫要把握這種光景的瞬間變化，便不能調色太多，甚至把顏料直接塗在畫布，借顏料在畫面的點描重疊，筆觸也無法塗得工整，主要在強調整體畫面的氣氛與現實場景近似，因此印象派的繪畫帶來外光與色彩的重大轉變。

　　美術史家曾將馬奈的〈杜維麗公園的音樂會〉，與開啟法國19世紀繪畫之幕的畫家大衛的〈拿破崙加冕大典〉相比擬，同是構圖與表現突出的傑作，大衛作品是大革命時代的「英雄性」體現；馬奈則是刻畫19世紀法國首都文化藝術中心地巴黎流行時尚社交熱鬧的場景，這也是馬奈體現波特萊爾「現代生活的英雄性」理論的一個特寫。

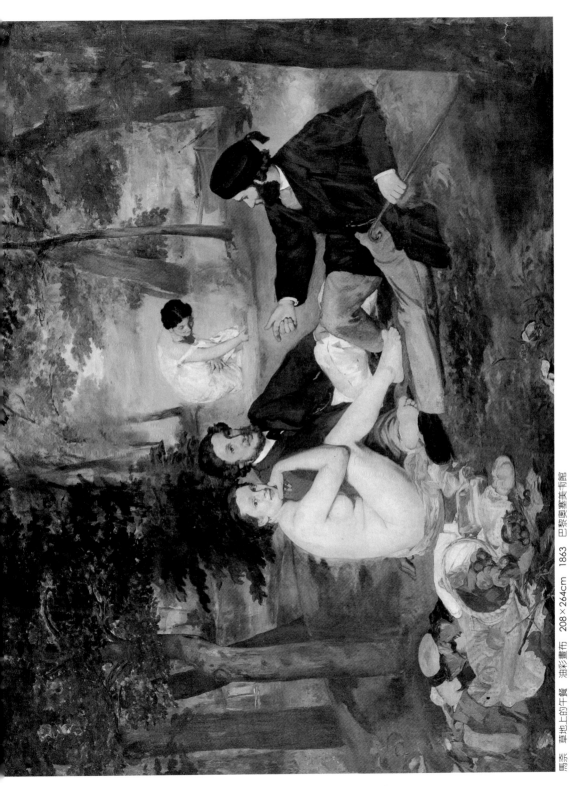

馬奈 草地上的午餐 油彩畫布 208×264cm 1863 巴黎奧塞美術館

超越印象派大師 竇加 （Edgar Degas, 1834-1917）

竇加自畫像　粉彩畫紙　47.5×32.5cm　1895-1900

竇加是印象主義的代表畫家之一，他從1874年參加第一屆印象派展覽後，除了第七屆（共八屆），每一屆的印象派展覽都有作品參展。在他去世七十九年後，英國倫敦國家畫廊和芝加哥藝術協會經過六年企畫，於1996年推出「竇加——超越印象主義」的巡迴大展，以竇加五十歲以後的百幅作品，論證他後期作品的精練成熟，使竇加成為超越印象主義，向20世紀初葉現代主義探索的前驅畫家。

竇加出身於富裕的銀行世家，中學畢業後學過法律，然而他卻為藝術陶醉，於1855年進入巴黎美術學校，安格爾的信徒路易斯·拉蒙是他的老師。這一年竇加拜訪年邁的安格爾，分手時安格爾留給他一句畫家的忠告。竇加從此努力為素描開拓新路。他到義大利臨摹普桑、貝里尼、提香和荷巴因名畫，初期描繪色彩重厚的歷史畫。

1865年以後轉向現代題材，賽馬場景象、浴女、熨燙衣物的女工、咖啡店、芭蕾舞者等都成為他喜歡作畫的對象。他常在後台和包廂裡觀察對象，描繪芭蕾舞瞬間的動態。而在他所畫的許多熨燙女工的作品中，熨燙女工顯示出一副專心工作的神態，說明了竇加善於捕捉生活中美的能力，同時也表現了他對身邊人物的同情。

1872年秋天，竇加和自己兄弟赴紐約，又到紐奧良，畫了一幅他舅父辦事處內的景物〈棉花交易〉，描繪職工忙碌工作氣氛，與他洗衣女工的題材風格相近。19世紀80年代後，竇加特別喜畫浴盆的裸女，以現實的印象出發，摒棄他同時代的畫家還不能完全克服的古典主義的傳統，他力求表達裸體的外形，排除了美化的成分，致力於過去繪畫上尚未反映過的縮影和動態之探討。因而後世學者認為竇加是一位超越時代的藝術家。

竇加晚年視力衰弱，難以作畫，改以蠟和黏土作了多達一百五十件雕塑，題材則多以舞女和馬為主，而且多為小型手捏雕塑，姿態變化萬千，他曾痛苦地把這些作品謔稱為「盲人的工藝」。

竇加曾說：「人們稱我是描繪舞女的畫家，他們不知道，舞女之於我，只是描繪美麗的絲織品和表現動作的媒介罷了。」他對一個獨特的動作的選取確實使我們為之所動。而他畫中的光線、色彩、筆觸都使觀者為之眩目。他的畫面注入現代都市生活的節奏，重視線的運用，造型清晰明確，富有韻律感。雖然竇加沒有直接的學生，但是他對同時代的人影響甚大。

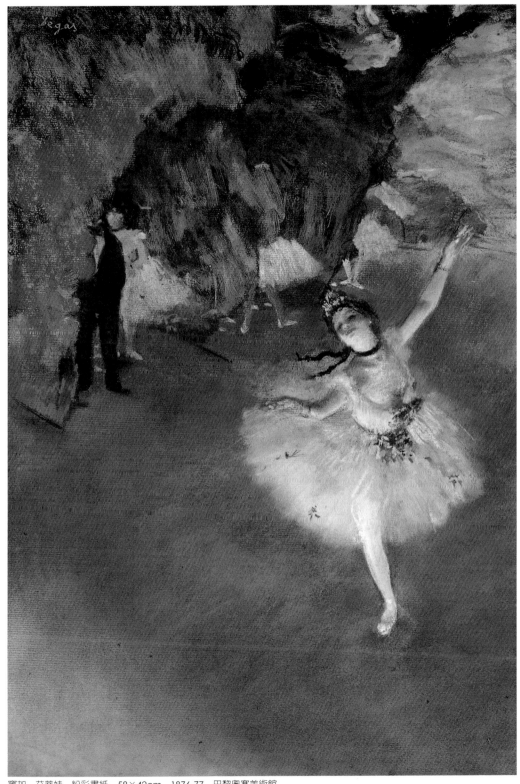

竇加　艾蒂娃　粉彩畫紙　58×42cm　1876-77　巴黎奧塞美術館

偉大的海洋畫家 荷馬

（Winslow Homer, 1836-1910）

荷馬攝於普魯斯特海岬的畫室中　1899

1977年6月底，筆者到波士頓美術館訪問時，正好看到該館舉辦的一項「荷馬回顧展」。荷馬是一位著名的水彩畫家，會場中展出的一百多幅畫作，給我印象最深的是他刻畫海洋的水彩畫，尤其是1881年他四十五歲旅居英國北海的漁港，描繪漁民生活，健壯的漁婦操著男人做的拉船和拖網的工作，海岸憂鬱的天空與灰色的北極光，增加了海的變幻無常與大自然的戲劇性的感覺。他用飽含水份的水彩筆，表現海景水光，更加重了畫面的氣氛。

荷馬在四十七歲時，到美國緬因州的海邊定居，那是一個寂寞而人煙稀少的巉巖半島，突出於大西洋。每當暴風來臨，衝天的白色巨浪，拍打著礁石的危崖。荷馬在這半島距海邊數百尺的山坡上，建蓋了一所畫室，成為他晚年歸隱之地。就在那裡，荷馬獨居作畫，自己照料自己，描繪海邊漁民生活和波濤洶湧的海洋；〈救生索〉、〈起霧的前兆〉等都是他在此間完成的精采代表作，刻畫漁人冒險與大海奮戰，充滿戲劇性的掙扎。在這些繪畫中，敘述故事的成份比藝術與文學的成份還重，荷馬用繪畫來訴說，表達的是人生最基本的意義：人類向自然抵抗一企圖征服海洋等主題，也由於這個題材，荷馬獲得聲譽而被視為美國首要的畫家之一。

一般的美國海洋畫家，都把海描寫得非常羅曼蒂克，但荷馬卻不同，他直接把觀眾帶入海浪與陸地的衝擊之中，使觀者感到海浪的重要和威力。他的海洋繪畫是使海的力量具體化，同時讚美海的危險和美麗。美國的評論家讚譽荷馬的海洋畫是真實的，在1890年代的美國而言，他堪稱為最具生命與能量的海洋畫家。

從荷馬的海洋畫，我聯想到西洋美術史上有不少描繪海洋的畫家，如英國的泰納，法國的庫爾貝、杜菲，西班牙的索羅亞等都極為出色。泰納的海景注重大氣的效果，表現朦朧之美；庫爾貝的海洋是傳統而羅曼蒂克的，他特別對波浪的描繪下了功夫，1870年庫爾貝五十歲時在艾特達斷崖海邊作畫，完成許多海景畫，他用彩筆將白浪滔天的景象真實地傳達出來。杜菲喜歡描繪夏日海港的陽光，蔚藍的海水和色彩鮮艷的帆船，反映他樂天而愉悅的性情。

海洋的景色變化多端，沒有一刻寧靜，它的色彩因時、因地而異，海岸的岩石沙灘在海水長年的沖擊下，也有特殊的景致。生活在海邊的漁民，向大海討生活，在冒險中自有樂趣。船靠岸停泊在港口，漁夫豐收歸來，滿簍筐裝著各式各樣的魚貨，要是捕到大魚，就要拖著下船了。有人說：海洋中充滿著豐富的資源，人類最後終將走向海洋。台灣四面環海，漁港有六十多處，我們期待能夠看到屬於我們的傑出海洋畫家！

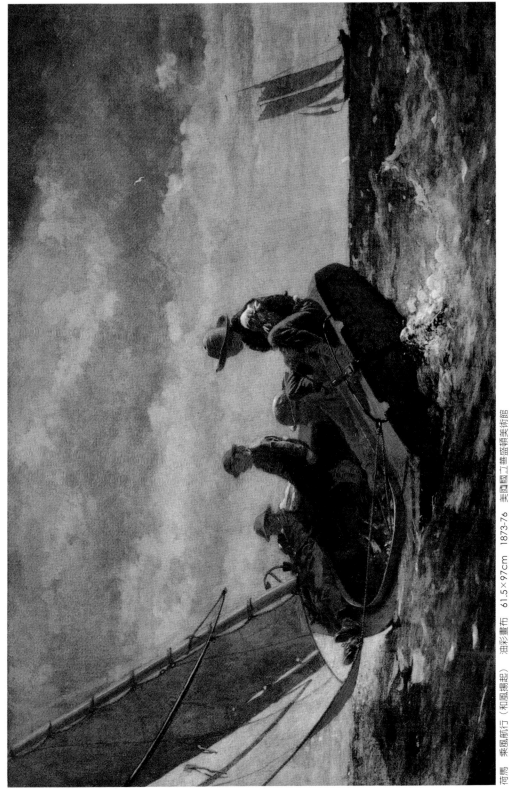

荷馬　乘風航行（和風揚起）　油彩畫布　61.5×97cm　1873-76　美國國立華盛頓美術館

印象派風景大師 席斯里

（Alfred Sisley, 1839-1899）

席斯里肖像　1897

　　在法國印象派畫家之中，席斯里是一位個性、畫風最溫和，且富有詩意的畫家。除了肖像和靜物畫之外，席斯里大部分的創作是風景畫。但是與莫內等其他印象派畫家不同的是，他很少出國作畫，而是取材自法國巴黎近郊的塞納河風景爲主，強烈關心天空光彩和水的反映，畫了很多在不同光線變化中的塞納河畔的景色，因此席斯里被稱爲「塞納河畫家」。

　　席斯里出生於一個居住在法國的英國人家庭裡，長期住在法國。學生時代到過倫敦，對英國畫家康斯塔伯和泰納的風景畫很感興趣。1862年，席斯里進入巴黎的夏爾・葛列爾（Charles Gleyre, 1806-1874）的畫室學畫，認識同學莫內、雷諾瓦、巴吉爾，常與他們到楓丹白露森林寫生作畫。1886年，他提出兩幅風景畫參加沙龍展。初期受柯洛、巴比松派、庫爾貝等人畫風的影響，至1870年時，開始採用印象派手法。參加

第一至第三屆，以及第七屆印象派畫展，另一方面則因經濟的理由繼續提出作品參加沙龍展。這段期間他居住在路維香，1889年後，移居楓丹白露森林東端盧安河畔的莫赫附近。他在這塞納河支流的盧安河附近很多同名運河中，描繪了許多河岸樹木林立的風景畫。他運用細緻筆觸描寫水景、大氣等自然的微妙變化。著名繪畫作品包括〈塞納河的鄉村〉、〈阿讓特耶大街〉、〈莫赫的橋〉和〈路維香雪景〉等，從1872至1880年是他繪畫作品達到巔峰的時期，繪畫風景中，光潔的色調和明媚的陽光，引人入勝。

　　席斯里在普法戰爭的混亂中，家業破產，造成經濟的窮困。幸好獲得畫商杜宏・赫的支助，在紐約、波士頓等地舉行個展，在去世後得到很高的評價。

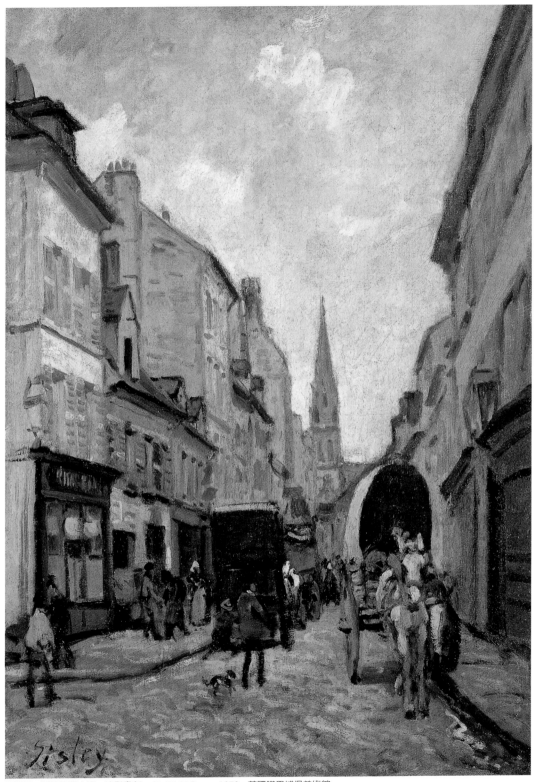

席斯里　阿讓特耶大街　油彩畫布　65.4×46.2cm　1872　英國諾里城堡美術館

現代繪畫之父 塞尚 （Paul Cézanne, 1839-1906）

塞尚背著戶外寫生畫具　畢沙羅攝

　　在現代自發精神的藝術上，絕不是在作畫時獲得一些淺薄的東西為滿足；因為現代藝術，都是在高超的精神上活動，不是前代傳習式的畫家們所意想得到。像塞尚、梵谷等，都有特殊而複雜的精神活動。

　　塞尚一生的藝術生活都從接觸自然而來，他觀察自然，把眼睛所看到的自然界現象，時時推移、刻刻擴張。這種推移和擴張，都由他的心靈和自然專一上迸發出來。塞尚所追求的重點，是在自然中主張維持藝術的「恆久相」，確定在不變易的一面，所以他依著執拗的筆觸和粘液質的手法來吸取自然。我們看塞尚的作品，第一個印象就是結構和感情，他的靜物畫（果實、陶壺、一塊布）不僅是描繪，卻也像建築房屋一樣雄厚。

　　1836年他在巴黎經左拉介紹，與印象派畫家馬奈、畢沙羅、雷諾瓦交往，參加印象派展覽。他承認和尊重印象派在外光和色彩上的成就，但覺得印象派的描繪法太表面、飄浮，因此他探索不同於印象派的表現法，注重表現物質的具體性、穩定性和內在結構。他主張不要用線條、明暗來表現物體，而是用色彩對比。他說：「線是不存在的，明暗也不存在，只存在色彩之間的對比。物象的體積是從色調準確的相互關係中表現出來。」1879年他回到法國南部故鄉後，便以此主張進行探索，從形、色、節奏和空間等要素表現質感的多樣，探索事物內在的奧秘。

　　1977年6月筆者在美國費城美術館參觀塞尚作品專室，看到他的晚年力作〈大浴女〉，第一次深刻感受到他作品的強烈和豐富的空間節奏。1995年9月在聖彼得堡的艾米塔吉博物館目睹塞尚的傑作〈大松樹〉、〈聖維克多山〉等，再次體驗到塞尚藝術的樸實雄健的表現力。

　　塞尚生前作品不為人賞識，參加官方沙龍年年落選。但是今天，塞尚早已被舉世公認為西方藝術的重要大師。他一生留下近千幅油畫和五百幅素描及水彩畫。〈黑堡〉和〈浴女〉等是他的典型風格。1995年9月巴黎大皇宮舉行「塞尚回顧大展」，法國文化部長伯勒濟指出：「塞尚的藝術成就獲得一致的肯定，已有一個世紀，世界各地美術館以典藏其作品為榮耀。這個世界性的光榮，事實上有一部分是由塞尚體現出他那孤獨完美藝術家的神祕性形象，以及他那深深讓我們感動的使命感所造成的。」塞尚提出一個時代權威的理論，讓我們這個時代引用和推崇。

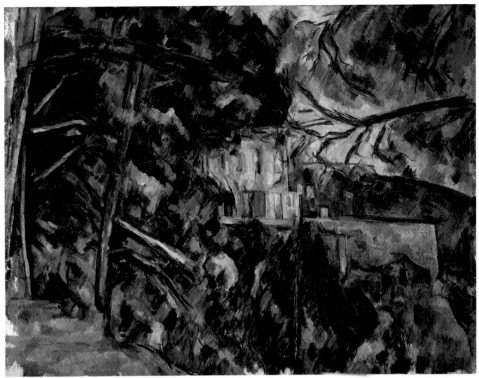

塞尚　黑堡　油彩畫布　73.7×96.6cm　1900-04

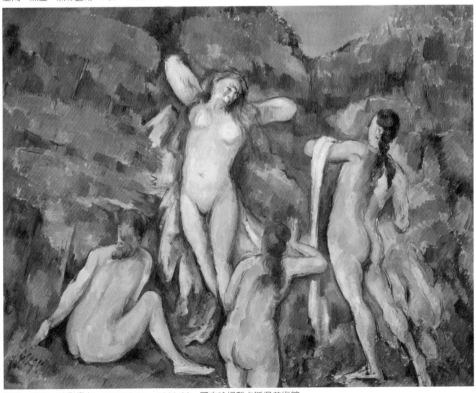

塞尚　浴女　油彩畫布　73×92cm　1888-90　哥本哈根新卡斯堡美術館

現代主義雕塑大師　羅丹

（Auguste Rodin, 1840-1917）

羅丹以模特兒為對象雕其塑像

　　法國雕刻家羅丹是一位影響力從法國擴及全歐洲的重量級大雕刻家。他和印象派畫家屬於同一時代出生，他的雕刻藝術中，印象派和象徵主義的要素同時並存。在美術史上，羅丹的藝術被評為印象主義，造形表面流動著光影，但在主題上並不像莫內或雷諾瓦那樣讚頌生之喜悅，而是潛含世紀末濃厚沉重的陰影，使他的雕刻轉向象徵主義的世界。

　　羅丹的雕刻作品，最大的特徵是探索人類內在的表現，全部以人體做主題，不僅雕出軀體輪廓，同時也把血、肉、神經與骨髓生動有力地刻畫出來，予人強有力的感動。

　　羅丹生於巴黎，父親是警察。十四歲進入工藝技術學校，開始學習美術。他三度參加巴黎的官立美術學校入學考試，都名落孫山。1863年他擔任以建築裝飾雕刻為職業的卡里埃‧貝爾斯（Callier Belleuse）的助手。自己從事雕刻創作。此時代表作為〈斷鼻男人〉。普法戰爭爆發，從1870年開始的七年間，他到布魯塞爾從事建築裝飾工作。1875年旅行義大利，研究米開朗基羅、杜納得勒的雕刻作品，觸發了他的創造意念，羅丹決定擺脫古典雕刻的傳統，另創新風格。1877年的沙龍展，他以男性裸體像〈青銅時代〉參展。但是，這件雕像異常的寫實手法卻遭受批評。羅丹面對這種非難，採取積極的抗辯，他聲稱〈青銅時代〉不以追求視覺的寫實為滿足，而是更深入內在的生命力。接著創作了〈行走的人〉，以及1878年的〈聖施洗者約翰〉，參加1879年的沙龍展獲第三獎。法國政府提供他一間在巴黎的雕刻工作室，從此他正式進入藝術生涯，逐漸確立名聲。

　　1880年，羅丹受政府委託，著手製作巴黎裝飾美術館青銅大門群像，取材自但丁《神曲》第一部地獄篇，創作了稱為〈地獄門〉的壯大傑作，此作是他一直到臨死前都持續在製作的大作，結果仍以未完成狀態結束。

　　羅丹的主要代表作尚有〈沉思者〉、〈亞當與夏娃〉、〈加萊市民群像〉、〈巴爾扎克〉、〈吻〉等。尤其是「巴爾扎克」系列作品是羅丹雕刻創作的巔峰之作，如巨石像一般孤立的〈巴爾扎克〉，翩然走向現代，勾連上了立體主義。他的作品不是在狂熱的感情狀態下產生的，而是一種充滿毅力與高度忍耐，艱苦創造而成的果實，表現了人類崇高的精神。

　　羅丹在雕刻之外，畫過許多人體素描、插畫和銅版畫，著有《藝術論》、《法國大教堂》等著作。他認為繪畫、雕塑、文學和音樂的關係十分接近。

　　1900年的巴黎世界博覽會中，羅丹在自己的陳列館舉行個展，成了舉世聞名的巨匠，來自美國的訂單蜂擁而至。此後他便被眾人簇擁圍繞著，在美麗女性崇拜者間過著演講、著述的日子。晚年因戰亂與疾病，羅丹生命力日漸消失而辭世。在巴黎和美國費城都設有羅丹美術館，丹麥哥本哈根的新卡斯堡美術館，也有一間羅丹雕塑專室，陳列他一生的代表作。筆者先後到過這三處美術館參觀，對羅丹走向現代主義雕刻革新作品，留下深刻的藝術感動。

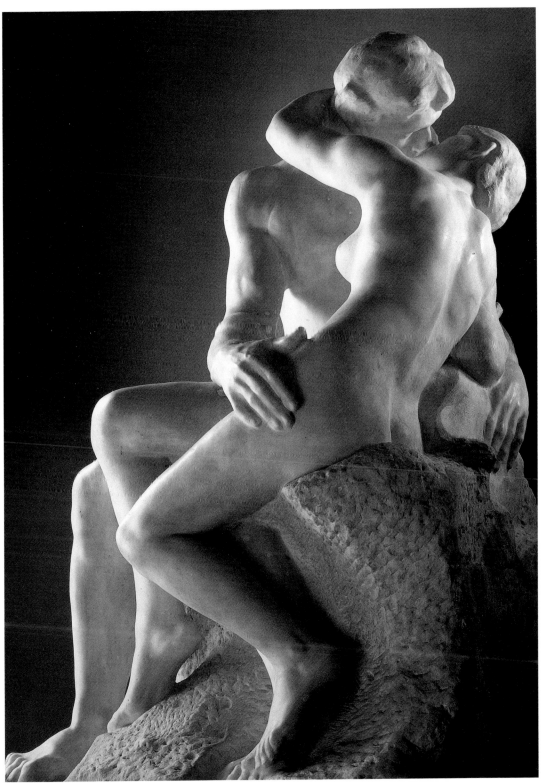

羅丹　吻　石膏　1888-89　羅丹美術館

印象派繪畫大師 莫內

（Claude Monet, 1840-1926）

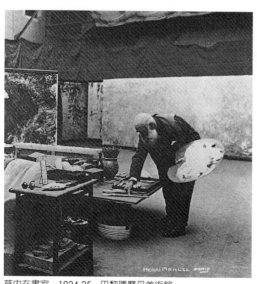

莫內在畫室　1924-25　巴黎瑪摩丹美術館

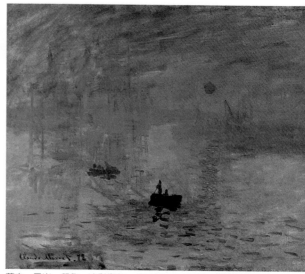

莫內　日出─印象　油彩畫布　48×63cm　1872　瑪摩丹美術館

　　克勞德‧莫內是印象派最具代表性的大畫家。19世紀末到20世紀初流行於歐洲各國的印象派，注重人對生活的感覺和印象，主張到大自然中，尊重自然和人的感覺印象，影響力極為深遠。

　　印象主義畫家吸取當時科學上的光學理論，認為色是在光的照射下而產生的，在不同時間、環境、氣候等客觀條件下，受不同光的支配而有各種不同色彩。他們通過寫生，發現過去長期不被注意的色彩現象，從而在繪畫色彩上引起了重大的革新。例如，過去一般認為草是綠色的，但是如果眺望遠方的原野，草卻不是綠色，而是青色，如果在晚霞照射下看草，就成為紅色或灰色。

　　我們欣賞莫內的油畫連作〈麥草堆〉、〈白楊木〉、〈浮翁大教堂〉等，最能看出這種特徵。他對同一主題反覆在一天中的不同時間寫生描繪，畫出不同的光景與氣氛，顯出光與色的高明度及鮮明感，交織成光與色彩的華麗交響詩，創作了印象派的顛峰之作。

　　莫內一生遺留五百件素描，二千多幅油畫，二千七百封信件。八十六年的生涯，生命力旺盛，創作量龐大。他的足跡從巴黎大街到地中海岸，從法國到倫敦、威尼斯、挪威，經常在各地旅行寫生，全力以赴地作風景畫。莫內從早期就迷戀表達陽光，他的一生精力，主要用在表現外光的探索上，一幅幅畫作，對外光和空氣氛圍作了淋漓盡致的描繪。而隨著印象派誕生一百多年來受人們的喜愛，莫內成為享譽非常長久的畫家，他畫中的各種風景、光波瀲瀲的水景和蓮池、花開的原野、浸淫在陽光下行樂度假的人們，吸引無數人的欣賞、驚嘆與靈感。莫內畫作的群眾魅力，深刻印證了藝術的永恆與人類文化親和力。

莫內　白睡蓮　油彩畫布　89×93cm　1899　莫斯科普希金美術館

歌頌人體美畫家 雷諾瓦

（Pierre-Auguste Renoir, 1841-1919）

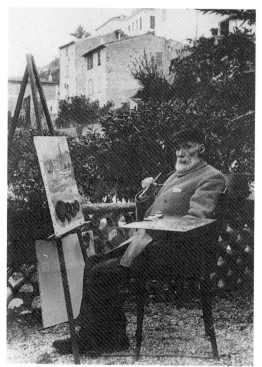

雷諾瓦在坎城寫生畫作 1916

印象派的巨匠，雷諾瓦是世界上極具人氣的畫家之一。

卓越造型力與豐富色彩感覺兼備的雷諾瓦，描繪的對象，始終關注於人間形象。玫瑰色臉頰的少女、珍珠色輝映而官能感十足的裸婦、表情天真無邪的兒童等，都是雷諾瓦的人物畫所表現的特色。洋溢著生命的喜悅，不惜以富麗的色彩歌頌畫中女性的柔美幸福，雷諾瓦繪畫的魅力至今持續風靡無數的欣賞者。

雷諾瓦出生於法國著名的瓷器產地里摩日的一個裁縫家庭。青少年時他因聲音很美而被選為教堂聖歌隊的一員，音樂老師想培養他為聲樂家。但雙親以商業現實的觀點，要他去學畫陶瓷，十三歲時他便去畫瓷器上的花與人物。很多評論家認為，雷諾瓦後來走向畫家之路，在色彩上表現出晶瑩透明的手法，便是得自少年時代的陶瓷畫體驗。

雷諾瓦二十一歲進美術學院學畫。受過高爾培的影響，1874年參加第一屆印象派畫展，1878年轉向官方沙龍。晚年患風濕病，以手縛畫筆坐在輪椅上作畫，努力不懈的創作毅力和精神，令人敬佩。他認為只有在他能夠堅持作畫時，才算是真正地活著。

法國美術史家公認在法國印象派畫家中，莫內和薛斯利是「水的畫家」，塞尚和畢沙羅是「大地的畫家」，雷諾瓦和竇加則是「人物風俗畫家」。竇加是以非情、保留距離感的手法去作人間觀察。而雷諾瓦卻是與對象相融合同化，使得畫出的人間諸像更添增讚美與陶醉的幅度。

工匠、藝術家、詩人是雷諾瓦藝術生涯的三個階段。他後期以田園牧歌方式描繪女性，有如在自我的人生樂園裡，追求美麗動人的詩篇。雷諾瓦畫中的豐滿女性，體態嫵媚，臉孔秀麗加上幻想般的眼神，豪華甜美的色彩，予人一種滿足感，人體畫追求的風格化，說明了他在藝術上的成熟。揉和世俗的慾望與詩的夢想，使他的繪畫充滿獨特的生命力與鮮活的氣氛。他的畫法非常多樣，有時具有水彩畫的透明，或者如粉彩畫的鬆厚，有時具有裝飾畫的勻稱美，他畫過許多花卉，使他從花的自然色彩中尋得優美的色彩。

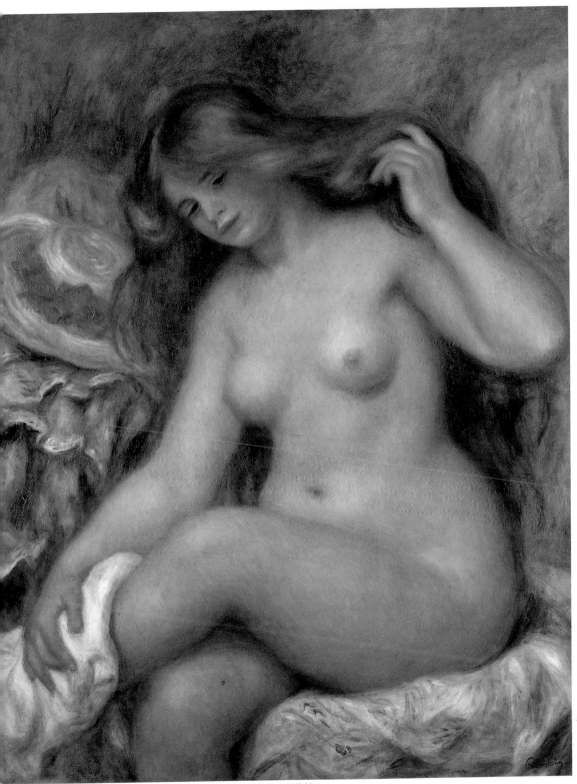

雷諾瓦　浴女　油彩畫布　92×73cm　1903　維也納奧地利美術館

樸素藝術的旗手 盧梭

(Henri Rousseau, 1844-1910)

盧梭自畫像　油彩畫布　24×19cm　1902-03
巴黎羅浮宮美術館

19年紀末葉，20世紀初始，當後期印象派已近尾聲，野獸派和立體派正要誕生的年代，巴黎的藝術潮流，出現一股反學院主義、追求前衛性的趨向，在一片混沌中，個性的創造受到容許，非歐洲文明受到關注，異國情趣、原始主義、民俗學等他性文明顯露價值。就在此時，素人畫家也躍上藝壇，使樸素派的繪畫受到藝評家和文學家的重視。風格上的樸素、原始性及生命力，成為樸素派的美學特徵，標榜用藝術闡發人的原始本性。亨利‧盧梭即為此派代表人物。

第一次世界大戰前，巴黎的各市門設有入市稅關，舟車載運葡萄酒、穀物、牛乳等進入市區都要徵收稅金，盧梭是當時入市稅關小稅員。他在自傳中提到自己因為父母親財力不足，所以沒有能進入學院學習自己喜愛的藝術，而去做一份與藝術無關的職業。可是誰也沒有想到，這位業餘在星期日作畫，又未受過學院訓練而無師自通的人，後來卻成為美術史上的大畫家。

盧梭生於法國西北部小城拿瓦，父親是工人。青年時期，基於經濟上的考量，主動應召入伍，進入第五十一步兵連隊。戰後在巴黎當稅員，因受騙失職被迫離開稅關。盧梭很早就對繪畫發生興趣，繪畫作品中的天真爛漫世界，深受巴黎當時畫家、文學家的賞識。畢卡索、馬諦斯和前衛藝術護道詩人阿波里奈爾等，都喜愛與他交往。

拿破崙三世曾出兵墨西哥，傳言盧梭年輕時就參加過此次戰役。1908年畢卡索等人舉辦的「盧梭之夜」，詩人阿波里奈爾在席上發表即興詩：

盧梭啊，還記得嗎？

你筆下的異國景致，描繪著世界、木瓜、叢林、木啖血紅西瓜的猿猴和遭狙擊的金色帝王。

正是你在墨西哥的所見所聞吧！

一如往昔，豔陽點綴在香蕉樹梢。

盧梭往往喜歡描繪繁茂的密林，原始神祕的自然景象，有時也畫出他天真純樸的夢想。他運用簡單、純粹的色彩和清楚的輪廓，畫出每一片樹葉的葉脈，像是繁殖著靈魂的鄉愁，吐露出幻想的芬芳。這位孤獨的小稅吏的童話世界，單純生動而非常富有詩意，他作品中所展現出的特有風格，讓人們不能不承認他是一位大師。今天，盧梭的繪畫代表作分別收藏在巴黎的奧塞美術館、紐約現代美術館、費城美術館等世界一流大美術館中。我們讚美盧梭，也同時讚美業餘畫家的樸素之美，以及素人畫家自學的平凡本質。

美國寫實人像大師 艾金斯 (Thomas Eakins, 1844-1916)

艾金斯（中）在工作室，右上角為詩人惠特曼塑像　1891

湯瑪士・艾金斯，是美國第一位寫實主義畫家，他對藝術的獨特性常被別人拿來與荷馬相提並論。但是對於解剖學、遠近法等專門知識，與寫實技法的成熟運用，使艾金斯的畫面深具堅牢性，造就他成為罕見的人物畫家，被公認為美國最偉大的畫家之一。

艾金斯出生於賓夕法尼亞州的費城，兩歲時，他們全家遷入費城佛蒙街高級住宅區的大房子，後來一生居住於此。童年時，艾金斯即在繪畫和科學上顯露天才。十三歲時進入費城中央高中，名列前茅，繪畫成績優異。1861年，艾金斯進入全美歷史最久的費城賓州美術學校，因為對人體極感興趣，同時進入一家醫學院聽課，學習解剖。

年輕的艾金斯身材高大健壯，明亮的暗棕色眼睛及滿頭黑髮，思想敏捷，具有獨立精神。他在費城賓州美術學校讀了五年，深覺應去歐洲完成繪畫訓練，1866年9月他乘船赴法國，進入巴黎美術學校，隨名畫家傑羅姆學人體畫。1869年他在巴黎自認學習完成時，前往西班牙，參觀普拉多美術館，對維拉斯蓋茲的用色與人體繪畫大為激賞。艾金斯寫信給父親，也提到對維拉斯蓋茲作品的看法：「在他的畫上，你可以看到時序的流變，早晨還是下午，熱還是冷，冬天還是夏天，有些什麼人，他們正在做什麼，以及為什麼要這麼做。」這一信念成為他日後繪畫的基礎。

艾金斯於1870年7月回到美國，當時美國國力迅速發展，他畫了很多人物肖像，都是在畫室中完成的，濃暗構圖，筆力雄渾明淨。三十一歲時，他創作最重要作品〈克拉斯臨床手術〉，描繪費城首席醫師克拉斯為病人施行手術的情形，克拉斯站在中央，助手在他四周，背景是一排學生注視手術進行的情況，一縷強光照在克拉斯頭部及血污的雙手，以及病人身體的一部分，是一幅傑出的寫實繪畫。

1870年，艾金斯被聘為賓州美術學校繪畫教授，在他的建議下，學校開設了研究人體班，聘請名醫肯恩執教。艾金斯上課時，聘用模特兒，並且教人體解剖課，由於教學方法進步，很多學生慕名進入該校。1882年，艾金斯升任為賓州美術學院院長。但當他堅持以裸體模特兒教授學生描繪人體時，若干學校董事反對他的做法，最後大多數董事要求他改變教學方法或自動離校，他選擇後者，結束教學生涯時年已過四十，開始繪肖像畫。有一次他為好友大詩人惠特曼畫肖像，惠特曼說：「艾金斯不是一位畫家，而是一股感人的力量。」他的人物畫，栩栩如生，非常能掌握對象的特質。

1880年，賓州大學醫學院安格紐即將離開教職前，學生們以七百五十美元請艾金斯為他們的老師畫一幅全身像。不過，艾金斯畫了一幅像〈克拉斯臨床手術〉的景象，這幅〈安格紐臨床手術〉較前一幅畫更為生動有力，對安格紐的頭部及身形，艾金斯刻畫的極為用心。1916年夏初艾金斯與世長辭，一年後，紐約大都會美術館舉行他的回顧展，肯定了他的藝術成就。

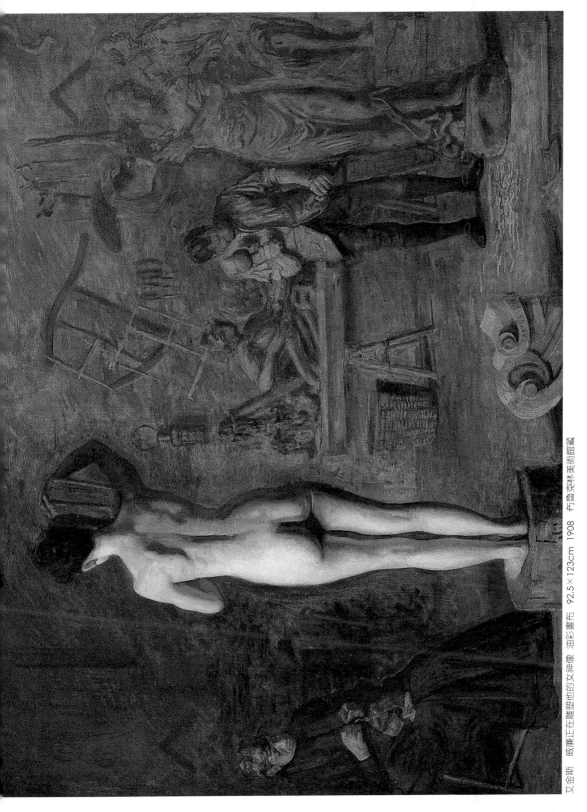

艾金斯　威廉正在雕塑他的女神像　油彩畫布　92.5×123cm　1908　布魯克林美術館藏

彩繪親情女畫家 卡莎特 （Mary Cassatt, 1844-1926）

瑪莉‧卡莎特肖像

今天，美國出現不少女性藝術家，而且女性從事藝術創作風氣大開。但是在19世紀，女人假如從事嚴肅的藝術工作，則爲世不許。瑪麗‧卡莎特是一位一受世俗觀念所拘束，意志堅強一心投入自己熱愛的藝術的女性。她出身費城上等人家，二十歲時宣稱將來要做畫家，使得父親暴怒，但她仍堅持，最後父親終於回心轉意，讓她就讀賓州美術學院，走上繪畫之路。

1865年，卡莎特二十一歲時與母親乘船赴歐。先到義大利研究柯勒喬作品，又到西班牙探討維拉斯蓋茲、魯本斯的名畫。1872年她以〈嘉年華會〉入選巴黎沙龍展。過一年定居巴黎，當時正是一群法國畫家嘗試發表印象派新繪畫的時候。卡莎特非常欣賞印象派畫家對外光的表現和明亮色彩的畫面，尤其對竇加的作品特別喜愛，她買了數幅掛在家裡，摹仿他的畫法，作了姊姊麗迪亞畫像。後來她認識了竇加，並獲邀參加印象派畫展，不斷在印象派畫展上展出作品。竇加宣稱卡莎特是他遇上的一位「感覺與我一樣的同好」，並對她的繪畫技巧讚不絕口，兩人建立了長久友誼。法國小說家左拉也對卡莎特的繪畫極爲讚賞。塞尚、莫內、雷諾瓦等印象派主將也引她爲知心。

1891年四十七歲的卡莎特舉行首次個展，頗受推崇，被法國美術界認爲是主要的女畫家之一。不過此時她在美國仍不受重視，直到1904年芝加哥美術協會邀請她爲年度展覽主賓，卡莎特回到美國，十年後，費城美術學院頒給她獎賞，才逐漸受到注目。但她後來並沒有回美國居住，晚年移居法國南部的格拉賽。1926年6月14日去世，享年八十二歲。直到1947年美國才舉辦卡莎特回顧大展，她終被祖國公認爲美國的一位偉大女性畫家。

這位終生未婚的女畫家曾說：「畫家有兩條路可走；一條是易行的通衢大道，另一條則是艱苦難走的羊腸小路。」她自稱走的是後者。也許像她自己說的「作女人是失敗了」，但做畫家則成功了。卡莎特早期畫人物，題材多爲婦女喝茶或出遊。成熟期的創作，主題多是母親對幼兒的關懷，親情洋溢，造形生動，色彩豐富，透露出生命的光輝。

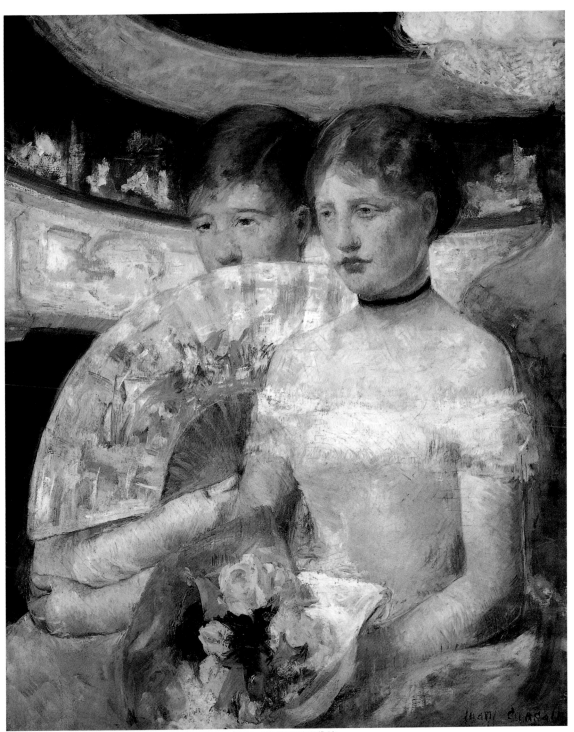

卡莎特　包廂中的女人　油彩畫布　80×64cm　1881　華盛頓國立美術館

俄羅斯寫實大師 列賓

列賓自畫像　素描畫紙　18×13cm　1878

其夫人奚靜之教授，在參觀了普希金美術館和艾米塔吉博物館後，到俄羅斯博物館欣賞了19世紀以來俄蘇美術史上重要代表作數百件。其中列賓的作品占了重要的兩間展覽陳列室。他的現實主義油畫技巧卓越，富有深刻的批判精神，比法國寫實主義的繪畫更具有內涵。在這套「世界名畫家全集」中，我特別把列賓列入，並邀請研究俄羅斯美術史論學者奚靜之教授撰文並選介列賓的作品。讀者透過她深入淺出的生動文章，配合兩百多幅彩色圖版，可清楚瞭解列賓藝術生涯及作品的內涵與精神。

列賓是俄羅斯傑出的現實主義畫家，巡迴展覽卓越的代表人物。他和蘇里科夫的作品，共同標誌者19世紀後半期俄羅斯藝術的高峰。他生於烏克蘭丘古耶夫小城，1863年到聖彼得堡，一年後考進聖彼得堡美術學院。思想上受車爾尼雪夫斯基的革命民主主義思想和美學思想的影響，藝術上受克拉姆斯科依的現實主義藝術的影響，在藝術技巧上奠定良好基礎。畢業後，旅行法國和義大利，觀賞古代和當時歐洲藝術。晚年移居聖彼得堡附近的庫奧卡拉鎮。1940年後舊居闢為他的紀念博物館，當地也改名為「列賓鎮」。列賓一生創作非常勤奮，在深刻觀察和充份理解生活的基礎上，以豐富鮮明的藝術語言，創作了大量的歷史畫、風俗畫和肖像畫，描繪對象範圍廣泛。他對藝術要求極為嚴格，態度非常嚴肅。他把現實主義藝術運動推向高峰。

列賓的代表作有：〈伏爾加河的縴夫〉、〈伊凡雷帝殺子〉、〈意外的歸來〉、〈拒絕懺悔〉、〈庫爾斯克省的宗教行列〉等，每幅畫都經過長時間的創作過程，顯示他嚴肅認真的創作態度和孜孜不倦的探索精神。

由於政治與地理的諸多因素，俄國和前蘇聯的美術家，對台灣的一般民眾，甚至是對藝術愛好者來說，多半也是陌生的。坊間也極少出版有關俄國美術家的專集。中國大陸的美術界在近四十年來深受俄蘇美術影響，但有關俄蘇美術家的彩色出版物仍非常缺乏。不少學者公認在現代主義和後現代主義思潮流行的當今世界藝壇，具有鮮明現實主義的俄蘇美術更令人刮目相看。1991年蘇聯解體後，隨著俄羅斯美術走向市場化和商品化，當地的藝術博物館吸引大批來自世界各地的觀眾，俄羅斯的重要藝術家知名度大增，各種形式的交流展增多，使得研究者更有機會見到過去不易看到的作品。

1995年筆者有機會到莫斯科和聖彼得堡，同行者包括曾留學於列賓美術學院的邵大箴教授及

列賓　維拉‧列賓娜　水彩畫紙　45.7×29.2cm　1896　聖彼得堡俄羅斯美術館

法國印象派異鄉人 卡玉伯特

（Gustave Caillebotte, 1848-1894）

卡玉伯特自畫像　油彩畫布　90×115cm　1879-80
背景壁面掛的畫為雷諾瓦油畫〈煎餅磨坊的舞會〉

　　印象畫派的特徵有兩點，一是追求光色的描繪，另一是在自己熟悉的生活中隨意選取作畫題材，而因他們都生活在巴黎，自然也就以巴黎都會生活景象為主題。居斯塔夫・卡玉伯特的繪畫，頗能闡釋印象畫派的這種特質。

　　卡玉伯特描繪許多從室內窗邊眺望窗外或巴黎街景的人物，例如〈室內〉，站在窗邊的女性，背向著我們，右邊側面男性坐在椅子上看報紙。這是一幅率直的都市風景，描繪現代生活的瞬間，居住巴黎奧曼斯大道企業界布爾喬亞階級的日常生活景象，洋溢富裕家庭的氛圍。他的許多作品，如〈阿讓特的帆船〉、〈下雨的巴黎街道〉、〈奧曼斯大道上的交通島〉等，把大自然中明麗的光感和豐富的色彩，描繪出來呈現給觀者看到光色之美。

　　卡玉伯特雖被稱為巴黎印象派的異鄉人，但他卻是印象主義運動畫家團體的重要成員之一，他參加過數屆的印象派畫展，並承辦過其中一屆印象派畫展。此外，很特別的是他更是一位著名的印象派畫家們作品的收藏家。

　　卡玉伯特家庭富裕，加上愛好藝術，他除了自己作畫，也不斷購買同時代印象派畫家好友們的繪畫，使他擁有許多印象派名畫。他的收藏包括：莫內十四幅、畢沙羅十九幅、雷諾瓦十幅、希斯里九幅、竇加七幅、塞尚五幅、馬奈四幅。1876年，卡玉伯特二十八歲時，就決定將他的印象派收藏捐贈給法國，最初希望捐給盧森堡美術館，最終則希望入藏羅浮宮，並指定由畫家朋友雷諾瓦為日後遺囑執行人。1894年3月11日，雷諾瓦寫信給美術部門負責人亨利・魯傑，傳達此一遺贈之事。但結果卻引起爭論，沙龍官方學院派藝術家傑洛姆等提出異議，反對國家美術館入藏馬奈、畢沙羅等印象派畫家作品，3月24日法國國立美術館諮詢委員討論此一遺贈，結論是接受全部遺贈。

　　這批龐大的卡玉伯特的捐贈，也促成法國肯定了印象派繪畫的價值與繪畫市場的價格，引起廣大的矚目，傳為美談。今天這批名畫收藏於巴黎的奧塞美術館，繼續受世人欣賞。

卡玉伯特　巴黎街道下雨的日子　油彩畫布　212.2×276.2cm　1877　芝加哥藝術協會

卡玉伯特　園藝師　油彩畫布　90×117cm　1875-77

原始與野性憧憬 高更

（Paul Gauguin, 1848-1903）

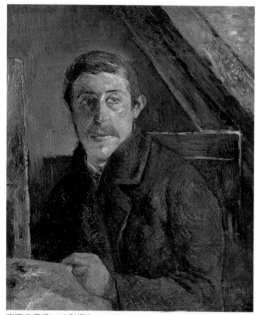

高更自畫像　油彩畫布　65.2×54.3cm　美國德州金寶美術館

保羅·高更與塞尚、梵谷同為美術史上著名的「後期印象派」代表畫家。他的繪畫，初期受到印象派影響，不久即放棄印象派畫法，走向反印象派之路，追求東方繪畫的線條、明麗的色彩和裝飾性。他到法國西北部突出大西洋的半島——布爾塔紐（Bretagne），即與貝納、塞柳司爾等先知派一起作畫，高更成為這個「綜合主義」繪畫團體的中心人物。他也到過法國南部的阿爾，與梵谷共同生活兩個月，但卻導至梵谷割耳的悲劇。

這位充滿傳奇性的畫家，最令我們感動的是他在1891年3月，厭倦巴黎文明社會，憧憬原始與野性未開化的自然世界，嚮往異鄉南太平洋的熱帶情調，追求心中理想的藝術王國，捨棄高收入職業與世俗幸福生活，而遠離巴黎渡海到南太平洋的大溪地島（Tahiti在夏威夷與紐西蘭之間的法屬小島），與島上土人生活共處，並與土人

之女同居。在這陽光灼熱，自然芬芳的島上，高更自由在描繪當地毛利族原住民神話與牧歌式的自然生活，強烈表現自我的個性。創作出他最優異的油畫，同時寫出《諾亞·諾亞》名著，記述大溪地之旅中神奇的體驗。

高更一度因病回到法國。1895年再度到大溪地，但因殖民地政府腐敗，南海生活變調，高更夢寐以求的天堂不復存在，他在1905年8月移居馬貴斯島。當時法國美術界對他的畫風並不理解，孤獨病困，加上愛女阿莉妮突然死亡，精神深受打擊而厭世自殺，幸而得救未死。晚年高更畫了重要代表作〈我們從何處來？我們是誰？我們往何處去？〉反映了他極端苦悶的思想感情。後來他在悲憤苦惱中死在馬貴斯群島。英國名作家毛姆，曾以高更傳記為主題，寫了一部小說《月亮與六便士》，以藝術的創造（月亮）與世俗的物質文物（六便士＝金錢）為對比，象徵書中主角的境遇。

高更這種起伏多變的生活境遇，和他同現實不可解決的矛盾，以及受當時象徵派詩人的影響，使他作品的思想內容比較複雜，較為難於理解。但是，他畫中那種強烈而單純的色彩，粗獷的用筆，以及具有東方繪畫風格的裝飾性，與他在大溪地島上描繪原始住民的風土人情的內容結合在一起，具有一種特殊的美感。20世紀以來，對原始藝術的再認識與研究極為盛行，更為藝術發展帶來新活力，高更是先驅者之一。他的主觀感受色彩豐裕作品，影響後來許多藝術家，更給與世人產生出無比的勇氣與喜悅。

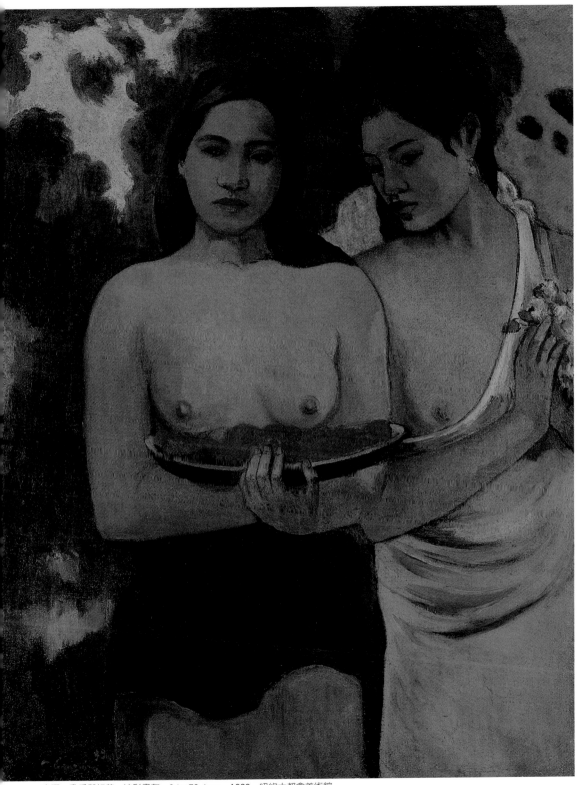

高更　乳房與紅花　油彩畫布　94×72.4cm　1899　紐約大都會美術館

瘋狂的天才畫家手 梵谷

（Vincent van Gogh, 1853-1890）

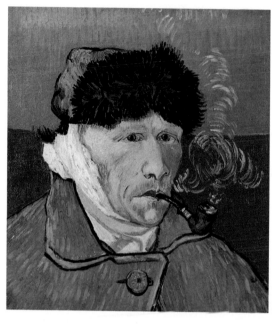

梵谷割耳的自畫像
油彩畫布
51×45cm
阿爾，1889年1至2月
美國芝加哥雷‧B‧布洛克夫妻收藏

梵谷是一位最令人懷念和感動的畫家，他的悲劇性的生涯，先後被寫成小說和拍成電影。格那佛（Meier Graefe）在1899年寫了《梵谷傳》，史東（Irving Stone）所寫的梵谷傳記小說《生之慾》於1934年出版，根據《生之慾》改編的電影「梵谷傳」（寇克道格拉斯飾梵谷、安東尼昆飾高更），在世界各地放映，得到很高評價。1972年荷蘭政府建立了梵谷美術館，更是這位一生窮困悲慘藝術家的無上榮耀，而他的畫也同他多采多姿的生涯一樣，引起人們的興趣和熱愛，獲得崇高的評價。

梵谷是一位天才型的畫家，他與拉斐爾一樣，去世時才三十七歲。梵谷的畫家生涯沒有超過十年，但這位極端孤獨，無比熱情的藝術家，留下大約八百五十件油畫和幾乎相同數目的素描，以及洋溢情感的大批書簡——寄給他弟弟西奧的親筆信。今天這批作品大部分收藏在梵谷美術館。

曾在梵谷畫中出現的嘉塞醫生說過：「梵谷的愛，梵谷的天才，梵谷所創造的偉大的美，永遠存在，豐富著我們的世界。」

梵谷在他的書信裡寫道：「一個勞動者的形象，一塊耕地上的犁溝，一片沙灘、海洋與天空，都是重要的描繪對象；這些都是不容易畫的，但同時都是美的；終生從事於表現隱藏在它們之中的詩意，確實是值得的……」。

他的畫，帶給我們感受到彷如親眼看到的一個新鮮而更美麗、更有意義的世界。

筆者曾數度到過阿姆斯特丹的梵谷美術館，也曾在俄羅斯普希金美術館和艾米塔吉博物館見到梵谷的十多幅油畫名作，他的繪畫的確耐人欣賞，也讓人感動。梵谷許多畫作都重現他生前所到之處的景物，以及畫家創作時的熱烈情感，讓我們從中體認這位19世紀產生的偉大悲劇人物的藝術心靈。

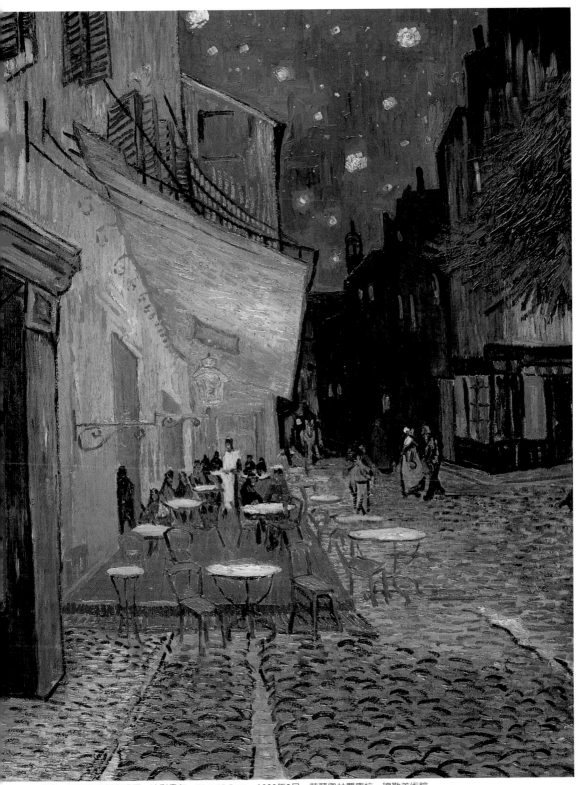

梵谷　阿爾的夜間咖啡屋　油彩畫布　81×65.5cm　1888年9月　荷蘭奧杜羅庫拉‧穆勒美術館

世紀水彩畫大師 沙金 (John Singer Sargent, 1856-1925)

沙金自畫像　油彩畫布　70×53cm
1906　迪克里烏弗士畫廊

約翰・辛格・沙金是19世紀末至20世紀初葉活躍在歐美兩地的優秀人像畫家，同時更是一位卓越的水彩畫大師。他所畫人像酷似真實，為大家讚賞；在水彩畫方面，對於光與形的處理，殊非一般畫家所能表達，尤其是他常遵從美的需求，永遠保持著技法的新鮮，引人入勝。

沙金是美國籍畫家，但他卻是出生在義大利的翡冷翠。他的母親瑪麗是費城富有的皮貨商女兒，年輕時到歐遊歷，非常喜愛義大利，與費城名醫費茲威廉・沙金結婚後，即遷居各國藝術家與作家薈萃之地翡冷翠，兩年後生下第一個孩子約翰・辛格・沙金。約翰從小受母親影響愛好音樂和水彩畫，喜愛觀察大自然作速寫。美國著名畫家惠斯勒看過他的水彩與素描，讚賞有加。

1874年父母為鼓勵他從事繪畫，舉家遷往巴黎。當時，巴黎的一群畫家舉辦了一場革命性的展覽——印象派畫展。沙金跟隨巴黎美術學院著名人像畫家卡拉斯・杜倫學畫。1877年他參加巴黎沙龍展受到讚賞，杜倫答應沙金為他畫一幅像，參加沙龍展受到普遍注目，一舉成名。後來他到過西班牙、荷蘭，專心研究維拉斯蓋茲和哈爾斯名畫，企圖尋找名家繪畫技巧的秘密。

1883年是沙金生涯中的轉捩點，換了一間更大更合適的畫室，對未來充滿希望的心情下，住進新居。這時他已是沙龍中定期的展出者，成功地樹立起新一代藝術家的形象。

1884年沙金完成了一幅法國銀行家的年輕太太高屈奧夫人全身像，送到巴黎沙龍展出。這幅畫描繪高屈奧夫人穿著一襲黑色低胸禮服，頭向左側，帶淡紫色高調的白皙皮膚明豔照人。但展出結果出人意料，多數觀眾均感不滿，高屈奧夫人要求他把此畫由沙龍收回。直到1916年紐約大都會美術館購入此畫時，沙金受驚心情仍未平復，而堅持必須更改畫名。因此這幅畫現已改稱為〈X夫人〉畫像。

1885年夏天，沙金離開巴黎到英國。他研究莫內一系列乾草堆繪畫。受到莫內啟發，他實驗一種新的著色與描繪光的技法，於1887年畫了一幅題為〈康乃馨、百合，百合與薔薇〉（當時流行歌曲名）的畫，參加倫敦皇家藝術學院展覽，獲該院高價購藏，得到很大的成功。後來他回到美國，想不到X夫人畫像事件早已使他在美國盛享大名。在波士頓美術館的首次畫展，名流雲集。幾乎一夜之間，沙金成了美國肖像畫壇盟主。要求他畫像的人戶限為穿。他的盛名回流倫敦，三十五歲時，沙金已被英國畫壇稱為活在世上最卓越的肖像畫家。

1887年沙金在英國鄉村，繁茂綠意中，專注表達光線與色彩，重新喚起對水彩畫的興趣。後來他曾為波士頓公共圖書館作壁畫。1925年4月15日最後一幅壁畫即將完成之際，沙金這位一代大師在睡眠中去世。

沙金生前可謂名利雙收。英美著名大學贈與他名譽學位，著名美術館也收藏有他的許多名作。

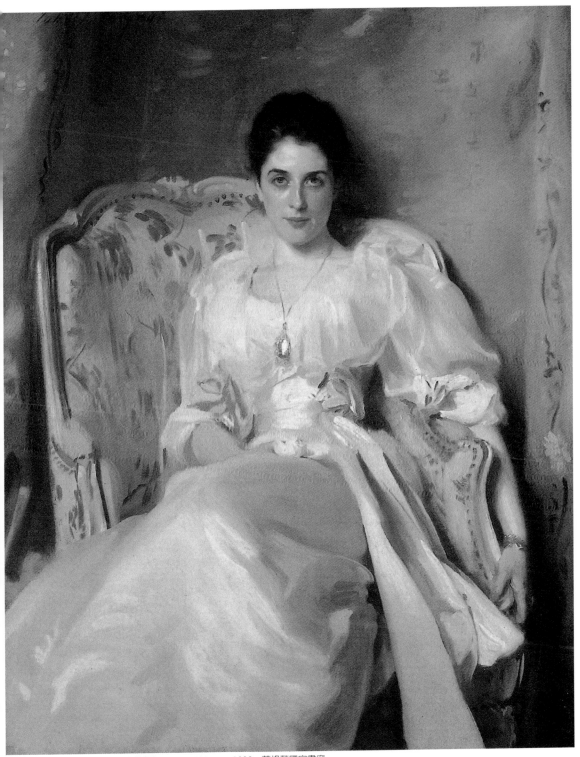

沙金　安格紐女士　油彩畫布　127×101cm　1892　蘇格蘭國家畫廊

新印象主義大師 秀拉

秀拉畫像　呂斯作　淡彩畫紙　1890　巴黎羅浮宮

　　喬治‧秀拉是法國新印象主義的重要代表人物。新印象派流行於1880年以後的一段時間，是印象主義的一個支派，把印象主義關於繪畫色彩的技法，發展到一個極端。

　　秀拉生於巴黎，十九歲時與阿蒙‧瓊一起進入巴黎美術學校，在安格爾的弟子昂利‧勒曼的教室學畫。1879年退學，當一年志願兵，在布列斯特海岸服兵役。後來讀了化學家舍夫雷爾（Michel Eugené Chevreul）有關色彩科學的著作。1881年研究德拉克洛瓦及威尼斯畫派名畫，找出色彩對比原理與補色的關係。這許多研究心得的運用，促使他在1883年創作點描法最初大作〈阿尼埃的浴者〉。此畫參加1884年官辦沙龍落選，同年在獨立畫會展出，得到很大回響。此時結交席涅克，一起從事色彩理論研究。日後他們倆人都成為印象主義的代表畫家。他們認為印象主義表現光色效果的方法還不夠嚴格、不夠科

學，主張不在調色板上調色，而直接用畫筆將原色的小色點排列或交錯在畫面上，讓觀眾眼睛自己去起調色作用。這樣畫面形象完全是用各種原色點子所組成。因此這一畫派也稱為「點描派」或「分割畫派」。

　　秀拉在1885年完成新印象主義紀念性作品〈星期日午後的大傑特島〉時，正是新印象主義運動發展至巔峰時期。這幅畫完全採用分割畫法，是秀拉發表新技法的宣言。畫面描繪一個初夏的星期日，男男女女在巴黎郊外的大傑特島愉快渡假的情景，畫面著重描繪河邊園林景色，前後景中大塊暗綠調子表示陰影，中間夾著一塊黃色調子的亮部，表現出午後的強烈陽光。由於畫面全部用小色點描繪烘托出形體，所以男女人物、樹木和草地的形象，都顯得模糊朦朧。這幅巨畫在1886年於畢沙羅支持下，參加第八屆印象派畫展，引起頗多議論。畢沙羅雖也不盡然認同秀拉的畫法，但當時他已預料到這種新奇獨特的表現，可能發展出重要影響。〈星期日午後的大傑特島〉今日收藏於芝加哥藝術館，成為鎮館名作。

　　秀拉的點描法代表作，尚有〈馬戲團〉、〈擺姿勢的女人〉等多幅。可惜天才命短，他只活了三十一歲。美國大收藏家巴恩斯在1993年首次公開其藏品，包括有秀拉的〈擺姿勢的女人〉等多幅。筆者在東京上野美術館排隊一小時才進入展場，欣賞到秀拉的這幅巨作，眼睛為之一亮，的確他的點描畫真能比較出色表現出光的閃耀和一種寧靜的氣氛。誠如秀拉所說：「用視覺的混合代替顏料的混合，換言之，就是將一種顏色調子分解成它的組合成份，因為視覺混合要比顏料混合能創造出更為強烈的發光度。」過了一百多年，秀拉的名畫在21世紀仍然光彩煥發！

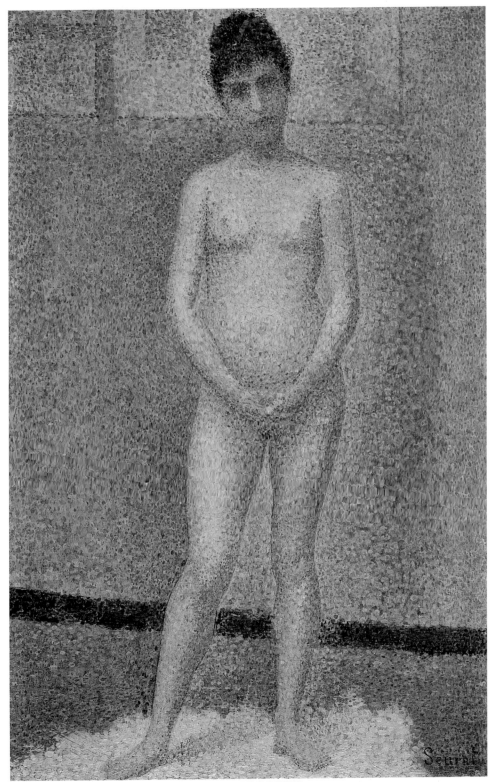

秀拉　擺姿勢的女人　油彩木板　26×17.2cm　1887　巴黎奧塞美術館

新藝術的開幕者 慕夏

慕夏肖像

　　阿豐斯・慕夏是「新藝術」（Art Nouveau）風格最具代表性的大師。他的「新藝術」洋溢青春氣息的美女海報，聞名於世，神祕的油畫作品則充滿斯拉夫民族精神。

　　慕夏是一位典型的波西米亞──流浪藝術家。他生於捷克莫拉維亞南部的伊凡齊茲村。不滿十歲就喜歡到教堂做彌撒，十一歲加入聖彼得洛夫教會聖樂團。後來從音樂轉向美術，1877年投考布拉格美術學院，但未被錄取，於是離開家鄉到維也納劇院繪製壁畫，不久因火災而失業。此時巧遇庫恩（Khuen）伯爵，邀他擔任城堡裝潢工作，並受到伯爵兄弟伯爵的贊助，1885年二十五歲時正式進入慕尼黑美術學院接受美術教育。兩年後遠赴巴黎朱利安學院深造。1890年認識夏洛夫人成為慕夏一生的轉捩點，他居住蒙巴那斯附近，結識夏洛夫人藝文交遊圈的象徵派畫家與高更，後來與高更共用同一畫室，因此他拍下高更未穿長褲彈風琴的浪漫照片。1891年慕夏為著名出版商葛藍繪畫插圖，很受歡迎。1895年創作巴黎當紅女星莎拉・貝娜公演的石版畫海報，並簽下五年宣傳海報、1900年巴黎萬國博覽會，慕夏被聘為奧匈帝國館首席設計師，表現主題見證斯拉夫民族的歷史。五年後他旅行美國各大城及居住紐約。任教多所美術學院並舉行數次個展，聲名大噪。受到捷克歷史作家的小說感動，慕夏決心以自己的手描繪祖國的歷史，開始構思二十幅油畫連作〈斯拉夫史詩〉，歌頌斯拉夫民族。因為在美國事務繁忙，直到1910年回到布拉格定居並興建畫室，才開始正式動筆創作，得到美國猶太國際財團坎能的贊助，費時十七年才完成。1928年〈斯拉夫史詩〉系列連作捐給布拉格市政府及全捷克人民。1938年創作〈智慧時代〉、〈愛的時代〉、〈理性時代〉等重要作品。不幸秋天染上肺疾，於1939年結束七十八歲生涯。

　　1938年以降。受到政治因素影響，國際社會對布拉格孤立。慕夏的大部分作品遭受冷落。近十多年來，形勢產生變化，慕夏子孫於1992年成立慕夏基金會，秉持慕夏的生活藝術化、藝術生活化理念，贊助美術相關活動，在美法各地舉行展覽會，再度確立慕夏的國際聲譽。1998年2月在捷克總統哈維爾夫人哈蘿娃主持下，位於布拉格的慕夏美術館正式開館，讓藝術同好更容易瞭解這位20世紀初葉享譽歐美的捷克藝術家。

　　慕夏的繪畫，深含新藝術的理念，在華麗的裝飾與甜美優雅的外貌裡，蘊藏著昇華人性的精神目標，他成功的將藝術引入群眾之中。

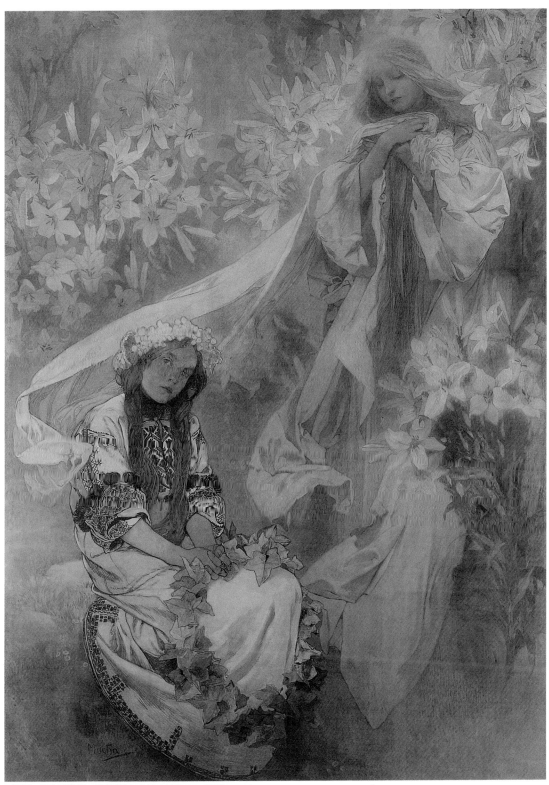

慕夏　百合的聖母　蛋彩畫布　247×182cm　1905

維也納分離派大師 克林姆 (Gustav Klimt, 1862-1918)

克林姆像

古斯塔夫·克林姆是奧地利維也納分離派大師，繪畫風格非常獨特。他許多刻畫女性與裸體的繪畫，不只反映出19世紀末至20世紀初葉特有的神祕、頹廢、妖媚與情色的恍惚氛圍，更是超越了人類的慾望之後，達到的第一個超然、崇高與孤獨的金碧輝煌的彼岸。

克林姆生於維也納郊外的泮加登，父親是來自波西米亞農莊的金飾雕刻師，八歲時他隨著父母移居維也納。克林姆是家中三男四女中的長男。1876年十四歲時進入奧地利藝術工藝博物館附屬工藝學校。1879年追隨歷史畫家漢斯·卡梅特研習裝飾畫風。此後，他的聲譽漸隆，維也納的很多公共建築都請他作壁畫。1886年當他二十四歲時，與其弟恩斯特·克林姆、馬志奇共同繪製維也納布爾克劇場天井畫，畫風著重寫實，但仍預示出日後富麗堂皇的裝飾性影子。

1894年，克林姆應維也納大學邀請繪製〈哲學〉、〈醫學〉與〈法律〉壁畫，可惜這三幅壁畫在1945年因火災被毀，今日只留下黑白照片。這批壁畫已捨棄寫實畫風，轉向嶄新的、鮮烈的象徵主義創作風格。

1897年，克林姆退出維也納藝術合作社，與志同道合的畫友創設維也納分離派。這一年夏天他開始到阿達西湖畔畫風景。1898年投入心力舉行維也納分離派第一屆展覽。在畫風上延續裝飾性的象徵主義風格，後來又融入東方藝術的色彩感覺，發展出獨特的自我畫風。〈吻〉即是他膾炙人口的傑作。畫中一對情侶跪立於花草地上，緊緊擁抱接吻，盡情陶醉於愛的歡樂裡。環繞男女的花簇是他們愛的樂園，但背景空間卻像是一落千丈的危崖絕壁，隱喻這一對情侶在這世界上絕對孤獨、無助。畫中，男的銀箔與黑灰方塊衣服，象徵男性志高氣昂與堅忍不拔的意志力；女的衣服花紋與波浪曲線是女性的象徵，與滿地盛開花朵攀結，像大地之母蔓延，具有旺盛生命力。

1900年，克林姆的藝術達到頂峰，當時維也納已繁榮為世界大都市，繪畫風氣鼎盛，音樂、哲學人才輩出。1903年他旅遊義大利的拉維那，受到當地馬賽克鑲嵌畫魅力吸引之後，創作出富有裝飾性的多幅傑作，這正是他邁入金色年華的創造時代。1908年他的〈人生的三個時期〉榮獲羅馬國際美展首獎，此畫與孟克的〈女人三相〉友同工異曲之妙。此後，克林姆走出絢爛豪華的裝飾性，邁向以沉重色調剖析人類生死、煩惱、慾望與愛恨的彼岸。1910年他參加威尼斯雙年展，受到熱烈讚賞，過一年再以〈死亡與生命〉參加羅馬國際美術展，又獲最高獎。1918年因腦中風過世，留下許多為未完成的作品。

克林姆終生熱愛女性，孜孜不倦於刻劃女性與裸體之美，卻未曾結婚。但他有一位生活中的密友——艾蜜莉·芙露吉，兩人參與維也納工藝工作坊的設計與經營，艾蜜莉在當時維也納時裝界擁有盛名。她對克林姆的愛完全是一種給與和奉獻。克林姆畫過她的肖像，並形容艾蜜莉是他心中的大自然。兩人的情緣和對新藝術與生活的結合，在維也納藝術界留下一段佳話。

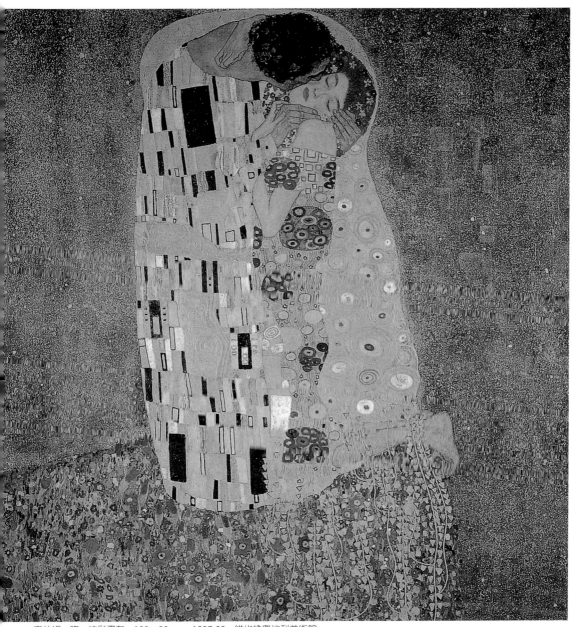

克林姆　吻　油彩畫布　180×80cm　1907-08　維也納奧地利美術館

西班牙陽光畫家 索羅亞

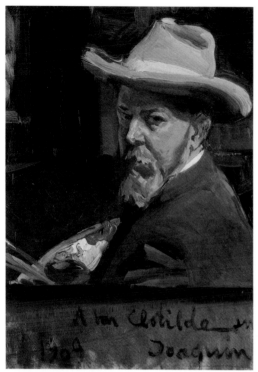

索羅亞自畫像　油彩畫布　41×26cm　1909
馬德里索羅亞紀念館

在西班牙現代美術史上，我們將19世紀和20世紀，用索羅亞、伊夫里諾和卡瑪雷沙做為分界點。他們就像兩個世紀過渡時期的代表；同時，他們甚至可說是19世紀末學院派繪畫的首領，並且又加入20世紀的現代主義潮流。從這種美術史的定位上，我們可以了解索羅亞在美術史上的重要性。

法國印象派在巴黎興起，並廣泛影響歐陸之際，索羅亞是西班牙最具代表性的印象主義畫家。他到過巴黎，但並未參加任何印象派的活動，他只是在精神上與印象派主義的畫作觀念產生共鳴。印象主義對外光的描繪，在索羅亞的繪畫中，充分發揮。西班牙是伊比利半島上，充滿陽光和鮮花的地方，當地的風土民情，也很能滿

足東方人對拉丁國度的幻想。索羅亞的繪畫便是誕生在此地的奇葩，陽光照耀下的白牆、陽光反射在男男女女飄動的衣飾上的動態感、碧藍海濱嬉樂的人們，家屋庭院的綠色植栽在陽光下閃耀發光，這都是索羅亞繪畫吸引我們的無限魅力。因此他被公認為最著名的伊比利半島陽光畫家。

在馬德里有一座索羅亞故居改建成的索羅亞紀念館，位在馬德里馬汀尼斯‧加伯‧普及大道上。筆者參觀了這座紀念館後，對索羅亞成為一位大藝術家的風範，有了更深刻的認識。這座美術館內外部都是依照索羅亞自己的意願設計建成的，館中陳列他的繪畫代表作，並擺放許多索羅亞生前的豐富藝術收藏，而藏品恰當的擺設，是一座相當能顯示畫家創作環境和生活品味的優雅美術館。

索羅亞美術館館長弗洛倫西奧‧德聖安娜，談到索羅亞的風格時，有一句精彩的描述，他表示：「索羅亞的風格猶如一塊海綿一樣，走到哪裡吸到哪裡。」

索羅亞是一位經常外出寫生的畫家，被稱為「光的畫家」，畫出屬於西班牙的特殊光景。

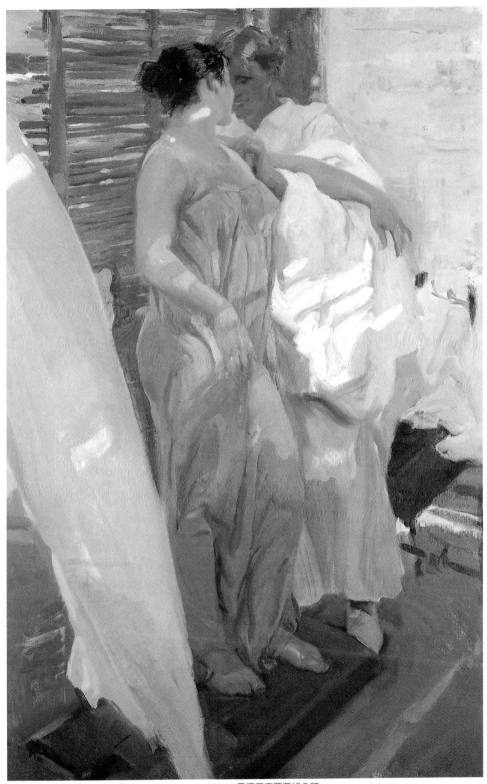

索羅亞　粉紅色罩袍　油彩畫布　210×128cm　1916　馬德里索羅亞紀念館

新印象主義繪畫巨匠 席涅克 （Paul Signac, 1863-1935）

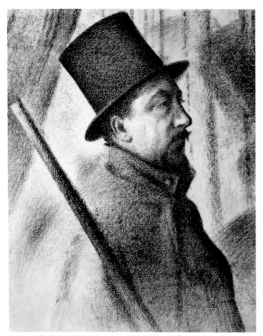

保羅・席涅克肖像　秀拉作　黑色蠟筆素描　34.5×28cm
1889-90　巴黎私人收藏

　　保羅・席涅克在新印象派的地位引起諸多討論。在秀拉三十二歲去世後，席涅克一手繼承秀拉創始的新印象派運動，當時雖然有人認為秀拉的去世，新印象亦將隨之走入歷史。但是充滿精力的席涅克，確實地開展新印象派的坦途，使此派更具廣泛的影響力。世紀末法國重要文學、藝術雜誌《白色評論》主宰者，與秀拉、席涅克熟識的達杜・納坦遜指出：如果將秀拉比喻是基督，席涅克就是聖保羅，他將秀拉創始的藝術新教繼續導引傳播，確定整備教會制度，將之普及化。因此，席涅克扮演了有如聖保羅的角色。

　　保羅・席涅克出生於巴黎，與他同一世代出生的畫家，還有孟克、克林姆、羅特列克、波納爾等人。席涅克父親為巴黎經營馬具的富裕商人，在他眼中，當時學畫的莫內、雷諾瓦等人走的是貧窮畫家之路，他不想讓兒子學畫，而希望

他將來做個建築師。但是席涅克在十六歲時，看到第四屆印象派畫展（1879）深為喜愛，勸他父親買下印象派的畫。1880年參觀莫內畫展，席涅克更是大受感動，於是立志做個畫家。他得到莫內鼓勵，不在美術學校的畫室，而熱衷於到塞納河畔巴黎郊外等戶外作畫。1884年在塞納河畔寫生時，認識了印象派畫家吉約曼，吉約曼讚譽他具有很高的才能，介紹他與畢沙羅認識。初期，席涅克之繪畫即受印象派的洗禮。

　　秀拉、席涅克、魯東在1884年5月在巴黎合作創立「獨立沙龍」，接著成立「獨立藝術家協會」，被稱為新印象派的「元年」，旗幟招展。標榜免審查的獨立沙龍，參展畫家多達四百位以上，參展作品倍增，其中很多是新印象派的核心畫家。1908年席涅克被選為巴黎獨立藝術家協會會長，一直擔任到1934年，長達二十六年，可見其在美術界的領導地位所受到的尊崇。

　　席涅克早期畫風接近莫內，1892年作畫技法開始變化，以點描筆觸畫成作品，喜歡描繪海港、河流、水與帆船等風景。他在1885至1900年畫了一百二十幅油彩，是創作的最旺盛時期。1900年以後傾心水彩畫。晚年作品，大部分以活潑氣氛、短線條、淡雅色彩入畫。著有《從德拉克洛瓦到新印象主義》一書。

　　「新印象主義畫家的分割畫法，是這些畫家用以表現他們對大自然獨特幻覺的技巧，在畫布上努力重現自然界的主要本質──光，或者描摹最微小的草葉或最細微的透明石子。有誰能像新印象派畫家們如此更出色地去遵從自然界呢！」這是席涅克的名言。

席涅克　聖特羅貝的松林　油彩畫布　64.6×80.5cm　1892　日本宮崎縣立美術館

席涅克　鹿特丹、蒸汽　油彩畫布　73×92cm　1906　日本島根縣立美術館

北歐表現派先驅 孟克

（Edvard Munch, 1863-1944）

孟克在挪威的畫室　1938

　　北歐挪威出生的表現主義繪畫天才愛德華・孟克，是一位具有多方面才能和獨特風格的藝術家。他從十七歲立志從事藝術創作，到1944年1月以八十歲高齡去世的六十三年間，創作了一千七百多件油畫作品、大量的素描和速寫習作，以及八百件不同主題的版畫，多彩的技法，洋溢強韌精力。

　　孟克的藝術作品，給我們感受最強烈的特徵，是他透過風景、勞動者、肖像和自畫像，深刻的表現了從生的不安到愛的焦慮，以及死的恐懼到生的受容。他的繪畫同樣具有丹麥劇作家易卜生的冷峻和透入人心的影響力；而他執意刻畫生命的愛慾痛苦與死亡恐懼，反映北歐人對生命的焦慮感。我們從孟克的繪畫中，可以感受到人面對無法抵擋性的力量時之無助，生命的神祕、

性的焦慮替代美學上的浪漫式的恐懼。

　　〈思春期〉、〈接吻〉、〈吶喊〉等都是孟克的名作。〈接吻〉觸及生命的本質與愛的內涵；〈吶喊〉表現突然的刺激改變我們一切的感覺印象，畫中橋上吶喊的人，凹陷的面頰彷如骷髏頭，背景火與血的色彩像旋渦般染紅天際，我們永遠無法知道那人為什麼尖叫，如此，這幅畫更加使人感受到不安。在〈吶喊〉後的第二年他畫了〈思春期〉，端坐床邊的裸體少女，長髮垂後隻手擺在膝間，雙眼凝視前方，背後壁上夜間燈火映照出身影，彷如不祥的魔影，顯示出少女心中不安的焦慮。他的畫風深具表現主義特徵，也含有神祕主義和象徵主義的色彩。受到當時德國「橋派」年輕藝術家熱愛。

　　1940年4月9日，德國納粹軍隊侵攻挪威十四天後，孟克留下遺書：「這個房屋和全部作品，捐贈給奧斯陸市。」1963年奧斯陸市興建的孟克美術館正式開放，館中收藏有孟克的一千件以上作品、照片原稿和個人資料。這個豐富的藝術收藏，不但提供後來藝術學者作學術研究，也經常外借巡迴世界各大都市展覽。因此也促使孟克的藝術在近年來受到極高評價。

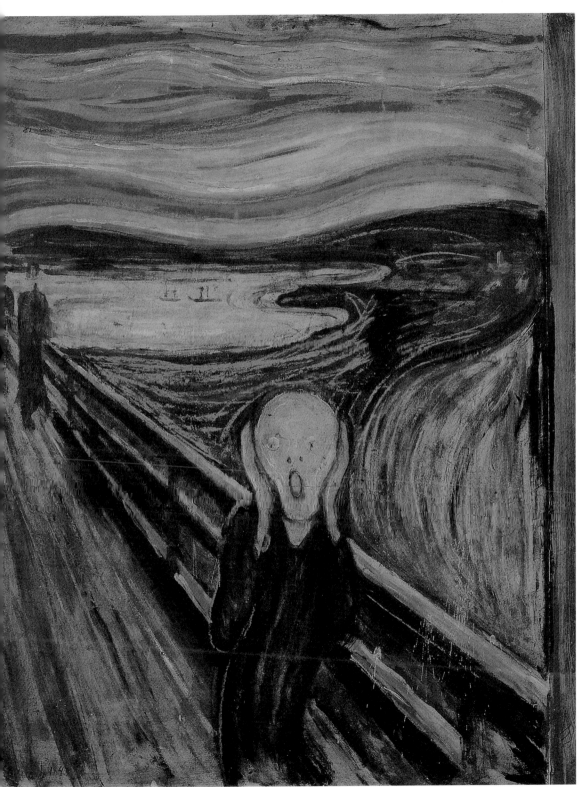

孟克　吶喊　蛋彩粉彩厚紙　91×73.5cm　1893　奧斯陸國立美術館

蒙馬特傳奇畫家 羅特列克 （Henri de Toulouse-Lautrec, 1864-1901）

羅特列克攝影

法國著名畫家羅特列克，是從印象派發展到後期印象派這段藝術變動期中，最重要而特異的畫家之一。他在畫風上吸收了印象派的優點，自成一家。而他最精華的創作時光，都在巴黎的蒙馬特區度過，他刻畫酒吧、馬戲團、夜總會的生活場面，以尖銳寫實的筆觸，捕捉住縱情享樂的世紀末巴黎生活百態，因此成為蒙馬特的傳奇畫家。看到羅特列克的繪畫，等於目睹巴黎19世紀末社會生活多采多姿的場景。

羅特列克生在法國南部阿爾比的馬希街，這街道現已改名為「羅特列克街」。他出身名門，是貴族後裔，1872年到巴黎求學，從小就對繪畫發生興趣。但是，1878年左腳骨折，過一年右腳骨又折斷，兩度骨折使他兩腳發育不全，變成畸形，傳說這是由於他的父母為同一血緣近親結婚而造成後代的不幸。不過身體的殘障，反而使他全力投身繪畫，1881年他移居巴黎，先後進入波昂拿特和柯爾蒙的畫室，並認識梵谷、雷諾瓦等畫家，參加獨立沙龍畫展，在紅磨坊作酒吧海報，活躍於當時畫家聚集地蒙馬特區。到過倫敦旅行。在巴黎開過兩次個展，他以寫實作根底，帶尖銳諷刺性的多采多姿畫面，受到很多人注目，盛名遠播。

1899年12月他因縱酒而酒精中毒，被監禁在巴黎近郊精神病院。出院後不久又復發，在1901年9月9日去世。他母親在他死後，將他畫室中的全部作品捐給故鄉阿爾比，包括六百幅油畫，數千張素描、速寫畫稿，三百五十幅石版畫，三十一幅海報版畫等，1922年該市為收藏這批遺作，特別建立一座羅特列克美術館。

羅特列克與梵谷同樣，只活了三十七歲。短命的天才，留下無數精彩的畫作。羅特列克浪跡蒙馬特的生涯，曾被拍成電影，對這位世紀末巴黎花街的記錄者，形容為「不世出的侏儒」，也稱他是「偉大的小男子」。欣賞羅特列克一生的作品，你必定會深深敬佩其藝術表現的卓越。他畸形的雙腳，使他感受到行動不自由的痛苦，因此他在畫面上所刻畫的都是活潑的動態場景，奔跑的馬、活動的人物等，他極力捕捉動態的瞬間，畫出活動自如的可貴，並昇華至藝術的境界，以嚴謹的寫實，帶著隱喻象徵，表現他獨特的人生觀。

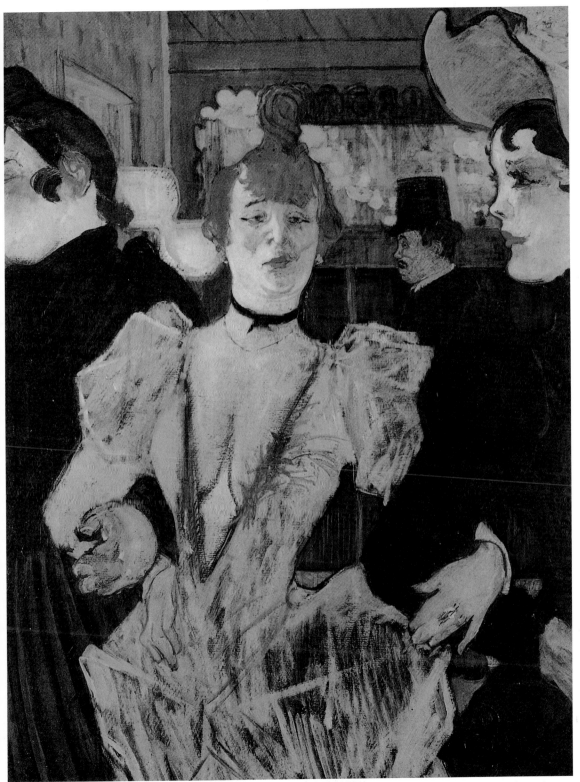

羅特列克　走進紅磨坊的葛莉　油彩畫紙　79.4×59cm　1891　紐約現代美術館

抽象派繪畫先驅 康丁斯基

康丁斯基像

「抽象藝術為藝術家潛意識情感的至高境界，亦為藝術家基本經驗的直覺表現。抽象藝術的造形包含了藝術家的生活直覺。是不受具體外表約束的自由發揮。」

「20世紀的任何人，現在均應瞭解，所謂事物本體的完美只是一種錯覺，數量（或科學）知識僅是一種理論與準則，只有藝術、審美觀，方能使我們接近完美。」

這是1942年在紐約古根漢美術館舉行「抽象藝術大師聯展」目錄中的一段緒言。筆者與現代藝術接觸，第一件事就是想瞭解抽象畫，許多人排斥抽象畫，往往未能先以客觀的態度去瞭解。真正要瞭解抽象畫，必須先要認識抽象畫家從事創作的過程，康丁斯基在這方面最具代表性。

康丁斯基早年所學的則是法律和經濟，他三十歲才立志學畫。雖然他學畫較晚，然而也許與他所學的知識有關，他正式從事繪畫後，很少停留在固定的繪畫模式中。他不斷地思考，運用判斷力審視自己的畫作，發現表現不足的地方，會很快的彌補這些缺失，而將自己的創作更向前推進，因此他的作品演變極快，我們很少看到他重複某一種形式。他每畫了一段時期，就把畫筆擱置一旁，拿起鋼筆寫下創作時心中觸發的意念，作理論性的研究。有時甚至先把創作的理論記述下來，然後再用畫筆在畫布上實驗他的新理論。他在1910年所畫的第一幅抽象畫——也是美術史上最早的一幅純粹抽象畫，就是如此完成的。對康丁斯基來說，「思想」是重於「技術」的，他從事繪畫，在思想方面所下的功夫，多於在技術方面的訓練。由於注重藝術理論的研究，他終於寫出一本探討藝術性靈的論著——《藝術的精神性》，此書中他認為藝術的表現已進入探索內在精神實質的時代。現在此書已成為「抽象藝術的聖經」，它對現代美術理論有很大的啟發。

康丁斯基個性奔放，他的長相很像東方人，批評家指出這位主張在繪畫上自由表現心靈的畫家，帶有東方藝術的影響。他喜愛交友，具有領導能力，他不但參與當時德國的新藝術運動，同時還是一位傑出的領導人物。他時常借旅遊來尋求藝術創作上的新意念；對周圍世界的深刻體驗，使他擁有敏銳的思想；這些都是促成他成功的重要因素。

我們通常習慣把現代繪畫思潮，分為「感性」與「知性」兩大主流，知性的是以蒙德利安為代表，感性的代表人物就是康丁斯基。事實上，這是指康丁斯基在1910年至1920年間的繪畫傾向。他一生的畫風，複雜而多變，早期他畫過具象寫實的油畫，經過印象派、野獸派、到傾向表現主義，後來才達到奔放的抒情抽象，晚年作品則演變為幾何學的神祕完美構築。

康丁斯基　印象第六號─星期日　油彩畫布　107.5×95cm　1911　慕尼黑市立美術館

先知派繪畫大師 波納爾

（pierre Bonnard, 1867-1947）

波納爾攝於畫室

波納爾是法國19世紀末，20世紀初的著名畫家。年輕時代他在巴黎學習藝術的期間，深受高更和日本浮世繪版畫影響，加入被稱爲「那比士派」的象徵主義繪畫團體。而後來他的畫風回歸到法國印象主義最正統風格的繼承者。

許多東方的畫家，非常欣賞波納爾的繪畫。他描繪悠閒坐在窗邊的女人，室內餐桌上擺放的新鮮水果，插著花的玻璃瓶，放置在窗邊桌上的記事簿，浴室鏡中反映的裸女，化妝的女人，從室內眺望窗外的自然風景等，在層層疊疊的油彩筆觸中，烘托出他所要表達的對象，極爲耐人尋味。

波納爾作畫時，不只是把現實重現到畫面，而是以自己的感情滲入繪畫中，描繪出將現實感情化的畫面。他把裸女的肌膚、餐桌的果實、室內的牆壁、窗外樹葉的閃耀光影，融入了生活的感覺，表達出人們對自然萬物的關懷與祝福。因此，波納爾的另一美稱，是說他爲「親密派」的畫家。他畫出日常家庭生活中的平凡景物，表現

出生活的動態，色彩與境界都十分清新悅目。

波納爾早年吸收日本浮世繪的精華，又繼承印象派豐富的色彩。早年他與莫內、雷諾瓦、竇加成爲莫逆之交，在亦師亦友的環境下，波納爾的創作頗有進境，豐富色彩構築中，散發出無盡的藝術魅力。

波納爾成長在世紀末的年代，當時法國畫壇正瀰漫了印象派的光與色彩的世界，所以這個時代的波納爾，作品中出現了印象派的影子。20世紀開始的1900年以後，每年春天，波納爾都到巴黎郊外塞納河的溪谷探幽，對著田園的自然環境，感到無比新鮮，於是拿起畫筆畫出理想中的牧歌風景。1909年以後，波納爾專心畫風景。他到法國南部旅行，深深被南部自然中呈現的光與色彩的魅力所感動。他把自己一年中的生活，定爲公式化，冬天到春日在法國南部生活；夏天在法國北部度過。偶而也會在巴黎停留一段時光。1912年，他在莫內家的對岸，買下別墅，定居下來。1925年他又買了一座房屋做畫室，當作創作的根據地。

綜觀波納爾的油畫，常出現橙黃翠綠，在逆光之中顯現色彩變化的魅力。波納爾稱自己的創作是視覺神經的冒險。這正說明他的創作，超越了視覺中看到的現實世界，而將自己幻想與視像混合在一起，再從抽象中引導出自我理想的畫面，那是經過裝飾化、幻覺化的美。

波納爾將鏡子和玻璃窗中映現的景物，搬進畫中是一創舉。讓人感到幻象中的世界，又何嘗不是現實的世界。就像他在1915年所畫的一幅七彩繽紛的抽象畫，讓人發現波納爾的一生，不就是生活在色彩、幻視、象徵的世界裡嗎！

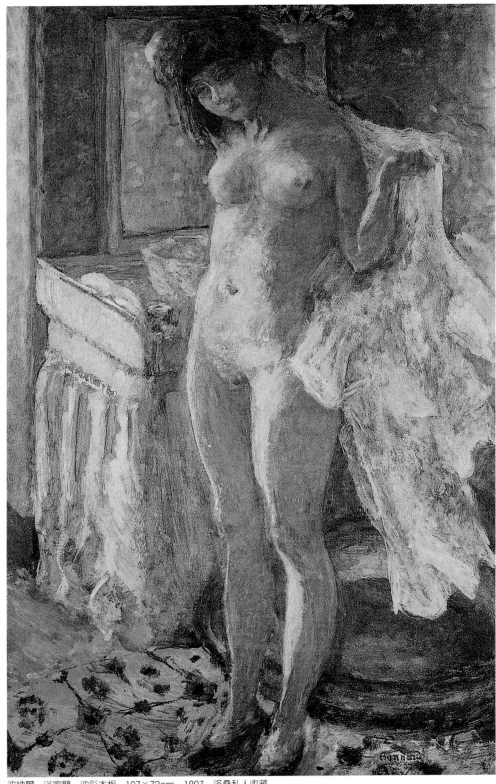

波納爾　浴室間　油彩木板　107×72cm　1907　洛桑私人收藏

威雅爾在雍河上新城納坦森家

愛德瓦‧威雅爾是法國那比派（先知派）代表畫家。他在巴黎美術學院學畫時，認識了波納爾、塞魯西葉和瓦洛東，加上後來交往的德尼、盧塞爾，組成「那比派」。威雅爾的巨幅裝飾嵌版畫〈公園〉，是典型的那比派代表作品。他的裝飾性畫風曾受日本浮世繪影響，此一風格的兩套石版畫，在1899年於最後一次舉行的那比派展覽中展出，很受矚目。

威雅爾在1900年時畫風轉爲保守，1914年以後很少公開發表作品，過著有如隱退的生活。但是從1910到1930年代，他在美術創作上的革命性嘗試、藝術與裝飾的結合，逐漸發生了影響力，而興起流行的風格。在他去世的前兩年，1938年巴黎的裝飾美術館舉行他作品（1890-1910）的大規模回顧展，使他的藝術創作得到高度的評價，獲致年輕一代的共鳴。

威雅爾1868年11月11日出生於法國薩翁與羅瓦省的居索（Cuiseaux）。1877年移至巴黎，十五歲父喪，靠母親扶育長大。威雅爾的母親出身織繡設計家庭，在燈光下織繡彩色絹布的女工們工作的光景，讓威雅爾感受深刻，因此他畫下許多以織繡女人爲主題的油畫。1886年他進入朱利安學院學習，與波納爾相識，第二年在塞魯西葉與德尼的勸說下加入那比派集團，並在巴黎美術學院的傑羅姆畫室作畫。但後來他反對學院派藝術，發表造形單純化與裝飾性色面結合的作品，畫面中對光線的游移描繪非常突出，技法出神入化，取材喜好身邊婦女的家庭生活，描繪平靜、平凡的愛情生活光景，被稱爲親和主義（intimisme）的代表畫家。日內瓦聯合國大廈陳列有他的巨幅裝飾畫。巴黎夏樂宮、香舍里榭劇院也收藏他的紀念性作品。

威雅爾寫過很多談畫的文章。他說：「藝術應該是精神的創造物，自然界只是一種機遇，藝術家應該從主觀上重新安排他們。這種重新安排的自然界，要從美的觀念和裝飾的觀念出發。」

威雅爾　杜樂麗公園　油彩畫布　38.7×33cm　美國維吉尼亞，保羅‧梅龍美術館

華麗野獸派大師 馬諦斯 (Henri Matisse, 1869-1954)

馬諦斯在他的畫室　1943

亨利‧馬諦斯是一位得到無數讚頌的卓越人物，世人把他當作畫聖來膜拜。有人說，德國18世紀的音樂，沒有巴哈、莫札特、貝多芬的創意，就不會開放那般鮮美的花朵。假如沒有馬諦斯和畢卡索的耕耘開拓，20世紀的現代繪畫，恐怕會成為一片荒野了。馬諦斯認為繪畫是「生命」的發現，畫出生氣盎然的作品是他終生的目標，直到最晚年的剪紙畫創作，仍在貫徹這個目標。

馬諦斯是巴黎畫派的大師，野獸主義的中心人物。野獸派的出發點在於重新尋得手段純潔性的勇氣，馬諦斯說：「我做到個別檢視每一結構元素：素描、色彩調子和構圖。我試圖探索這些元素怎樣讓人結合成為一個綜合體，而不至使各部分的表現力，因另一部分的存在而遭到損減。我辛勤致力於怎樣把個別的畫面元素結合成為整體，而使每個元素的原有特性得到表現。換言之，我尊重手段的純潔性。」在20世紀美術革新運動中，野獸主義獲得爆發的勝利，馬諦斯正是生活在20世紀最初的沸騰期中的藝壇關鍵人物，

他在新藝術激流中扮演了舵手的角色。

馬諦斯的繪畫題材主要為裸女、花氈、窗格、布幔和庭院風。他描繪了無數的裸女和室內畫，如1927年的〈裸女〉，筆直的軀體控制了多曲紋的背景，更調和了黃、藍、紅諸種耀眼的色澤，使畫面得到氣象萬千的大統一。又如1933年完成的巨畫〈舞蹈〉，舞蹈的動作全靠簡練的線和豪華的色來表現。滿布著優雅、純樸和高拙的結構。我曾到聖彼得堡的艾米塔吉博物館參觀其中的法國繪畫收藏館，有一室全部陳列馬諦斯各時期之作品，最重要的兩幅是〈舞蹈II〉（1909-1910）和〈音樂〉（1910），均被讚譽為20世紀繪畫的名作，在極度平面單純化中，分別刻畫出狂熱的躍動與寧靜感。

馬諦斯精強力壯，年輕時代到過大溪地、美國、俄國、德國，晚年居住於風光明媚的尼斯。他的一生可說是法蘭西優美傳統的保持者，是唯美派的後裔。這裡引證他說的一段話作為結尾：「我所嚮往的藝術，是一種平衡、寧靜、純粹的化身，不含有使人不安或令人沮喪的成分。對於身心疲乏的人們，它好像一種撫慰，像一種鎮定劑，或者像一把舒適的安樂椅，可以消除他的疲勞，享受寧靜、安憩的樂趣。」

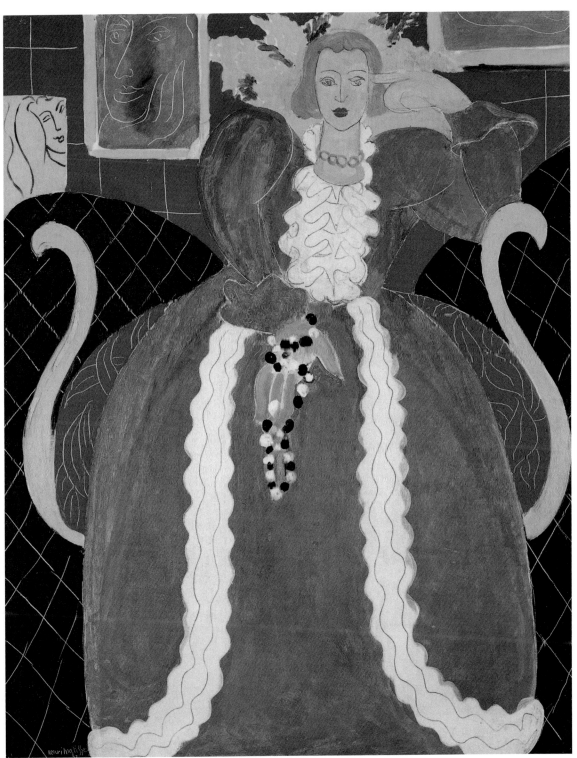

馬諦斯　藍衣女人　油彩畫布　92×73cm　費城美術館

幾何抽象畫大師　蒙 德 利 安

（Piet Mondrian, 1872-1944）

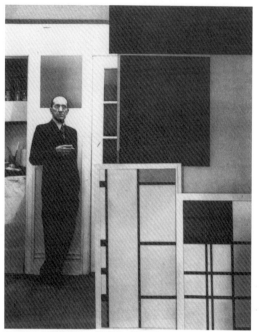

紐約畫室的蒙德利安　阿諾德·紐曼攝　1942

荷蘭美術史上的三大畫家，是17世紀的林布蘭特，19世紀的梵谷，20世紀的蒙德利安。但是在蒙德利安去世的1944年，他的出生地僅有少數人瞭解他的藝術，荷蘭的美術館僅有十二件蒙德利安的作品，其中兩件是購入的，十件則是捐贈的。不過隨著蒙德利安的藝術地位後來逐漸受到重視，被譽為20世紀少數擁有重要地位的畫家，荷蘭的美術館也開始重金購藏他的畫作，海牙市市立美術館就收藏有他的油畫與素描達二百五十件之多。近年來世界各地重要美術館先後舉行有關蒙德利安回顧展，追索他藝術進展的腳步，更加肯定他的重要性與作品的價值。

蒙德利安出生在荷蘭的的阿姆爾弗特，曾在海牙、鹿特丹、羅倫、巴黎和倫敦等十多處地方居住作畫，晚年移居紐約，大幅擴展創作領域，對建築、工藝和設計產生很大影響。蒙德利安是幾何抽象畫派的先驅。與德士堡等組織「風格派」，提倡自己的藝術論「新造型主義」。認為藝術應根本脫離自然的外在形式，以表現抽象精神為目的，追求人與神統一的絕對境界。亦即今日我們熟知的「純粹抽象」。蒙德利安早年畫過寫實的人物和風景，後來逐漸從樹木的形態簡化成水不與垂直線的純粹抽象構成，從內省的深刻觀感與洞察裡，創造普遍的現象秩序與均衡之美。他崇拜直線美，主張透過直角可以靜觀萬物內部的安寧。

1990年10月筆者曾專程到荷蘭阿姆斯特丹、海牙和奧杜羅等地之美術館蒐集有關蒙德利安的各種資料，沿途從車窗眺望荷蘭低地國的地平線與運河、道路直角交會的形狀，還有行道樹和地平線上的草原村景，光影閃動的景象，非常類似新造型主義感覺，而這種視覺上的聯想，更可體會出蒙德利安所主張的「住居──街道──都市」調和統一的構想，以及其藝術作品企圖表達的精神。一如他最後的傑作〈百老匯爵士樂〉（1943年作，紐約現代美術館藏），把他生活在紐約百老匯街和他對爵士樂的感覺，譜成完美的色面域與色帶的韻律構成，確屬生命力造型的真正表現。

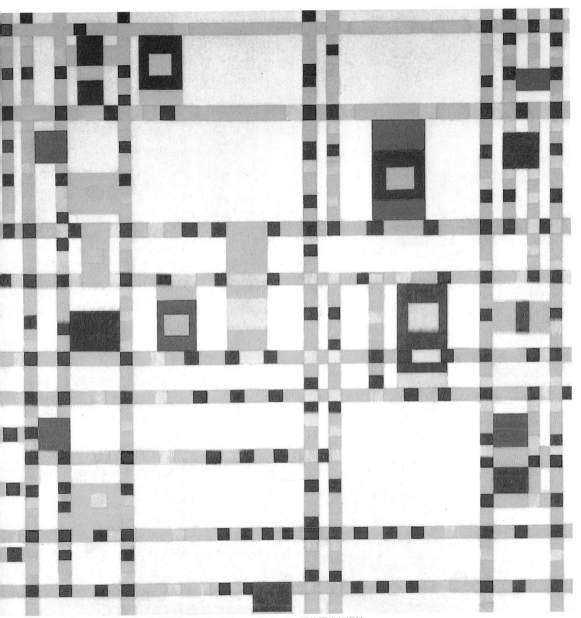

蒙德利安　百老匯爵士樂　油彩畫布　127×127cm　1942-43　紐約現代美術館

現代主義雕刻先驅　布朗庫西 （Constantin Brancusi, 1876-1957）

布朗庫西在雕刻工作室自拍照片

康斯坦丁‧布朗庫西被美術史家譽為現代主義雕刻的先驅，現代雕刻創始人之一。藝評家吉斯（Gidney Geist）指出：跨立於19和20世紀的布朗庫西，以其作品證實他是一位屬於新紀元的現代藝術家，對現代藝術本身懷藏一種憧憬。他主張藝術即喜悅的信念，認為創造藝術應該表現喜悅的情愫。

布朗庫西是羅馬尼亞雕刻家，出生於克萊歐瓦小鎮。1902年在布加勒斯特美術學院學習雕刻。1904年到巴黎進入美術學院梅西（Mercie）教室，從1906年起進入羅丹工作室學雕刻，做羅丹的助理。接著加入了以藝評家阿波里奈爾為中心的藝術家朋友聚會，活躍於巴黎藝術圈。

1908年布朗庫西開始創作〈接吻〉，成為此一時代最抽象的雕刻。之後，創作〈睡著的繆思女神〉（1910）、〈新生〉（1915），達到完全非具象的抽象雕刻。他的作品以象徵性的極端抽象與微妙的造形為特色，他關注自然的理想化形象，同時又能把真實中的鳥、魚、蛋和人體結構的本性表達出來。在材料上，他偏好採用大理石、木材、銅鑄，表現材質的生命與單純形態，透過磨光的精緻處理技巧，展現石頭或青銅的優美造形曲線，風格像水一樣的清澈，無限純淨，被尊稱為徹底抽象與單純化的前衛雕刻代表人物。

布朗庫西說：「東西外表的形象並不真實，真實的是東西內在的本質。」為了體會世界的本質，他一生只選擇少許主題，以不同材質去創作，圍繞著男女之吻、繆思、鳥、公雞、柱子等主題，尤其是鳥的系列，最能顯示他與這個世界的關係，表達生命之飛翔。而他的〈無止境的圓柱〉，將地面累積能量的支柱推向一個無盡的空間，像他童年在羅馬尼亞鄉村聽到「世界之軸」的傳說，是一個可以支撐天空連接天地的支柱。

布朗庫西非常重視他的工作室，他認為工作室是一個具有創造力，有意識的空間，陳列在工作室中的每件雕刻和用品，他都親自擺設，如有作品賣出之後的空位，他會補上相近的一件新作。晚年的布朗庫西，甚至堅持在工作室做為個展的展場，而拒絕在藝廊展出。他並且用照相記錄工作室情景，後來這些照片成為研究布朗庫西作品的貴重資料。

布朗庫西從1904年到1957年去世時都在巴黎渡過。這位偉大雕刻家作品大部分都是在巴黎15區的倫薩路8之11號工作室製作出來的。1956年他立下遺囑，將工作室中的全部作品、家具、圖書捐贈給法國政府，並註明巴黎國立現代美術館要再現他的工作室。1977年，龐畢度藝術中心建設完成，布朗庫西工作室設在建築物北側角落，但它座落在巨大建築物旁未能引人注目。1977年，二十週年大改建時，龐畢度中心的設計者之一畢亞諾設計的布朗庫西新工作室開幕，它在寧靜中顯現光明的氣氛，呈現出這位大雕刻家工作室的不凡，讓後人感覺到彷彿布朗庫西才剛剛走出工作室，可以一窺他畢生作品的精華。

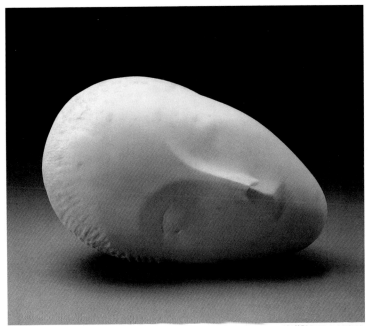

布朗庫西　睡著的繆思女神一號　17.2×27.6×21.2cm　1909-10　華盛頓赫孔恩美術館

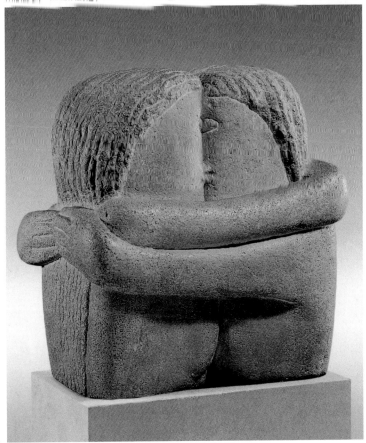

布朗庫西　接吻　28×26×21.5cm　1907-08　羅馬尼亞魁歐瓦美術館

弗拉曼克

法國野獸派畫家弗拉曼克是與馬諦斯、德朗、馬爾肯生活在同時代，作畫充滿生命的活力與衝勁，強烈色彩的運用，而享有盛名的野獸主義代表畫家。他的畫風也被認為是最具性格的野獸派典型風格。

弗拉曼克出生於巴黎，父親是比利時人，母親為法國洛林省新教徒家族，是一位音樂家。他在十七歲時成為腳踏車競賽選手，曾隨一位無名畫家學習素描之外，獨自練習繪畫。1896年服兵役。其後教授小提琴，並受雇在餐廳演奏小提琴維持生計。

1900年，弗拉曼克認識畫家德朗，在巴黎郊外夏圖（Chatou）的畫室一起作畫，兩人成為親近的畫友，生活在一起。過一年，貝恩漢-珍妮畫廊舉行梵谷畫展，他看到梵谷的油畫，極為震撼，他一再研究梵谷的色彩與筆觸，他甚至說他愛梵谷甚於愛他的父親。在德朗的介紹下，弗拉曼克認識了馬諦斯。1905年會見了畢卡索、詩人阿波里奈爾。在馬諦斯的鼓勵下，首次提出繪畫作品參加巴黎舉行的獨立沙龍。1905年與馬諦斯、德朗、馬爾肯等共同參展秋季沙龍，成為野獸主義活躍的成員之一。他運用強烈對比色彩、狂野筆法，充分掌握野獸派特有的表現手法，時間約有兩三年。

1907年巴黎的秋季沙龍舉行塞尚回顧展，給他很大的衝擊，也促成他改變繪畫的風格，描繪了許多塊面狀的樹林，配置哥德式的教堂建築風景。1908年後，捨棄原色轉為暗赫與深藍色調，畫面的構成明顯地受到塞尚的影響，一度嘗試立體派畫法，但後來憎惡立體主義。1915年後脫離塞尚畫風，表現厚重鬱積的感情、黑白強烈對比的雪景，還有瓶花等題材。

1909年，弗拉曼克舉行大規模個展，獲得很大的成功。在油畫之外，他也創作許多水彩和版畫。晚年畫風沉潛於獨自的暗色調，畫面線條帶有激憤不安的感覺。

弗拉曼克在性格上是一位活力充沛的藝術家。他在作畫之外，也從事寫作，對賽車興趣濃厚。他認為自己的熱情驅使他去對一切繪畫中的傳統，進行勇敢大膽的反抗，不受自然的束縛。他說：「我曾是一個柔和又狂熱的野人，不依靠任何一個方法，我刻畫的是人性的真理，我感到痛苦的是我未能更有力地來錘鍊我繪畫中的濃度與純粹。」

弗拉曼克一生中最優秀的作品，很多藏於莫斯科普希金美術館和聖彼得堡的艾米塔吉美術館。筆者曾經參觀這兩座美術館，對弗拉曼克畫的油彩印象深刻，讀者如能有機會欣賞原作，更是耐人尋味。

弗拉曼克　池畔之家　油彩畫布　73×92cm

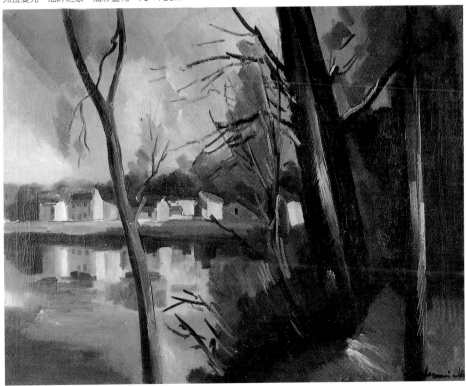

弗拉曼克　看見鐘樓的水邊風景　油彩畫布　65×81cm

描繪光與色大師 杜菲 （Raoul Dufy, 1877-1953）

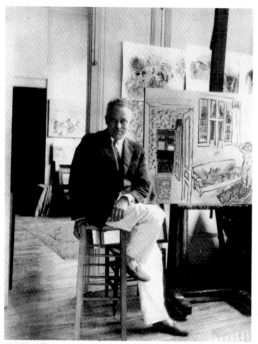

杜菲攝於畫室　1932

　　勞爾‧杜菲生於法國北部港都勒阿弗爾，比夏卡爾年長十歲。但感覺上，杜菲顯得比較年輕，在他同時代的畫家之間，杜菲也讓人覺得比誰都年輕，這是因為他的繪畫始終給人永遠年輕的印象。杜菲在他爽朗輕快，典雅規律的繪畫中，表現了拉丁的澄明，充溢著陽光與亮麗色彩，非常能反映出法蘭西的活潑浪漫特質。

　　19世紀末葉，法國繪畫的發展達到顛峰，被稱為印象派的一群畫家們，讚美自然外光的生命力，描繪景物在外光照耀下時時刻刻產生變化的瞬間印象，促使視覺藝術達到最高純度。印象派成為19世紀繪畫落幕時的壯麗壓軸好戲，同時還是邁入了20世紀近代美術舞台前奏的序曲。年輕的藝術家們，已經感知新時代的來臨，於是用自己的手，打開自己的窗戶，開始呼吸現代的空氣。1905年抬頭的野獸派即是點燃20世紀最初烽火的革新運動。

　　就在此時，杜菲——這位在陽光照耀、海風吹拂中成長的青年，滿懷著對藝術的熱愛來到巴黎，在進入美術學校學畫、看畫展與畫友交往之間，杜菲先從印象派入手，後來又嘗試立體派的繪畫，最後加入野獸派青年畫家行列。與馬諦斯、弗拉曼克、佛利埃斯等共同活躍在當時畫壇，杜菲的際遇真可謂如魚得水，從一開始就步入繪畫的坦途。而他一生的畫家生涯也充滿歡樂與光彩，為20世初葉的繪畫，創造了鮮麗的一章。

　　杜菲擅長風景畫和靜物畫，他運用單純線條和原色對比的配置，活潑的筆觸，將物體誇張變形，追求裝飾效果。後期從事織物圖案、陶瓷畫、壁畫的設計製作，留下許多傑出代表作。喜愛率直的描繪自然與生命，流露出優雅而又敏捷靈動的氣質，是他藝術創作的最大特質。筆者曾在巴黎市立現代美術館欣賞他創作的〈電的世界〉大壁畫，佔據美術館一整面的牆壁，深刻感受到他繪畫中傳達的靈氣。

　　巴黎國立現代美術館在1953年舉辦杜菲的回顧展以來，馬賽港、里昂、尼斯、倫敦、柏林、紐約、巴塞爾、舊金山等地美術館，都先後舉行過杜菲的回顧展，所到之處均獲佳評。這也反映了杜菲的作品及所得到的聲譽歷久不衰。

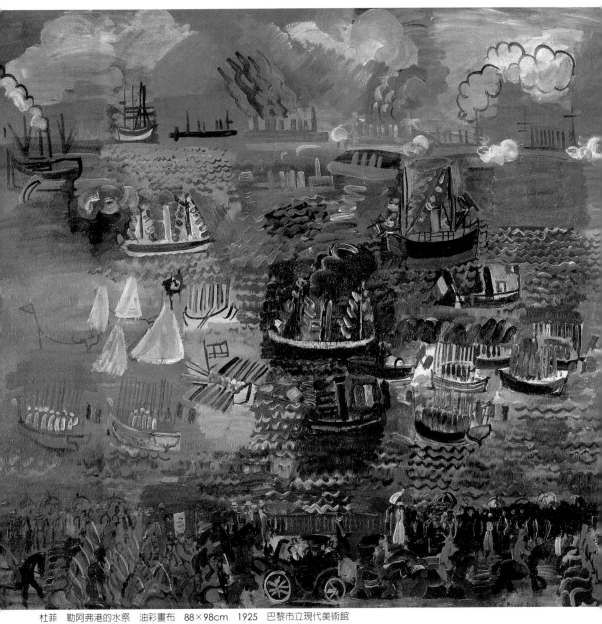

杜菲 勒阿弗港的水祭 油彩畫布 88×98cm 1925 巴黎市立現代美術館

至上主義藝術大師 馬列維奇 （kasimir Malevich, 1878-1935）

馬列維奇在他作品前留影　1925　聖彼得堡俄羅斯美術館

　　馬列維奇是俄羅斯前衛最重要的藝術家及倡導者。他在1915年發表「至上主義」（亦譯「絕對主義」）宣言。同年12月，參加俄羅斯一群畫家籌組的「最後的未來派展0.10」，他提出絕對抽象幾何學的繪畫三十九幅，包括〈白地上的黑色正方形〉。此一系列作品成為20世紀最強烈的謎一般的意象，預見從達達主義到後來的極簡主義藝術等多種新藝術運動時代的來臨。

　　馬列維奇在基輔出生，逝於聖彼得堡。初期的創作階段，是從印象主義的風景，以及俄國聖像畫傳統的樸素民眾繪畫相結合。他說：「出發的階段，我也模仿聖像繪畫。我企圖將聖像畫與農民美術結合，通過農民去了解聖像畫，聖像畫中的神聖人物不再是聖人，而是平凡的人。……我站在農民美術的身旁，開始描繪原始主義的精神。」

　　過了數年後，馬列維奇身處1900到1934年俄羅斯前衛藝術勃興時代，他從畫面色彩與精神分析，脫離自然描寫，創造了一種心象的構造物，自稱新原始主義，再進一步簡化形成嶄新的「無神論的」無物象繪畫。在設計未來派戲劇「征服

太陽」的舞台與服裝時，他發現了「至上主義」的根本主題，並延伸出無限寬廣的創作空間。以不規則的幾何學形象，構成理想的非具象的〈白上黑〉、〈黑色正方形〉、〈黑十字〉等一系列至上主義代表作，建立劃時代的至上主義理論，塑造了馬列維奇成為20世紀美術界的偶像之一。

　　馬列維奇的經典〈黑圓圈〉、〈黑色正方形〉、〈黑十字〉大作，是他在1923年構思參加第十四屆威尼斯雙年展的作品，在他的監督下，由三所學校共同製作。在繪畫創作之餘，馬列維奇更埋頭於藝術教育、理論和組織的活動。1920年時他一度構想籌組蘇聯的政治權力機構「新藝術黨」。1923年他在聖彼得堡成為俄國藝術文化學院理論系首腦。1927年他旅行波蘭和德國，被疑為親德而被捕，入獄兩個月後被釋放，並重獲禮遇。此時他又回歸具象繪畫的創作，晚年完成一幅文藝復興風格的自畫像，畫中人物高瞻遠矚的孤傲神情，被認為是他崇尚個人自由的全部創作成果獻給歷史的果敢宣言的表徵。

　　最後，引述馬列維奇有關「至上主義」的主張做為本文的結束，他說：「方的平面標示至上主義的起始，它是一個新的色彩的現實主義，一個無物象的創造。……所謂至上主義，就是在繪畫中的純粹感情或感覺至高無上的意思。」至上主義在否定了繪畫的主題、物象、內容、空間、氛圍感之後，宣稱：「簡化是我們的表現，能量是我們的意識。這能量最終在繪畫的白色沉默之中，在接近於零的內容之中表現出來。」這樣「無」便成了至上主義的最高原則。

　　馬列維奇在1919年莫斯科舉行的第十屆國家美術展目錄中寫到：「游泳吧！自由的白色大海，無垠無涯，展現在你的眼前。」馬列維奇自認開闢了藝術表現的無限前景。

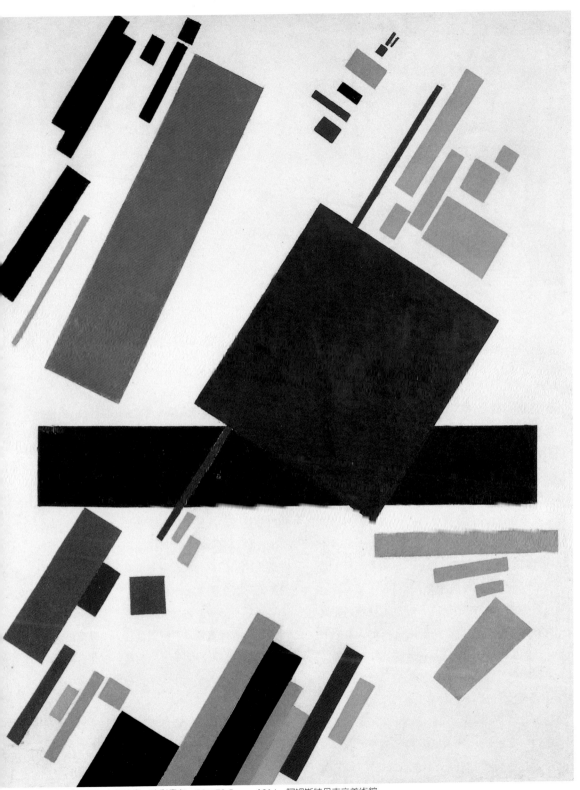

馬列維奇　至上主義繪畫　油彩畫布　88×70.5cm　1916　阿姆斯特丹市立美術館

詩意的造型大師 克利

保羅‧克利像

　　保羅‧克利被推崇為表現主義大師，其實他的藝術風格，是一言難盡的萬花筒。年輕時代接近表現主義作風，主題鮮明有濃厚諷刺色彩。1906年到德國之後，受印象派的梵谷和塞尚；以及野獸派馬諦斯的影響。同時與康丁斯基、馬克創立「藍騎士」，建立深切友誼。1913年到巴黎結識了畢卡索、阿波里內爾和德洛涅等人。過一年，他到北非突尼斯和開羅旅行，對其藝術生涯影響很大。當地純樸自然圖案和建築色彩，讓他頗為傾心，後來創造出別具一格的返璞歸真的克利風格。變化無盡的線條和色彩，充滿象徵符號，在具象與抽象之間，寬綽開朗，引人神往。

　　這裡舉例他畫的一幅〈魚的四周〉來鑑賞。「吃魚，可以補腦」，也許，克利為了這句話，從魚身上拉出了一根線，用紅箭鏃，指著那個人的頭表示補腦？克利這幅畫，除了盤裡的一條魚之外，其他都用「符號」來表示，如「月亮」、「太陽」、「植物」、「魚」和「人」。「……學習

如何去觀察物象的內部，把它的根源找出來。」克利如是說。

　　克利生於瑞士伯恩，父親是德國人，母親是瑞士人。後來他到德國學畫，並在德國包浩斯執教。五十四歲受希特勒納粹主義迫害，逃亡到母親的故鄉瑞士，並申請入籍瑞士。遺憾的是1940年他死於瑞士，還未曾獲得瑞士國籍。但今日設在瑞士伯恩的克利基金會美術館，已成為當地最受歡迎的文化觀光所在。

　　克利不但喜歡畫畫，他也是非常特出的美術教師和作家。他常常喜歡讚美別人，因此認識他的人也都同樣地讚美他。克利是一位非常勤勞的畫家，他去世時才六十歲，留給世上的遺作，最少也有八千九百二十六幅。

　　克利在他一本著作裡寫道：「藝術不是去複製我們眼睛看到的東西；而是怎樣去表現我們所見。」用這種方法來畫畫，我們必須學習觀察一個對象的內部，尋找它的根源。

克利　魚的四周—吃魚，可以補腦　油彩畫布　46.7×63.8cm　1926　紐約現代美術館

達達與超達達派畫家 畢卡比亞 (Francis Picabia, 1879-1953)

畢卡比亞自畫像　鉛筆墨水紙
31×19cm　1920

如果你要瞭解達達畫派的理論和歷史，一定不要錯過畢卡比亞的繪畫和他的言行。畢卡比亞是西方舊社會的產物，他的出現也可以說是對這種社會醜陋面的反映。

畢卡比亞是出生在巴黎的法西混血兒，父親是西班牙人，在巴黎古巴大使館任法律顧問，母親是巴黎富有的資產家，舅父是一圖書館的館長，外祖父是有名的業餘攝影家。七歲時他的母親去世後留下一大筆財產，使年幼的畢卡比亞一生不愁吃穿；此後，畢卡比亞的童年一直生活在他父親、舅父、外祖父與無女人味的男人世界裡。

十五歲時，他的父親偷偷地把他的一張畫拿到「法國藝術家沙龍」展出，得到好評。次年，進入巴黎高等裝飾藝術學院，成為柯爾蒙的弟子。十八歲開始走進女人世界。以當時最新的汽車和最好的物質享受生活。據說他一生中換了一百二十七輛車，每次新汽車在一千公里的試車之後就換另一輛新車。畢卡比亞最荒唐的私生活是以新汽車搶到別人的新娘。大部分的時間他都在法國地中海岸度過，早期則住過有名的聖-托貝（Saint-Tropez）城，尤其在兩次世界大展之間的30年代，他幾乎是法國南方海岸花花世界最有名氣的人。這種身世對他的繪畫世界和美學思想有很大的關係。

畢卡比亞的繪畫世界是從點描畫開始，隨後轉入體積氣氛很重的塊狀風景畫，給人有印象派、野獸派和立體派大混合的感覺。很快地，他將風景演變成奧菲畫派（Orphisme），也非常成功，一幅此畫風的〈UDNIE〉長寬三公尺的代表作幾乎與他的名字不相離。這幅作品是他在1913年去美國參加軍械庫展覽（Armery Show）後，回法國參加秋季沙龍的作品，以一位美國少女史塔西亞‧納皮爾闊斯卡的舞姿為題材。這一年去美國，被新大陸紐約的藝壇認定是歐洲前衛畫家的發言人。

畢卡比亞也是1912年杜象三兄弟的「黃金分割」的會員。1915年在戰爭中利用名義去古巴經紐約，幫忙史泰格列茲的現代畫雜誌《攝影工作》（Camera Work），開始畫以汽車零件為題材的畫。他是以這種畫風走進達達畫派。畢卡比亞認為美不但可以用蘋果或花來表達，也可用機械零件，這完全要依大眾的眼光、態度而定，有一幅1917年的作品〈情愛的表演〉就是以電器零件組合而成的。畢卡比亞以最顯眼的方式讓人知道思想與觀念可以用任何一種表達法流露出來，換句話說，思想與表達之間沒有任何困擾關係，要將思想從表達的方式上解放出來，才有實在的思想存在。

達達派在1913到1918年之間演變進展無窮。巴黎方面是由畢卡比亞出力最大，大部分的文藝活動都由他全力推動。到了1921年，畢卡比亞認為達達派太過於理論化，同時演變的不多，因此退出所有畫派而以他自己為名的畫派自居，後來參與超現實主義運動。1926年復歸具象繪畫，第二次世界大戰中滯居法國南部，1945年回到巴黎，畫風顯出抽象的傾向。1949年在巴黎德魯安畫廊舉行大型展覽會，被譽為從達達出發而超越達達的實至名歸的藝術家。

畢卡比亞　天堂的少女　鉛筆水彩紙　81.5×73.5cm　1927-28　私人收藏

野獸派回歸寫實畫家 德 朗

（André Derain, 1880-1954）

德朗像

安德列・德朗是法國20世紀初期野獸派繪畫的鬥士、立體主義藝術創始者之一。但是在1920至1930年代，他的繪畫回歸傳統主義的寫實。在第二次世界大戰之前，德朗被評價為當時仍在世的法國最偉大畫家之一。

1880年在巴黎郊外塞納河畔的夏圖地方出生的德朗，最初在維吉尼受教育，結識畫友弗拉曼克，使他立定決心做一位畫家。1895年他開始到羅浮宮臨摹名畫，並描繪田園風景畫。1898年進入卡里埃爾畫室。日後德朗的畫風一直潛流著暗褐色調，即為受卡里埃爾的影響。德朗在此時認識了馬諦斯。

此時他與弗拉曼克成為親近朋友，兩人在夏圖舊居工作室一起作畫。在畫室附近有一個餐廳，是當時印象派畫家喜愛的集合場所。

1901年，貝恩漢・珍妮畫廊舉行梵谷畫展，帶給德朗與弗拉曼克很大衝擊。其後三年德朗服兵役，直到1904年9月退伍，再與夏圖畫家及馬諦斯密切交往，迎接野獸主義的誕生。

野獸主義繪畫風格是誰最早開創的，說法混亂，風格也不很明確。這個藝術運動是始自1905年巴黎的秋季沙龍批評家和公眾的反應，因為嘲諷而產生了他們的運動。德朗在這一年春天舉行的獨立沙龍展出〈老樹〉與〈盧貝克橋〉油畫，德朗因此作品而被暗示為與馬諦斯同為創始野獸派風格先驅。1905年夏天他與馬諦斯在法國南部科里烏作畫，同受席涅克點描法的影響。在此之前，馬諦斯在獨立沙龍展出〈奢華、寧靜與享樂〉。接著德朗創作〈夏圖的塞納河〉，確立了野獸派風格，1905年冬創作的〈黃金時代〉與〈舞蹈〉，更為其典型的主題風格。馬諦斯和德朗都學習了新印象派的技法，新印象主義的手法成為野獸主義產生的渡橋。

1905與1906年的倫敦旅行，對德朗的藝術發展至為重要。他從運用新印象派的點描法轉變為高更與那比派所表現的裝飾性與構築性。德朗與立體派發生關聯，則是因為他透過阿波里奈爾在1906年認識了畢卡索、勃拉克與蒙馬特的畫友。此時他也受到塞尚和黑人雕刻的影響。到了第一次世界大戰後，他的畫風與許多歐洲知識份子同樣回歸傳統主義，創作寫實風格的繪畫。

第二次大戰中，德朗曾受柏林雕刻家邀請到柏林作過雕刻。德軍佔領巴黎時，他到地中海沿岸避難。他在香亭西的住家，一度成為納粹將校的宿舍。德朗於1954年9月8日因車禍而喪生，比起馬諦斯與畢卡索的盛名，德朗的遽逝沒有引起世人的注目。

德朗從世紀初的前衛繪畫，又走回反時代潮流的法國古典精神的寫實繪畫。青年時代他作畫以原色並列，強調意識表現，筆觸大膽，洋溢著激烈情感。戰後，他的畫風回歸法國美術傳統，從古典中再建新風格，晚年的畫風，也就是從寫實中確立自己的風格。

德朗　傑道夫宅旁的道路　油彩畫布　62.5×50.8cm　1921　聖彼得堡艾米塔吉美術館

現代藝術魔術師 畢卡索 (Pable Picasso, 1881-1973)

畢卡索留影　1960

在20世紀，沒有一位藝術家能夠像畢卡索一樣，畫風多變而人盡皆知。畢卡索的盛名，不僅因他成名甚早和〈亞維濃的姑娘〉、〈格爾尼卡〉等傳世傑作，更因他生活多姿多彩，創作生命力豐沛，留下大量多層面的藝術作品。在他1973年過世之後，世界各大美術館不斷推出有關他的各類不同性質的回顧展，而且常有新的論點發現，話題不斷，彷彿他仍活在人世。

1996年10月中旬筆者去丹麥哥本哈根的路易斯安娜美術館參觀，正巧見到了一項「畢卡索與地中海」的大展，會場全部展出畢卡索的裸體畫、肖像人物畫和雕刻，與地中海主題有關的各時期作品，觀眾非常踴躍。而在會場出口的美術館書店，展售全世界有關畢卡索論著及作品展覽圖錄、海報和畫卡及各類的出版品，多達三百多

種，可見其受歡迎及藝術界重視他的程度。

法國評論家貝納達克在他所著的《畢卡索》一書中，認為畢卡索是一位真正的天才，20世紀正是屬於畢卡索的世紀。他在這個多變的世紀之始，正好從西班牙來到當時的世界藝術之都巴黎，開始他一生輝煌藝術的發現之旅。畢卡索完成的作品統計多達六萬到八萬件，在繪畫、素描之外，也包括雕刻、陶器、版畫、舞台服裝等造型表現。創造的精力無限，讓世界的藝術愛好者同感驚奇與讚嘆！

1977年夏天，筆者到西班牙旅遊，為了一睹這位西班牙神童出生之地，特別到西班牙南端的海港馬拉加，參觀畢卡索出生的房屋和當地的畢卡索紀念館。館中陳列有畢卡索父親的畫，以及畢卡索童年時代的畫作，從他九歲所畫的鴿子鉛筆素描，活潑的筆觸就可見出其不凡的未來。十四歲時畢卡索即以優等生考入巴塞隆納的美術學院。家人興奮得自動送他到首都馬德里，報考皇家美術研究院。十九歲到了嚮往的巴黎，並進入當時新藝術運動的核心，而在1907年畫出〈亞維濃的姑娘〉，和勃拉克等人創造了影響現代藝術深遠的立體主義藝術。即在眼睛所看見的一面之外，同時畫出腦際所能想像理會的其餘幾面，形成時間與空間的並存，構成新的形態。

畢卡索作畫，素來有一種自由豪放的氣魄，加上浩瀚深邃的修養，只需靈感一動，便洶湧澎湃地通過腕臂，顯現於畫布。一切造型美的最高原則，在他的畫面上俯拾皆是。畢卡索是與我們相近時代產生的一位藝術的巨靈，他不僅屬於西班牙，也不侷限巴黎或法國，而是屬於全人類的，假如透徹瞭解畢卡索，也就等於認識現代藝術了。

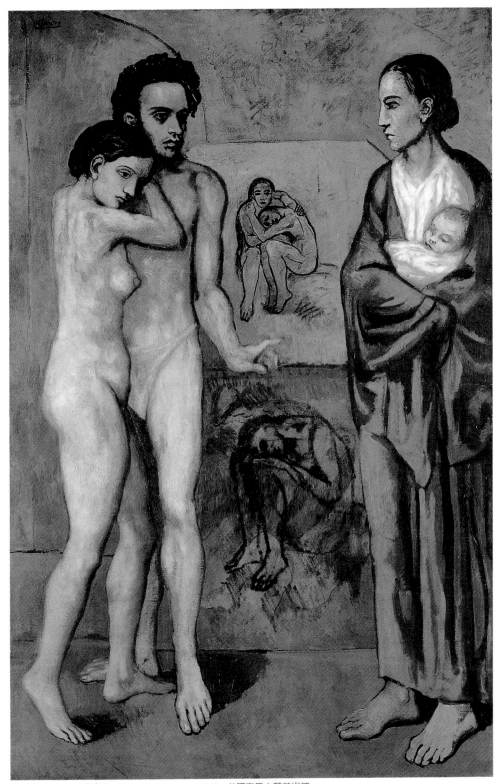

畢卡索　人生　油彩畫布　196.5×128.5cm　1903　美國克里夫蘭美術館

機械審美繪畫大師 勒澤 (Fernand Léger, 1881-1955)

勒澤於其田野聖母院街86號的工作室　1934

　　費爾南·勒澤是機械主義繪畫大師，他被讚譽為機械文明的赫拉克勒斯（希臘神話中的大力士）。他的繪畫主題執著於積極表現現代世界物質機械文明之美的可能性。從腳踏車到輪船，從大廈鋼鐵建築到摩天大樓林立的城市景象，從馬戲表演者到建築工人，都成為他描繪的對象，這些機械物質和勞動者，取代了畫室中的裸女，成為勒澤樂此不疲的畫中主角。

　　勒澤1881年出生於法國西北部諾曼第的農夫家庭。1900年到巴黎，做過建築設計事務所繪圖員、攝影修飾師。後來進入巴黎裝飾美術學校，並在巴黎藝術學院旁聽習畫。20紀初期和立體主義畫家畢卡索、勃拉克、格列茲以及奧菲主義畫家德洛涅接觸頗多，並與作家詩人阿波里奈爾、賈科普、桑德拉斯交往。1911年加入「黃金分割畫會」，他以帶有簡化造形的分析式立體派風格所畫〈森林中的裸體〉，參加1911年獨立沙龍，

受到矚目，活躍於當時巴黎藝壇。

　　第一次世界大戰法德開戰，1914年8月2日勒澤在動員令下，被派到前線擔任工兵，1916年9月在維頓市遭毒氣攻擊入院治療，翌年底退役。這段戰爭前線生活體驗，深刻影響他的命運與藝術觀念。在戰爭生死之際，槍炮兵器留給他的記憶，使他開始以機械工業物體入畫，機器與人物結合構成其繪畫的意象。

　　20年代勒澤與純粹主義、風格派藝術家們往來甚密，純粹主義代表人物建築大師柯比意是他的藝術知己。這時勒澤立足於現代工業生活所創造的繪畫，使他們為機械主義大師，以機械美學在現代美術界獨樹一格。30年代超現實主義流行時，勒澤的造形中，也採用了植物形態。有機的不規則柔軟形態，與堅硬機械構成相容，引出性的幻想與深層心理的意念。

　　第二次世界大戰時勒澤避居美國，繼續繪畫創作，並在耶魯和加州大學執教。面對美國這個現代建築與機械文明大本營，勒澤如魚得水，藝術創作鴻圖大展。他畫了一系列「空間中的人物」、「單車騎士」等，將美國摩天大樓建築工人入畫，表達他對生活在美國的觀察，是他藝術生命力最旺盛的時期。

　　1945年12月，勒澤在戰後和平中回到法國。進入50年代，他的藝術則表現工業文明與人類生活的協調，構成其一生總結的作品。1952年為聯合國大廈作大壁畫1955年榮獲聖保羅雙年展大獎，就在此年他離開人世。1963年法國比奧設立勒澤美術館，紀念他在藝術上的卓越成就。

　　勒澤把色彩當成建構繪畫大廈的磚石和灰泥材料，將肖像畫法和現代城市相結合，創造的人物和物體在空間浮動，象徵了機械時代動力感覺的境界。

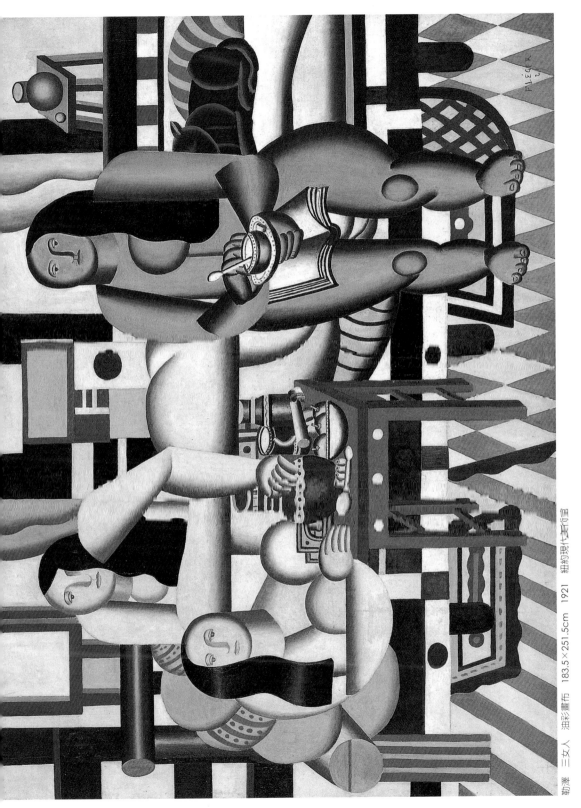

勒澤　三女人　油彩畫布　183.5×251.5cm　1921　紐約現代美術館

立體派繪畫大師 勃拉克

勃拉克攝於畫室

　　法國畫家勃拉克是一位智慧型的畫家。他沉穩而精練的繪畫作品，非常耐人尋味。美術評論家史達尼斯‧佛梅曾說：「什麼是繪畫？用勃拉克的藝術來回答最貼切，他畫中的方寸世界，就足以闡釋繪畫的本質。」所以他被譽稱為最像畫家的畫家。

　　勃拉克全心全意投入繪畫創作，將繪畫本身熬煉、過濾，並去除一切雜質。他以高度智慧和情趣融合出構築巧妙的造型，賦予豐富的肌理，完成純粹的精神藝術。佛佛春蠶吐絲，編織線、面、色構成感覺微妙的造型語言，開啓嶄新藝術之窗。

　　勃拉克不愧爲神奇的造型騎士，然而他也十分留意縱馬驅馳的轡繩收放。法國傳統的節度、秩序與調和，亦時刻迴旋於其心中之革新激流。

　　因此他雖與西班牙人畢卡索志同道合，共創立體派，但自然而然顯出不同的前途與風格。

　　立體主義抽掉人的社會屬性，把人當作一般物體來描繪。它源於兩種截然相反的影響——原始風格和分析科學，從探究多面積的物質結構出發。打破傳統的體積概念的堅實，根據科學和現代思想的發展，創造出一種新的造型語言。後世評論家認爲：如果沒有立體主義急進精神的刺激，現代藝術很難想像會有以後的演變。

　　勃拉克初屬野獸派，不久即成爲堅定的立體派藝術家，他畫靜物風景、少畫人，從分析式的立體主義走向總合式的立體主義，在法國近代畫壇擁有崇高評價。屹立於20世紀美術的開拓者之地位。

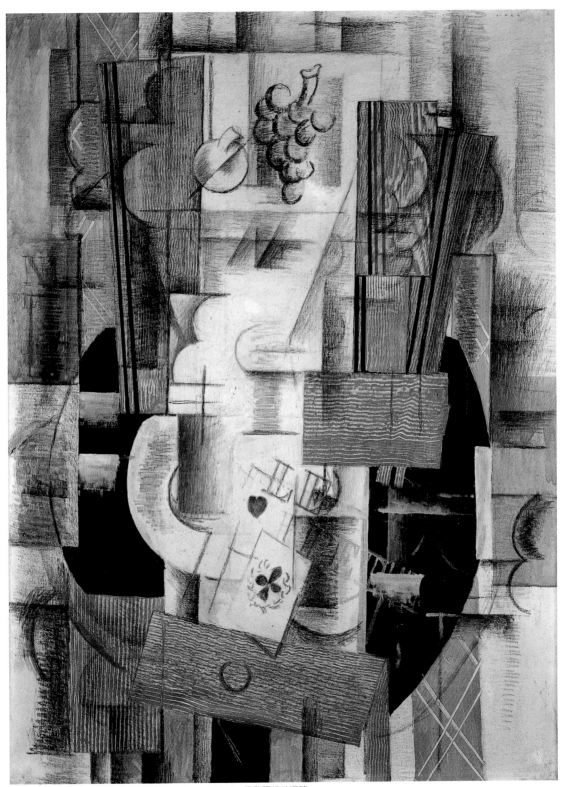

勃拉克　靜物　油彩畫布·木炭　81×60cm　1913　巴黎現代美術館

描繪現代生活畫家　霍伯

（Edward Hopper, 1882-1967）

愛德華‧霍伯像　1915

「愛德華‧霍伯的繪畫藝術，數十年來被定位在美國寫實主義的最佳典範，或是美國景象更具哲思的詮釋。」紐約惠特尼美術館展覽主任蘇珊‧勞遜，在1990年該館舉行盛大的霍伯回顧展時，對霍伯的繪畫作了上述的論定。

霍伯一生多達千餘件精彩繪畫作品，現今主要都收藏在惠特尼美術館。在他生前，惠特尼舉辦過兩次霍伯的回顧展，奠定了他成為一位美國繪畫大師的地位。他的藝術造詣現已深爲幾代藝評家們所了解，亦同時爲美國一般大眾所喜愛。

紐約電話公司在1971年向一千萬人口的訂戶，調查他們最喜歡的一幅畫來印製封面，結果獲選的是霍伯1930年畫的〈星期天的早晨〉。這幅畫的前景爲街道與二層樓舊建築物，構成水平的平行線，門與窗戶造形正好與平行線形成垂直的對

比，造成移動與定住兩種對立概念，畫面上空無人影，瀰漫著寂廖感。霍伯的很多繪畫都具有這種特徵，超越了他個人的孤獨，而刻畫出生活在現代的人的孤獨與憂愁。

對於「光」的描繪，也是霍伯的一種執著與偏愛。無論戶外或室內的景物，他都巧妙利用陽光與燈光所造成的明暗對比，暗示人物在環境中的心裡狀態。「我在繪畫上的目標，始終是希望將我對自然（天性）的最底層印象（面貌）做最精確的描繪。如果這個目標難以達成，那麼，或許可以說，它是任何人類活動或任何理想繪畫的極致。」霍伯的這段自述，說明他是一位不疾不徐的哲學家，了解和刻畫市井平民日常生活中的超卓時刻，擁有探索人類心靈深層情感的能力，探索美國式生活中的反諷和寧靜之美。

霍伯曾於1952年應邀代表美國參加威尼斯雙年展。他說：「藝術上國家性格價值的問題，或許是不可解的。總的來說，一個國家的藝術若能極致地反映其人民性格，它即可說是最偉大的藝術。法國藝術似乎就證明了這一點。」關於這一問題，蘇珊‧勞遜對霍伯作了極爲中肯的評述，筆者特予引述作爲本文結語：「霍伯以一種不尋常的敏感和反諷的疏離，處理美國的商業景致，如加油站、商店、廣告和公共空間，我們開始瞭解他對美國生活的反感傷觀點，並存著溺愛和無情的坦白。最主要的，我們欣賞他藝術的廣闊野心，從未針對小或完全個人的主題，而是毫不厭倦地專注於最寬廣和現代生活中最共通的經驗。」

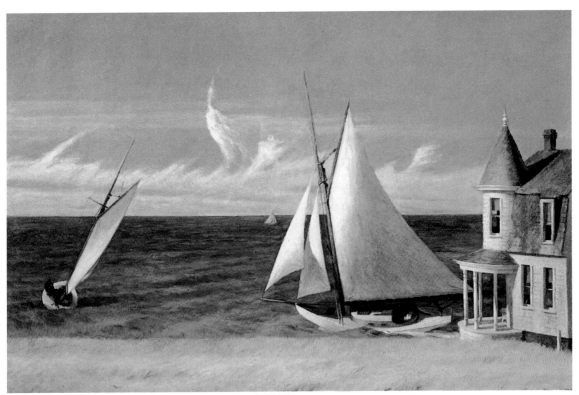

霍伯　背風的海岸　油彩畫布　72×107cm　1941　私人收藏

霍伯　孤靜　油彩畫布　81×127cm　1944　私人收藏

蒙馬特風景畫家　郁特里羅

（Maurice Utrillo, 1883-1955）

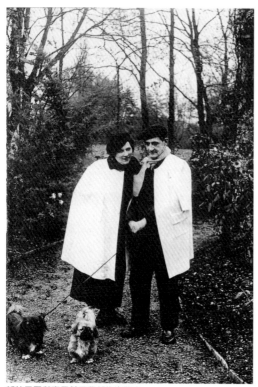

郁特里羅與妻呂希巴黎郊住家散步

　　20世紀20年代前後，有一群藝術才華洋溢的青年藝術家，嚮往喜愛藝術之都巴黎的氣氛，聚居在巴黎從事藝術創作，包括郁特里羅、蘇丁、莫迪利亞尼、巴斯金等，他們畫風各具獨特個性，倍受注目，被通稱為「巴黎畫派」。

　　摩里斯・郁特里羅是巴黎畫派中最著名的風景畫家，尤其是喜愛描繪日常生活周圍看到的蒙馬特街景。

　　法國巴黎出生的郁特里羅，是當時畫家雷諾瓦與寶加的模特兒蘇珊・瓦拉東（Suzanne Valadon, 1867-1938）的私生子，瓦拉東後來成為女畫家。郁特里羅的父親不詳，1891年西班牙人米貴爾・郁特里羅認養他為兒子，摩里斯・郁特里羅的姓就是隨義父的姓氏而來的。他從小個性

孤僻、鬱鬱寡歡。母親原把他帶到巴黎北方祖母家同住。後來祖母送他進入普呂米納寄宿學校，十三歲時進入羅蘭中學就讀，十五歲時因為留級而中途退學。1899年到義父工作的銀行工作。後來，他因喝酒過量酒精中毒進入醫院，出院後在母親的勸勉下開始學畫。1903年他的繪畫深受畢沙羅的影響，此時至1905年是他繪畫的「印象派時代」。1908年至1912年其作品喜用白色，被稱為「白色時代」。他描繪巴黎蒙馬尼風景、路樹與房屋牆壁，用白色和褐色混用石膏，畫作現出慘淡的特殊色調。

　　1909年，郁特里羅首次參加巴黎秋季沙龍。1913年6月舉行第一次個展。包括蒙馬尼教堂、蒙馬特等巴黎風景三十一幅。有兩幅以七百法郎賣出。接著因酒精中毒引發精神病進入療養院。病癒後，得到畫商史波羅夫斯基的金錢資助，勤奮作畫，獲得佳評，確立了在畫壇上的聲譽。

　　從1927年開始，郁特里羅進入一個「多彩時代」，開拓了新畫風。1935年他五十一歲，與年長十二歲的露西・瓦羅爾結婚。在露西故鄉安達勒姆的聖奧森教堂舉行盛大婚禮。並於巴黎西郊高級住宅區維西涅構築畫室豪宅。1955年11月他逝於法國西南部的達克斯。同年巴黎舉行他的大型回顧展，畫商保羅・派特里杜斯出版了郁特里羅全集，共四卷。

　　郁特里羅是一位天生的畫家，他一開始作畫就放射出異常光彩。他筆下的巴黎蒙馬特街景、聖心堂，看來樸素平凡，卻洋溢著情感，抒情的筆觸充滿了詩意。因此有人說：看到郁特里羅的風景畫，就讓人想起巴黎蒙馬特。在20世紀美術史上，郁特里羅被定位為法國大風景畫家。

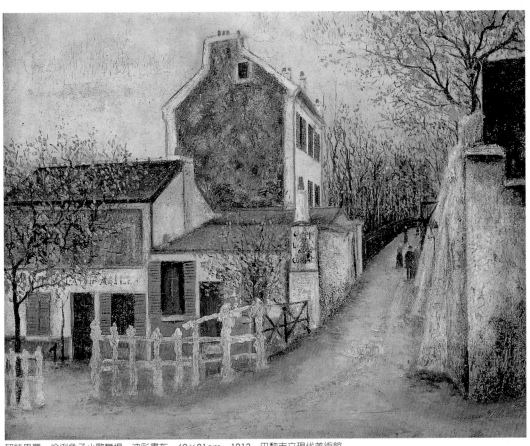

郁特里羅　伶俐兔子小歌舞場　油彩畫布　60×81cm　1913　巴黎市立現代美術館

郁特里羅　貝里奧茲之家　46×73cm　1915　巴黎市立現代美術館

禮讚生命與情愛 莫迪利亞尼 （Amedeo Modigliani, 1884-1920）

莫迪利亞尼肖像

　　20世紀初葉至30年代，有一群來自異國的畫家聚集在巴黎，從事創作活動。這群「異鄉人」接觸到歐洲各國的現代藝術流派和思潮，但沒有被捲入其中，而是在吸收它們手法的情況下保持自己獨特的個性與特色，他們被稱為「巴黎畫派」（École de Paris）。莫迪利亞尼就是典型的巴黎畫派代表人物之一。

　　莫迪利亞尼是義大利人，家系為羅馬的猶太族名門。20世紀初葉的1906年，他從義大利的鄉下到巴黎的蒙馬特，生活在藝術氣氛濃厚的環境中，後來又移居蒙巴納斯，成為波希米亞畫家。他經常出入蒙馬特與蒙巴納斯的酒館和咖啡店，與當時在巴黎生活的畫家畢卡索、郁特里羅、史丁、弗拉曼克、詩人賈柯布等人交往。那時，野獸派盛期剛過，畢卡索、勃拉克等人開創立體派畫風。莫迪利亞尼在當時那個美好的時代，雖然在情緒上有焦燥感，物質生活又十分貧困，但卻充滿著友情和愛情，執著於自己的理想，狂熱的獻身於藝術創作。

　　義大利美術根源與傳統，曾經影響莫迪利亞尼。他到巴黎之後，塞尚、羅特列克的畫使他深感興趣；黑人雕刻和布朗庫西的作品，則喚醒他對石雕的自覺意慾；猶太人獨特的敏銳度也左右其藝術內在氣質。他畫中的長頸、小唇、橢圓形藍眼睛，表現出沉緬於愛，但又不願凝視現實而眺望遠方的情緒，給人一股空虛感。他畫的裸女像，呈現出修長的女性胴體、遲滯的眼神，是一種直接而單純的面對洋溢活力的性的致敬。

　　德國哲學家尼采在論及美和藝術問題時談到：美是人的自我肯定，在美之中，人把自己樹立為完美的尺度，在精選的場合，他在美之中崇拜自己。尼采的美學思想核心，是人的哲學，是生命的哲學，他主張利用藝術和審美超然物外，享受心靈的自由和生命的快樂。莫迪利亞尼深思熟慮的作品，頗能闡釋尼采的觀點。觀術與人生的真理，就是莫迪利亞尼一生追求的目標。

　　莫迪利亞尼僅活了三十六歲，英年早逝。在短暫的生命中，這位偉大的天才型藝術家，燃燒創造精力，完成了許多優美的人物肖像和裸體畫，禮讚人生，謳歌愛與生命，不斷超越，展現永恆、燦然生輝。

　　人生短暫，藝術永恆！莫迪利亞尼的一生，永遠值得我們懷念。

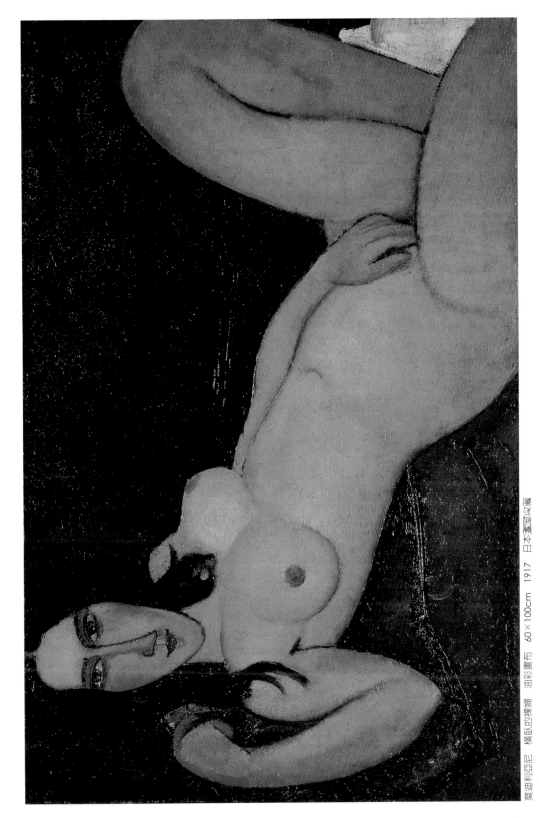

莫迪利亞尼　橫臥的裸婦　油彩畫布　60×100cm　1917　日本皇室收藏

奧菲主義繪畫大師 德洛涅

（Robert Delaunay, 1885-1941）

德洛涅攝於自畫像前　1925

法國畫家羅勃‧德洛涅的藝術，對現代繪畫具有很大的影響力。他的創作從立體派發展出奧菲主義，再轉變爲抽象繪畫，風格獨創。立體派畫家喜用灰色，德洛涅首先打破此一習慣，在作品中使用明豔色彩，這種獨特的多彩色階，造成一種裝飾性的效果，並且產生各種變化多端的形式。顏色的特殊變化就如同光譜的變化一樣，他試圖在作品中，以一種新的架構，讓光的表現造成非空間的時間效果，成功地將時間帶入繪畫的結構裡。

德洛涅生於巴黎，初期受新印象派的影響，贊同立體主義，之後脫離立體派客觀表現的束縛，首倡奧菲主義。1911年推出此一新藝術運動，同年應康丁斯基邀請，參加「藍騎士」展；

1912年參加第二屆「藍騎士」展。當時畫家馬爾克、克利均極欣賞其畫風，尤其是克利更把德洛涅的論文《光與色》翻譯成德文，刊載在「暴風雨」派雜誌1915年移居馬德里，作芭蕾舞台裝飾。1921年回到巴黎，1922年保羅‧居庸姆畫廊舉行其大型個展。此後，他著重音樂韻律的構成，創造獨自的抽象藝術境界。著名代表作有〈艾菲爾鐵塔〉、〈同時性的窗〉等。

德洛涅在發表奧菲主義前後，認識來自烏克蘭的女畫家索妮亞（Sonia Teck），兩人志同道合而結爲夫婦。在發表奧菲畫派理論時他們兩人是主要分子。他們將未來派的繪畫賦予詩意，空間的整理是以彩色效果爲基礎的動態視覺的空間法，抽象的調子逐漸地形成。德洛涅夫婦、康丁斯基、蒙德利安、馬列維奇、畢卡比亞、科普卡等人，同被稱爲歐洲抽象繪畫的創導人，光學效果爲基礎的彩色研究，也是由這幾位藝術家開始的。

索妮亞繪畫的特點，是將抽象藝術給予實在感，將無形的構圖應用在日常生活上。她曾爲桑德拉斯的《法國小耶漢那橫過西伯利亞之行獨白》一書以中國書畫方式摺印，展開時長達兩公尺，每頁由索妮亞配插圖。這本書極爲暢銷，書店承認印量總計加起來厚達艾菲爾鐵塔之高（三百二十公尺）。從此她被看作藝術創作現代化的新種子的典型象徵。她的作品律動靠著色彩不停的對比達到效果，熱情而青春。

德洛涅的繪畫，從視覺的和諧美進而成爲心靈的表現。阿波里奈爾說：德洛涅的旋律，首次表現了非具象藝術——非表現外在事物，而表現畫家內心感受的藝術精髓。

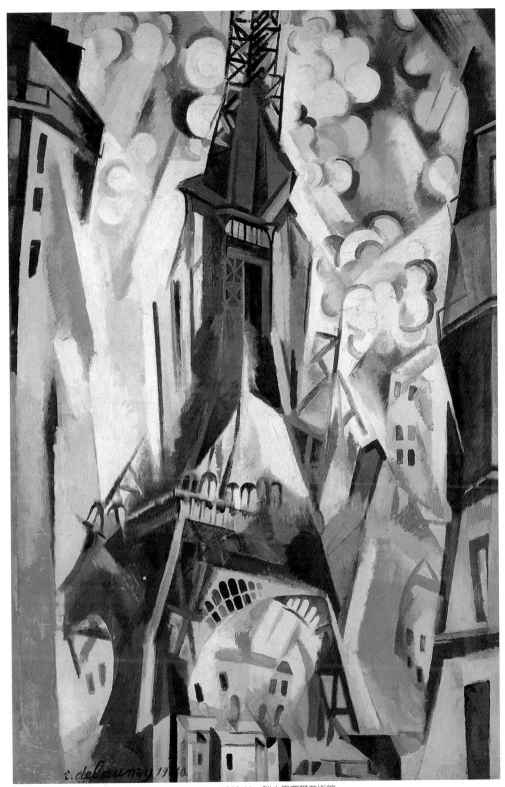

德洛涅　艾菲爾鐵塔　油彩畫布　195.5×129cm　1910-11　瑞士巴塞爾美術館

墨西哥壁畫大師 里維拉 （Diego Rivera, 1886-1957）

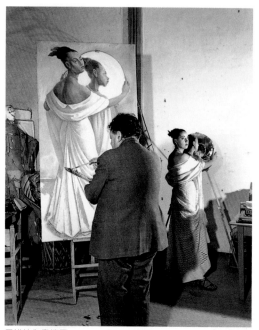

里維拉作畫情景

迪艾哥‧里維拉是墨西哥近代最重要的代表畫家之一，與荷塞‧克里門‧奧羅斯柯（Jose Clemente Orozco, 1883-1949）、大衛‧亞法洛‧西蓋洛斯（David Alfaro Siqueiros, 1896-1974），同為近代墨西哥三大藝術家。里維拉也是20世紀最重要且又具影響力的偉大畫家之一。他的作品強烈刻畫藝術與社會的關聯，藝術表現社會性的主題，構成具有公共性的紀念碑式作品，成為其基本美學。

里維拉出生於墨西哥小城瓜拿華托。1898到1904年在首都墨西哥的聖卡羅斯美術學院學畫，研究古代墨西哥的雕刻和濕壁畫。1907年遊學西班牙。1909年旅居巴黎，受到立體主義的影響，與畢卡索、莫迪利亞尼、勒澤結為知交。第一次世界大戰後到義大利、德國、俄羅斯旅行，在義大利居留一年半，對義大利畫家喬托、馬薩喬的壁畫具有深刻的感動。1921年回到墨西哥，當時

墨西哥大學校長荷西‧瓦斯康賽羅出任教育部長，適逢墨西哥內戰結束，正推動社會改革，鼓勵印地安土著的融和，推廣農村教育與大眾美術。里維拉得到教育部長荷西的重用，被聘繪製無數大型壁畫。

里維拉繪製的這批大壁畫，包括：墨西哥國立預備學校壁畫、墨西哥總統府二樓迴廊、墨西哥市國立藝術宮殿、國立心臟學學校、國立農業學校等大壁畫。後來，他應邀在美國紐約、加州、底特律、北京等地繪畫可移動式的壁畫，總計一生創作的大壁畫多達一百三十幅，總面積達一千六百平方公尺之多，創作的旺盛精力非常驚人，作品內涵豐富而富有極高藝術水準。

總結里維拉的藝術生涯，初期作品受歐洲近代美術的影響，歸國後吸取墨西哥的傳統，從土著的、民族的、墨西哥的事物趣味中，歌頌墨西哥的民眾與革命，表現農民勞工戮力理想社會的實現，著重省略細節帶有渾厚粗獷魅力的人物畫像，以及描繪大地精靈般的女性裸體，加上故事性的象徵與隱喻的想像力，達到里維拉獨自的巨大繪畫構圖風格。里維拉全力投注的壁畫運動，被譽為「墨西哥文藝復興」美術巨人，是奠定墨西哥派藝術的先驅者。

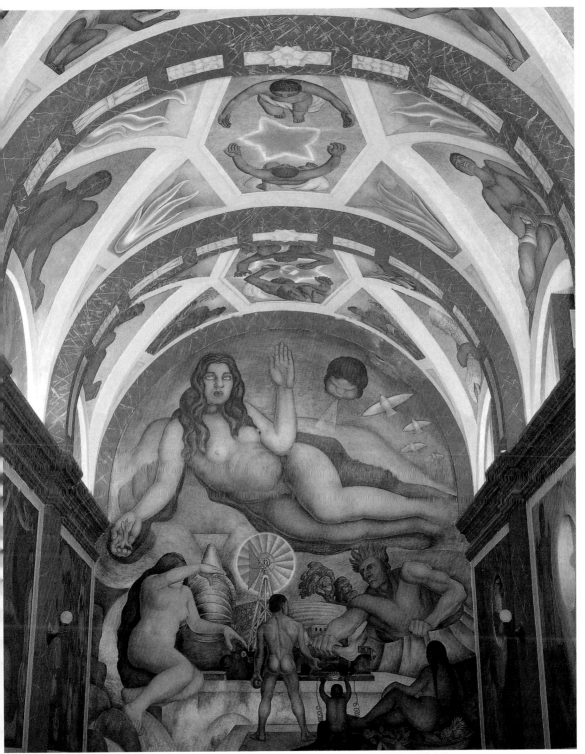

里維拉　解放的大地與支配人類的自然力量　濕壁畫　692×598cm　1926-27　墨西哥國立農業大學

立體主義繪畫大師 格里斯 (Juan Gris, 1887-1927)

格里斯與喬塞攝於「洗濯船」畫室　約1917

　　在西方美術史上，1912年是20世紀藝術的一個轉捩點。這個時代立體主義已達到高峰，蒙德利安進入新造形藝術之境，杜象創作〈下樓梯的裸女〉，德洛涅發表「窗」組畫，立體主義畫家格里斯即在此時嶄露頭角，於巴黎的獨立沙龍中舉行首次個展。另兩位立體派畫家格列茲與梅占傑合著《立體主義》問世。

　　立體主義運動發生於1909至1914年，格里斯、畢卡索、勃拉克、勒澤同為主要推動者。此派畫家打破傳統的體積概念的堅實，把自然形體分解為幾何切面，使它們互相重疊，以塊面表現，創造出一種新的面體結構造形語言。

　　在立體主義代表畫家中，格里斯與畢卡索身分相同，皆出生於西班牙，後來移居法國。格里斯說：「我不是有意識地根據考慮採取立體主義，而是在一種精神裡工作著，導致我走進了這個行列。……由於反對印象派畫家運用流逝的元素，立體派尋找較為鞏固的成分。……所謂的立體派美學的元素，透過造形手段已固定下來了，昨日的分解，已轉變成為客體與客體自身之間的

關係的綜合。」從這段話可以瞭解，格里斯的立體派繪畫是從分析的轉變為綜合的立體主義。他的藝術是一種綜合的藝術，一種演繹的藝術。

　　格里斯出生於西班牙馬德里。1902年入馬德里美術工藝學校學習。1906年赴巴黎，認識畢卡索、阿波里奈爾與賈科普等人。早期他的繪畫在光色上富於抒情裝飾趣味，作了不少這種趣味的靜物畫。1910年開始創作立體主義繪畫，1912年參加巴黎獨立沙龍，並參加此年10月在巴黎勃依西畫廊舉行的立體主義黃金分割首次展覽，同時參展者有畢卡比亞、杜象三兄弟和克普卡等二百多幅作品。此時格里斯的繪畫基本上採用實物貼裱技法。1913年繪畫顏料中混合砂與灰作畫，1916年開始進入建築的構成時期，1919年著手一連串的「小丑」、「皮耶羅丑角」題材，以幽默風趣從事立體主義造形，畫面人物雖穿著紳士服裝，但表情滑檔。1920年以後晚年作品，開始探索極端簡化形象的手法，在抽象單純化的精妙造形中融入詩的情趣。

　　吉他、樂譜、桌布與窗框景色經常出現在他的畫面中，往往運用表面無光的顏料、基本的色塊，表現一種建築結構感，統一在各種明度的棕色裡，帶有西班牙土地的色調。超現實主義詩人愛呂雅對他的作品讚譽備至。

　　格里斯被推崇為立體主義指導者之一，與畢卡索、勃拉克等同樣對立體主義運動的發展，佔有重要貢獻地位。

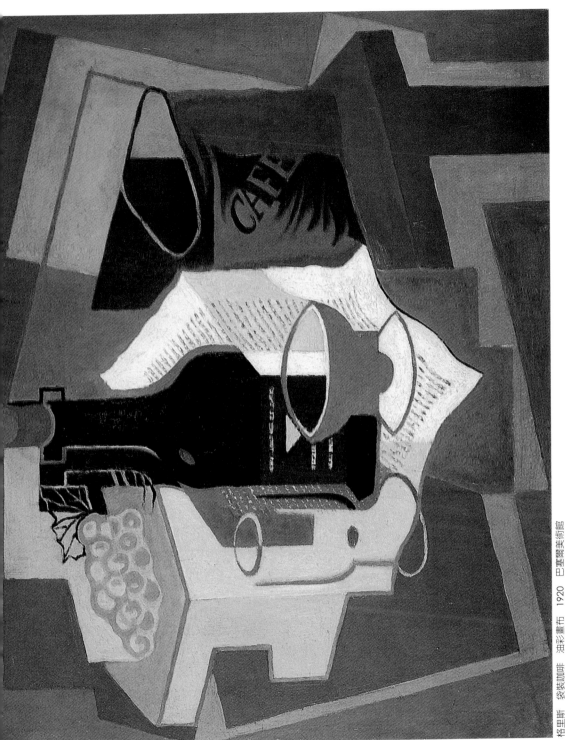

現代藝術守護神 杜象

(Marcel Duchamp, 1887-1968)

杜象在工作室愉悅工作情境　1959

馬塞爾‧杜象是一位被譽爲現代藝術守護神的藝術家。事實上，他一生都反對偶像崇拜，他是旁觀者，又是創造者，他所著重的並不是藝術，而是生活本身。他的嘲諷、機智和知識，預告藝術將是什麼情況。他說過一句名言：「藝術是一種習慣成形的藥劑。」因此，他一生都在自由自在的嬉玩。也就在這種深具智慧的舉動中，他成爲同輩藝術家中最具左右趨勢的影響力。

杜象原是一位法國畫家，出生在浮翁附近的布蘭維勒，是著名雕刻家的外孫。他的兩位哥哥都是知名藝術家，一是雕刻家雷門‧杜象‧威庸，另一位是畫家傑克‧威庸。1904至1905就讀巴黎茱里安藝術學院，畫過諷刺畫，1909年參展巴黎獨立沙龍。最初所畫〈父親畫像〉受塞尙影響。1911年參加立體主義的集團(Section d'Or)。1912年同時主義的作品〈下樓梯的裸女〉發表，參加1913年紐約軍械庫大展(Armory Show)，獲得很大迴響。1915年赴美，成爲史蒂格里茲集團（與蘇黎世達達同時開始的反抗運動集團）的中心人物。1916年組成紐約獨立美術家協會。1926年他提倡的現代藝術大展在紐約舉行。1941年與布魯東一起在紐約舉行超現實主義展，並參與布魯東、恩斯特主持的《VVV》雜誌編輯。1947年參加巴黎超現實主義國際展。1954年歸化美國公民，晚年居於紐約、巴黎和西班牙等地。

杜象的作品和藝術觀，帶給20世紀後半葉的美術家，尤其是美國藝術界極大影響力。美國費城美術館特別闢出一間專室，長期陳列杜象一生代表作。1977年筆者應美國國務院邀請赴美訪問時，曾在費城美術館參觀這間杜象專室。包括〈大玻璃〉、〈甚至，新娘被她的男人剝得精光〉、〈既有的：溺水、照明瓦斯、瀑布〉等名作均在其中。杜象利用現成物品標以奇特題目充作藝術作品，打破藝術的分類，使藝術成爲一個整體。他說：「當『裸體』的景象閃入我的眼簾時，我知道它要永遠打破自然主義的奴役的鎖鍊。」杜象以虛無主義的態度，對待過去的遺產，用全新之物取代傳統藝術。他的藝術觀念成爲許多後來新生代藝術家創造新藝術的護身符。

杜象攜帶式手提木箱放置杜象作品〈大玻璃〉、〈酒瓶架〉及手稿等。　1959

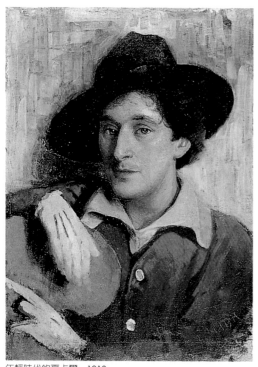

年輕時代的夏卡爾　1910

　　馬克・夏卡爾在1985年以九十八歲的高齡度完了他的一生。很多人非常喜愛他的繪畫，因為夏卡爾透過繪畫傳達了他的堅強信念——愛把世界連在一起。夏卡爾對生命、藝術和愛的觀念十分感性，「愛就是全部，它是一切的開端！」他一再強調愛情、溫柔、痛苦和快樂的存在，否定現代藝術中單純精神傾向。

　　夏卡爾出生在革命前的白俄地區，維台普斯克小鎮中拜羅烏西安——一個篤信猶太教的家庭，那兒直到二次世界大戰納粹入侵以前，有百分之四十五的居民都是猶太人。1910年他在巴黎學畫，1915年回到故鄉結婚。在俄國革命1917年後的第五年，他發現自己的性格，與革命後的蘇聯共產政權格格不入，即決定遠離家園旅居巴黎，並於1937年取得法國國籍。然而這個時候的

歐洲，又因為日耳曼民族的興風作浪，政治局勢動盪不安。接著第二次世界大戰爆發，獨裁的希特勒貫行恐怖納粹主義，殘殺猶太人。這使得夏卡爾深感失落與悲哀，他畫出了〈磔刑〉的名作，表達自己同胞被納粹殘殺的哀痛。1941年他避開戰火到美國，戰後又回到法國。此時夏卡爾在藝術上的聲譽日隆，歐洲和美國各大美術館先後舉行他的回顧展，並請他製作彩色玻璃畫和大壁畫。

　　1969年法國文化部決定在尼斯興建「國立夏卡爾聖經訊息美術館」，至1973年7月7日他生日時，在法國文化部長馬柔出席主持下，這座美術館正式開館。而在同年6月，夏卡爾獲得蘇聯文化部長弗塞瓦的邀請，到莫斯科和聖彼得堡訪問，見到離別五十年的兩位妹妹。此後直到1985年去世，夏卡爾未曾間斷的努力創作，並赴世界各大美術館舉行回顧展。晚年他隱居在法國南部汶斯的聖保羅山上的畫室。每天孜孜不倦作畫，就像一位白髮皤然的先知，屹立在山上永不停息地講解聖經。

　　從俄國鄉下猶太居民到巴黎的畫家，夏卡爾是一位追求天眞質樸的藝術家，。他歷經立體派、超現實主義等現代藝術實驗與洗禮，發展出獨特的個人風格，在現代繪畫史上佔有重要的一席地位。夏卡爾的畫表現童年和青年時代（他在俄國時期約長三十年：1887-1910年及1914-1922年）、故鄉生活的回憶、表現自由的幻想，還打破時空觀念的限制，不同的瞬間和不同的場合同時出現於一幅畫面。飛躍在他畫中的鳥、時鐘、情侶、花束、魚、牛羊、馬戲演員、新娘，是一種鄉愁與愛的幻象，更是永遠輝映光芒與頌讚人生歡樂與憂愁的色彩詩篇。

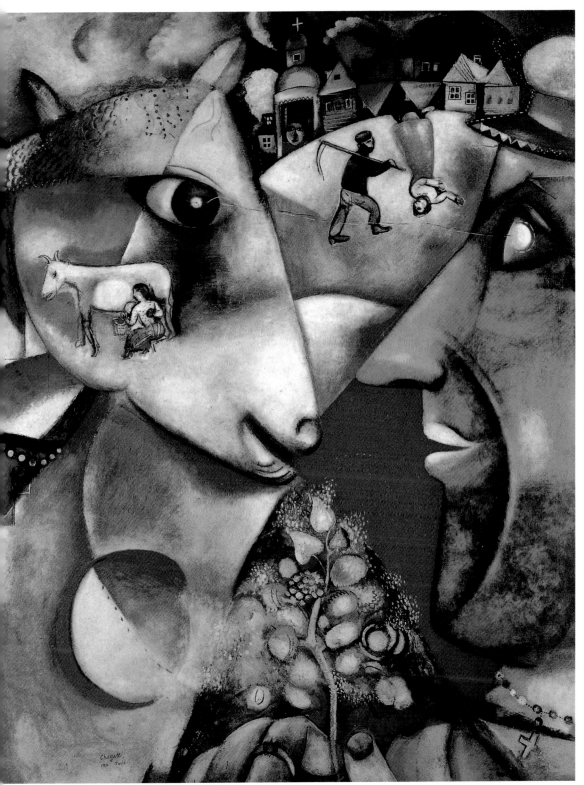

夏卡爾　我與村莊　油彩畫布　192.1×151.4cm　1911　紐約現代美術館

歐姬芙像

　　美國最負盛名的現代主義繪畫先驅中，歐姬芙算是一位開路先鋒，雖然她認為其藝術無關抽象主義，但在其早期的繪畫生涯中曾經擁護過抽象創作。在1910及1920年代初期，她將新寫實觀念和觀察細部構造的經驗與局部特寫的手法，巧妙地結合在一起。她把賴以為主題的大自然抽象化了，而在此抽象化的過程裡，增長了觀眾對於現代主義的認識。

　　歐姬芙的畫構圖極簡，給人一種平靜、安寧的感覺。藉著詩意的暗喻、張力十足的色彩及精準的線條，巧妙地平衡了畫面，深入探索既定題材的本質。關於她那宏偉卻意象簡單的花卉畫作，歐姬芙終其一生都否認佛洛伊德分析學派解析其作品的性象徵說法。她曾坦言：「男人喜歡說我是最傑出的『女畫家』。我認為，我是最好的『畫家』之一。」事實上，歐姬芙一直被譽為「二次世界大戰前美國極為少見的原創藝術家」。

　　這位特立獨行的藝術家，是美國本土藝術家中的傳奇人物，也是少數幾位將創作與人格合而為一的藝術家，也是藝術呼應內在的典範。難怪有人說，歐姬芙的藝術就是她生命的證據。大自然對她一向有著強大的吸引力，美國西部無垠大地上的原始景象燃燒了她創作的慾望，讓她渾然忘我地發抒內心的感覺。歐姬芙喜歡獨處，簡單是她的風格，她離群索居於沙漠，義無反顧，被人稱為是沙漠中的女畫家。在她的國度裡，漫天蓋地的寂寞與蒼茫皆是美。

　　1916年9月至1918年2月，德州開闊的平原和峽谷首度激發了歐姬芙的風景創作，那時，她已經在德州教書了一段時日。她頗負盛譽的水彩之作〈晚星〉系列，就是此一時期的作品；鬆散、粗寬的筆觸和飽和色彩，傳達了天地的宏偉。她喜歡引導學生從一只簡單的編籃、野生的花草、平原落日、家常百衲被等日常事物中去認識天地的大美。她曾說：「若將一朵花拿在手裡，認真地看著它，你會發現，片刻間，整個世界完全屬於你。」

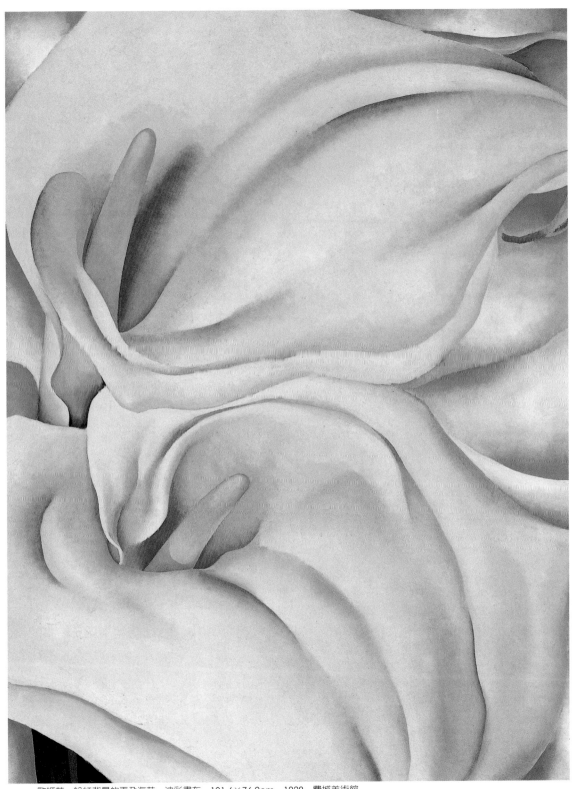

歐姬芙　粉紅背景的兩朵海芋　油彩畫布　101.6×76.2cm　1928　費城美術館

形而上派繪畫大師 德・基里訶

（Giorgio de Chirico, 1888-1978）

德・基里訶巴黎畫室自畫像
130×78cm 1935

德・基里訶是義大利畫家，20世紀「形而上繪畫」的代表人物。他出生於希臘的弗羅（Volo）。最初學習工程，後來進入雅典綜合技術學校、德國慕尼黑美術學校學習繪畫。參觀米蘭及翡冷翠美術館，模仿文藝復興畫家烏切羅、法蘭切斯卡、波蒂切利名畫。

另一方面，尼采、卡夫卡、普魯斯特，以及象徵主義畫家博克林、克林傑、克賓等也給他強烈的影響。尤其是博克林繪畫中透露出神祕和懷舊的感覺，對他啓示甚深。在描繪主題上，古城費拉拉和杜林的街道、拱廊和廣場的眞實戲劇性，成爲他不斷表現的景象。廣場中的但丁雕像、陽光將長長的陰影投在地面上，把物體永遠銘刻於記憶深處，顯出清澄而又疏遠之感。一再出現在他的畫面上。

1911年，德・基里訶到巴黎，會見了畢卡索、阿波里奈爾、保羅・居庸姆等，關心立體主義的發展。1914年，他的繪畫配置了胸像及幾何形狀的要素，開拓獨特的形而上主義風格。1915年他回到義大利，在費拉拉會見服兵役中的畫家卡拉。「形而上繪畫」即從此時開始形成藝術運動。

形而上繪畫（義語Pittura Metafisica，英語Metaphysical Painting）爲義大利現代繪畫的一派，一般皆指德・基里訶1915年從巴黎歸國後的作品、同一時期（1915-1918）卡拉的作品，以及1918至1920年的莫朗迪的作品。德・基里訶自述他在巴黎畫室的許多日子裡，產生了對藝術價值的自覺，領悟眞正的藝術，應該是更完整、更深奧而複雜的，一言以蔽之，就是形而上學的藝術。這就是「形而上繪畫」名稱的由來。德・基里訶讀了很多尼采、卡夫卡、叔本華的著作，在哲學上的研究下了功夫，但是他的繪畫並沒有特殊的哲學思想作根據。他和卡拉喜好運用人體模型、器具、幾何形狀的物體組合，追求形而上的造形特質。此種繪畫作風，後來影響了超現實主義，成爲20世紀美術發展的一段重要里程碑。

德・基里訶1919年參加「造形價值」集團。1924年赴巴黎，第二年參加第一屆超現實主義藝術展。1929年出版自傳《Hebdomeros》。其後製作俄國芭蕾舞劇和歌劇的舞台裝置。在繪畫上，建立了神祕的、夢幻的造形思考，構圖寂靜，確立獨自風格。1933年後轉向學院（古典）風，與一慣創造的、前衛的風格漸行漸遠。1934至1939年旅居巴黎，晚年住於羅馬。

德・基里訶談到繪畫時，曾提出「形而上的視角」，他說：「每一物體具有兩個視角：一是平常的視角──我們平常的看法，每一個人的看法；另一個是精靈式的形而上的視角──唯有少數的人，能在洞悉的境界、形而上抽象裡見到。而一幅繪畫必須能表達出不在它外在形象裡表現出的一種特質。」超現實派畫家讚美德・基里訶表現了對象之間的怪異衝突，使夢境成眞，預示後期超現實畫家描繪的逼眞清澈境界。每個廣場彷如一個舞台，那種平坦地面成爲許多超現實藝術的標準空間平台，人與物件在此平台意外相遇，產生出奇異之美。超現實主義理論大師普魯東指出：這就是德・基里訶的繪畫之美，受到讚賞之處。

德·基里訶　吉姆·阿波利內爾肖像　油彩畫布　81.5×65cm　1914　巴黎國立現代美術館

維也納表現派天才畫家　席　勒 （Egon Schiele, 1890-1918）

席勒像

艾貢·席勒是奧地利維也納表現派畫家，他享年僅有二十八歲，生命非常短暫，是一位天才型的藝術家，藝術的光輝照耀著歐洲的藝壇。

席勒1906年進入維也納藝術學院，1907年十七歲的席勒，認識了比他年長二十八歲的克林姆，以素描作品向克林姆請教，克林姆讚賞他的天才。1908年，席勒進入維也納工坊——當時前衛藝術家組成的團體，並參與表現主義支流——維也納分離派繪畫展覽活動。兩年後，開始描繪自畫像連作。1911年席勒在維也納近郊克魯矛畫了很多肖像畫。他的模特兒——克林姆介紹的少女瓦莉，經常在席勒頻臨絕望時，給予支持與鼓勵。過一年他回到維也納，熱中於風景畫的創作。1914年嘗試銅版畫。1915年他與伊迪斯·哈姆斯結婚。1918年3月舉行大型個展，藝術創作達到高峰。不幸在這一年10月，維也納蔓延流行性感冒，他懷有六個月身孕的妻子因此病去世，席勒亦隨之染上流行性感冒，也在10月31日去世。

席勒一生飽受挫折，三歲喪姊，十五歲失去父親，不時被「死亡」與那熱愛生命的渴望所困擾。因此他的作品是禁慾的、嚴肅而神聖的。他的畫面洋溢著難於抑制的生活的掙扎與苦悶。

席勒在1918年嘔盡心血完成全家福〈家庭〉，他不但畫有伊迪絲和自己，甚至將那還未出世的嬰兒也畫出來。這些未來的憧憬與希望對席勒來說，不過是一場遙遠又支離破碎的夢。席勒在創作〈家庭〉時，腦海裡不時浮現達文西名作〈聖安娜〉的巨影，席勒以黑黯狹窄房間取代〈聖安娜〉的幻想風景，代替達文西那著名的衣裳皺紋的是袒露身體的席勒夫妻，一絲不掛，坦誠相見，反而給人感到人類生命的真摯。

席勒的作品，特別強調人手和臉部的肌肉神經與血管，在動態時剎那之間的表情，並且細微的刻畫出來。他畫中的裸體或者著衣身體，頸肩與四肢筋肉，看來似是不停地在扭動、跳躍、交錯與伸展，姿勢複雜多岐，但是整體看來是多麼地息息相關，並且融會一體。讓我們清晰地看到一個完整的生命在延續、滅亡、瞬間的燃燒、情緒隨時的變化與成長、肉體每一部份的起伏與情慾，帶來的不可抗禦的衝動等，人類生命內在每一刻的躍動和需求。

席勒一直深信畫家的眼睛是觀察對象的第二隻手。他常自問繪畫為什麼不能說是一種預言。事實上，繪畫本身就是人類未來的預見。席勒畢生崇拜的梵谷與孟克，與其說是畫家，勿寧說為預言家或者是觀察家更為貼切。他們都一致衷心去探索與發掘那躲藏在人類內在的熱情，不斷地追求這些事物在視覺與觸覺上的確實性。

席勒 �的女人 油彩畫布 95.5×171cm 1917 維也納美術館

形而上風景靜物大師 莫朗迪 （Giorgio Morandi, 1890-1964）

莫朗迪在工作室

莫朗迪是20世紀歐洲最具代表性的藝術家之一，他的繪畫給人一種沉穩寂靜的感覺，清新宛若世外桃源的境界。

莫朗迪出生於義大利波隆納，在當地美術學校學習，1914年所作風景和靜物畫，受塞尚啓示。1915年開始傾向形態的單純化。1918年之後的兩年間，他與形而上畫派畫家德·基里訶和卡拉交遊後，創作一系列形而上風格的繪畫，喜愛以球形、圓筒形、橢圓等基本造形物體組合成「靜物」。風格上不同於德·基里訶和卡拉，他著重形體的表現，喜歡描繪被陽光佔據後顯得虛無的空間，鉤出物體受光後的輪廓，再輕輕塗上幾抹陰影。

1930年以後，莫朗迪擔任出生地波隆納美術學院版畫教授。他的版畫非常具有獨特個人風格，以銅版蝕刻法技巧，刻出平行斜紋來達到色調漸層的效果。他認爲版畫是在無色彩下對造形進行研究的一種方式，他在版畫創作過程中所得到的漸層色調明暗，是他油畫中彩度色調變化的結果。他的油畫，是從靜物畫出發，壺、花瓶、咖啡杯等並置，一再重複，以此主題描繪，探求他自己的形而上學。在受到塞尚、立體主義、

德·基里訶的影響之外，同時吸收了義大利古典藝術的要素，創造出一種靜穩堅牢的獨自畫境。由於藝術成就卓越，1948年榮獲威尼斯國際雙年展繪畫獎。

莫朗迪的成功，也許因他是一位天才型的藝術家。年輕時代因經濟困難無法到巴黎學畫，又很少外出旅遊，全憑閱讀藝術雜誌和報章美術評論，瞭解當代藝術發展趨勢，彌補波隆納資訊不足的藝術環境。他自信地說：「如果在義大利像我這一輩年輕畫家中，有誰曾經十二萬分地熱中研讀法國當代藝術發展新趨勢的，那個人就是我。」當時他更時常與朋友聚集在咖啡館，議論當代藝術最新動向。

藝評家布蘭迪指出：1920年對莫朗迪是極其重要的轉捩點，呼之欲出的形而上靜物繪畫觀，正在他心靈之中醞釀著宗教性的物我同化的澄淨作用。物體並非單單由於光的照射作用或佔據了某個時空後才存在的，而應是透過由發自它本心溫暖的生命力及靈氣而後顯現其存在。所以清晰明確的幾何造形現在也就不重要了。此外，他亦研究在物體、空間及造化之中運行的「光」。光不僅能使一幅畫具體化，並能襯出不同基調的顏色。利用光線的運作而決定色彩的配置，是莫朗迪最典型的手法。他以「光」爲根基的觀念，正說明他貫穿了數百年來義大利繪畫的歷史傳統，並於其中展現了新契機。

近年來，莫朗迪的繪畫作品，不斷帶給我們新的領悟。他游刃有餘地捕捉當下的感悟，它們是如此透明清澈、空靈見性，以完全純淨的方式吸引我們的注意。透過他謙抑的手，他的畫總有一種天成的和諧。它們確實如莫朗迪情有獨鍾的見解——刹那間的實有，流逝中的永恆。達到詩與畫完美諧調的境界。

莫朗迪　大靜物　蝕刻版畫　26.8×31.9cm　1942　馬涅里洛基金會

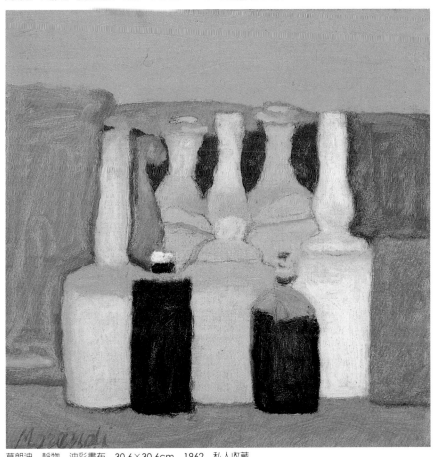

莫朗迪　靜物　油彩畫布　30.6×30.6cm　1962　私人收藏

達達超現實大師 恩斯特 (Max Ernst, 1891-1976)

恩斯特像

馬克斯・恩斯特是超現實主義的先進大師。超現實主義的藝術陣營因為擁有恩斯特的獨特觀念及領域，而擴大了影響的範圍。恩斯特對幻覺的追求，以內在必然的動機，推進他的藝術，擴展新的美感，是他對超現實主義的最大貢獻。

恩斯特1891年生於德國古都科隆附近的布魯爾小鎮，該地曾是羅馬時代的殖民地，靠近萊茵河。科隆在中世紀是萊茵蘭洛的文化中心，著名占星家亞克利巴的誕生地，有煉金術的傳統，也是充滿很多亡靈與傳說之地。他父親是位教師，又是業餘畫家。所作以森林為題材的繪畫，給予敏感的孩童恩斯特印象深刻。恩斯特童年受古都怪異傳說影響，加上自身內部交感產生各種幻覺，成為他幻想繪畫的源泉。恩斯特後來在他的幻視藝術論《繪畫的彼岸》，記錄幼時體驗的幻覺及特質，成為他後來藝術表現的基礎，幻覺對他的藝術發展有決定性的重要影響。

1908年，恩斯特進入波昂大學，攻讀哲學與詩歌。對當時勃興的精神病理學抱有很大興趣，經常出入精神病院對患者作研究。此時他的繪畫受莫內、基里訶、康丁斯基、德洛涅等人的影響。1913年初次參加柏林的第一屆沙龍畫展；1914年與阿爾普結為知己，參加第一次世界大戰當砲兵；1919年在科隆發起達達主義運動，發行雜誌《通風機》被禁；1920年在柏林舉行達達美展；1921年到巴黎加入超現實主義團體；1922年，恩斯特為了紀念與超現實主義詩人與畫友的交往，畫了一幅〈朋友們的聚會〉，成為超現實派藝術家的紀念碑。

此時恩斯特在繪畫技法上，研究貼裱法而開拓了屬於自己的路。「恰似視覺映像的煉金術，使生物及物理的、解剖學的外觀變形，而將全體使之變貌的奇蹟。」這是恩斯特對他的貼裱畫所下的定義。他藉貼裱手法呈現幻覺的質。後來，他又發現「摩擦法」作畫，與超現實主義最中心方法的「自動記述」不謀而合。從「摩擦法」他發現各種形象，發展出許多作品，《博物誌》是其中的代表作。

1939年第二次世界大戰爆發時，因為他是德國人，被拘捕關在米爾收容所，經朋友奔走，被釋放後流亡西班牙，然後到美國。1941年與佩姬・古根漢結婚。恩斯特在紐約住到1945年，其後遷往亞利桑那州，與女畫家多羅提雅再婚。直到1949年旅行歐洲回到法國定居。

1954年恩斯特榮獲威尼斯雙年展國際大獎。四年後他的回顧展在巴黎現代美術館舉行，實至名歸地成為現代藝術大師，世界各大都市都巡迴舉行他的回顧展。他在1976年4月1日八十五歲生日前夕去世。恩斯特一生以幻覺把德國的怪談復活於現代，創作幻想與神話的世界，在20世紀美術史上佔了重要的地位。

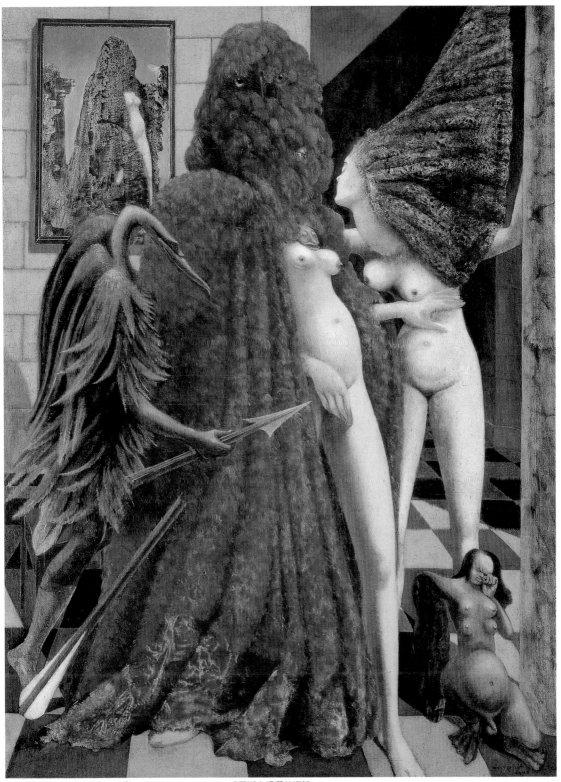

恩斯特　新娘的禮服　油彩　130×96cm　1940　威尼斯古根漢美術館

美國新通俗寫實畫家 伍 德

伍德及其油畫作品　1932

20世紀30年代的美國繪畫，出現了一種區域主義的趨勢，擺脫歐洲學院派寫實繪畫的束縛，從美國民俗藝術與土地認同出發，孕育出鄉土觀念的繪畫，描繪出藝術家自己所看到的新世界。格蘭特‧伍德即為此一美國20世紀前期繪畫主流的領導者之一。

格蘭特‧伍德出生於美國愛荷華州，1910年進入明尼阿波里斯設計與手藝學校暑期班學設計，1912年在愛荷華大學選修人體寫生。1920年二十九歲時到巴黎學畫。1923年又入巴黎朱麗安學院習畫，一年後在巴黎和其他城市寫生作畫。1932年與朋友創設藝術學校，並擔任藝術教師。1934年任愛荷華州公共藝術計畫的主任，並擔任愛荷華大學藝術系副教授，為該校圖書館設計壁畫。美國的繪畫在此時受地方主義風格支配，加上佛蘭克林‧羅斯福總統的「新政」與開明的公共藝術計畫，鼓舞了壁畫裝飾藝術的發展，繪畫主題關注社會問題，並出現一種新的藝術自覺。伍德的壁畫正是如此的創造出一種新的通俗寫實主義的地區風格。亦稱為美國中西部的鄉土畫

派。被批評家稱為是美國民族精神的體現。

格蘭特‧伍德最著名的一幅代表作為〈美國的哥德式〉，主題是畫他故鄉愛荷華州農場裡的一對老夫婦，站在有著哥德式窗戶和尖頂的房屋前面，表情嚴肅地望著周圍世界。小農場主人手裡握著乾草叉站在那裡，似乎宣示要保衛他的這塊小天地。伍德運用細膩的自然主義手法，描繪衣飾鈕扣和人物臉上的皺紋，刻畫出樸素的莊重感，強調了固執、因循守舊的生活方式。正是由於企圖表達這種觀念，使畫家替畫幅定下這樣古怪而又莊重的畫題。伍德的繪畫，有意以引人注目的態度，描繪現實生活情節、社會性主題和人物心理特徵，得到十足的寫實主義的準確風格，從早期受歐洲傳統繪畫影響，邁向獨創的美國鄉土寫實筆調，表現美國中西部生活形象。

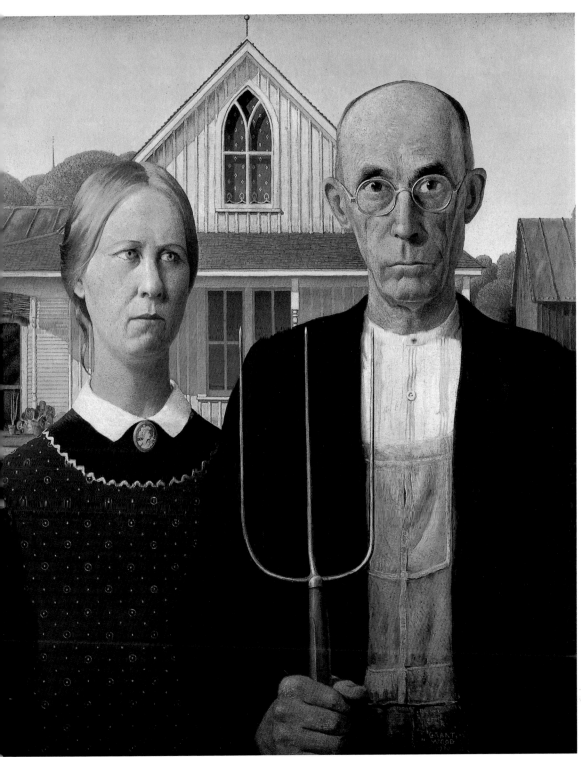

伍德　美國的哥德式　油彩畫布　76×63.5cm　1930　美國芝加哥藝術協會

載詩載夢的畫家 米羅 （Joan Miro, 1893-1983）

米羅攝於巴塞隆納畫室

西班牙東部面臨地中海的加泰隆尼亞，是現代美術大師米羅的心靈原鄉。亮麗的太陽，澄明碧藍的天空，加泰隆尼亞地方獨特的自然與風土，成為米羅藝術的原點。

米羅的名字，西班牙語讀音為胡安·米羅，但是加泰隆尼亞語的發音卻是喬安·米羅。家鄉地方獨特的傳統文化使米羅一直引以為傲。1937年米羅畫了幅反弗朗哥專政的的大壁畫〈收割者〉，在巴黎世界博覽會西班牙館展出，正好與畢卡索的〈格爾尼卡〉相呼應，米羅畫中的主角人物就是一位加泰隆尼亞的農夫，強悍有力的線條，表現出整個民族的反叛、痛苦和頑抗不屈的意志。

米羅從加泰隆尼亞地方的色彩，躍進超現實主義的國際藝術風格，成為國際藝術大師，說明他沒有被本土的事物阻礙與限制，反而從本土藝術發展出清新自由、充滿歡愉的造型風格。他1922年完成的油畫〈農場〉，被名作家海明威購藏，因為海明威非常喜愛米羅在此畫中表現的特質。海明威指出：「無論你是身處西班牙，或是遠離西班牙，這幅畫完全蘊涵著兩地的情懷，再也沒有人能夠同時畫出這兩種相反的心境」。

1992年奧運在西班牙巴塞隆納舉行前夕，筆者曾到巴塞隆納靠近奧運會場山丘的米羅基金會美術館參觀，這座由塞爾特設計的美術館建築，新穎造型充分融入周圍深綠的景觀和自然與開放空間的效果，館中陳列的米羅作品得到極佳的襯托，令人賞心悅目。米羅的另一座美術館在西班牙的馬約卡島，那是他晚年居住的畫室改建成的紀念館。他的作品曾兩度在台北展覽，獲得許多觀眾的欣賞。

米羅是一位載詩載夢的畫家，他運用一種詩的方式來孕育作畫。1940年代完成系列「星座」繪畫，是一種符號、顏色交織而成的耀眼萬花筒。他所創造的鮮明新穎的繪畫形式，與畢卡索所創的立體派繪畫，在藝術史上具有同樣巨大的影響力。米羅常說，他一天工作所花的心血和任何普通工人一樣。他那載詩載夢的作品，來自與農夫一般平實的耕耘，他那不平凡的創作，也孕育自平凡的人生。

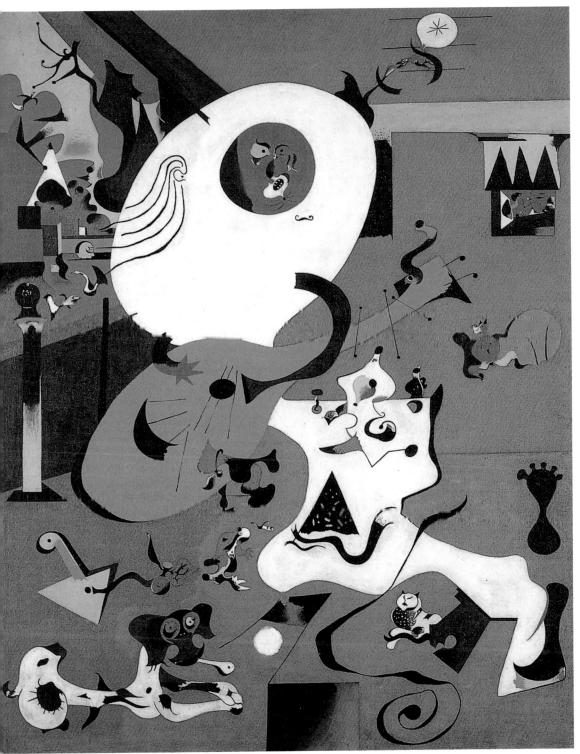

米羅　荷蘭室內 I　油彩畫布　91.8×73cm　1928　紐約現代美術館

超現實夢幻色彩畫家 德 爾 沃

（Paul Delvaux, 1897-1994）

德爾沃作畫神情

　　比利時20世紀最出色的超現實主義畫家保羅‧德爾沃，是一位在精神上趨向超現實表現的藝術家。他沒有實際參與任何超現實主義的活動，只是受到馬格利特和基里訶的影響，畫風從印象主義轉向超現實主義的夢幻風格。

　　德爾沃1897七年出生，1916年進入布魯塞爾的美術學院。從二十歲到三十歲時代，繪畫屬於印象派和表現主義的作風。他獲得國際的聲譽，是在創作出超現實主義的夢幻色彩作品之際。以寫實的筆法描繪夢境中、眼睛凝視前方的半裸女性。畫中情景似乎是熟悉的現實景物，但又非現實世界中存在的實景，例如〈克莉希絲〉油畫作品，描繪一位脫卸白色禮服裸身少女手持蠟燭立於彷如車站月台的夜晚空間中，呈現出一種眞實的夢幻之境。這種虛擬的女性邂逅景況，對人與人之間的冷漠與疏離作了反諷。深沉憂鬱感的女性，陌生而又孤獨的感覺，成爲德爾沃藝術表現

的主題。有時他甚至將時空拉遠至遙遠的古希臘時代的理想世界，是他潛意識的解脫與自我滿足的一種具體化。

　　德爾沃的繪畫，遠離了我們這個時代，假借了存在物、場所、主題，創造他想像中的願望的光景，身材修長的女性們，造訪失樂園，忘卻了過去與現在，踏進一塊全新的旅程。給人奇妙的視覺印象。

　　正如德爾沃所說的繪畫創作自白：「一幅藝術作品，必須讓它能令人體驗到一種快樂，那種旅行者發現的快樂。當我在畫畫的時候，我隨時保持這種想法，一幅畫應成爲我們能在那兒生存的一個場所。」他把超然的幻想景物——裸女、火車站、寧靜的鄉村、空寂的路人、荒野的小屋、骨骸等，細緻的描繪到畫中，心中的詩情，如夢幻地湧現，散發出迷人的藝術氣氛。

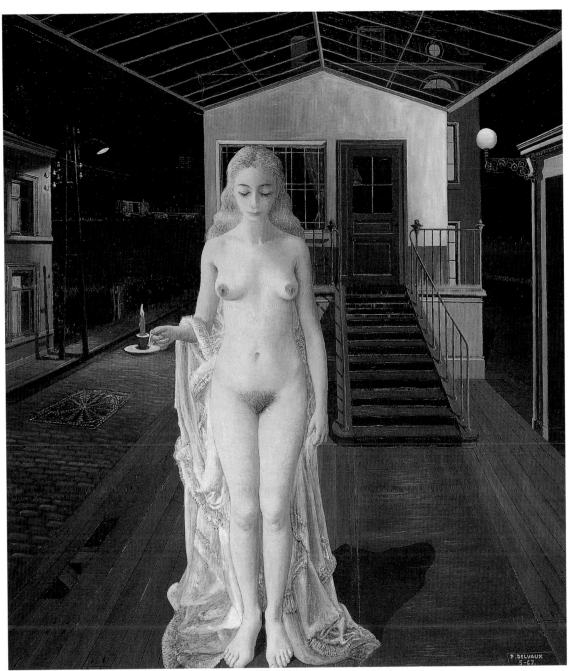

德爾沃　克莉希絲　油彩畫布　160×140cm　1967　德爾沃基金會

魔幻超現實大師 馬格利特

馬格利特、杜象、恩斯特、曼雷在巴黎　1960

馬格利特　偽鏡　油彩畫布　54×81cm　1929
紐約現代美術館

馬格利特是歐洲魔幻超現實主義的代表人物。他雖未列在布魯東的「超現實畫派」，但在1927年後在巴黎居住三年，積極參與巴黎超現實主義團體的活動，被視為巴黎超現實畫家，布魯東並收藏多幅馬格利特的作品。

在1929年12月出版的《超現實主義革命》第十二期，馬格利特貢獻良多。他最著名的是將繪畫作品〈隱藏的女人〉置於照片拼貼中間，這些生動照片都是超現實主義團體成員，他們圍繞在此作品周圍，可是全都閉上雙眼，彷彿馬格利特的裸女畫出現在他們的夢中一樣。

超現實主義運動的衝擊力漸漸削弱，據說是方法上由心靈自動主義，轉變為魔幻超現實主義，這是受到基里訶的魔力召喚所影響。馬格利特將自己的裸女畫，以這團體成員的照片圍繞，就像是宣佈著超現實主義進入了魔幻階段。畫面佈局也呈現了馬格利特的兩大特色：女性的反

射，以及圖像與文字的關係。

觀賞馬格利特的魔幻超現實作品，讓我們眼前的視覺起了波動，彷彿融入無法抗拒的魅力。畫面中假裝反映普通、平凡的事物，卻令人感到有什麼不對勁似地；「這不是一根煙斗」這些字就寫在明明看起來是道道地地的老式長柄煙斗上。觀眾不禁感到一種潛藏的詭計，如此感覺就是馬格利特效應。這是其他超現實主義畫家無人能企及的一種震撼。

又如他1935年作〈偽鏡〉一畫，眼之所見，是真？是偽？鏡之反射，則又如何？這幅作品，甚像是某件作品的局部獨立出來。然而，一眼所見，直逼觀者，觀者可以離開，但是圖像的印象似乎常在。

馬格利特有時忽略傳統的地面線、地平線等，讓他的作品從可能的事物解放到不可能的世界。新世界不斷地像夢境似的與幻境似的中間靠攏，馬格利特在飽和的色彩裡，越來越常用白色來顯示這個地帶。1950年代晚期之後，許多藝術家拋開抽象重回寫實、具象物件，而馬格利特繪畫的影像卻離開現實，進入夢中與畫裡幻境的地帶。這類作品，也正是他屢次描述他的藝術目的就是詩意的最佳證明。

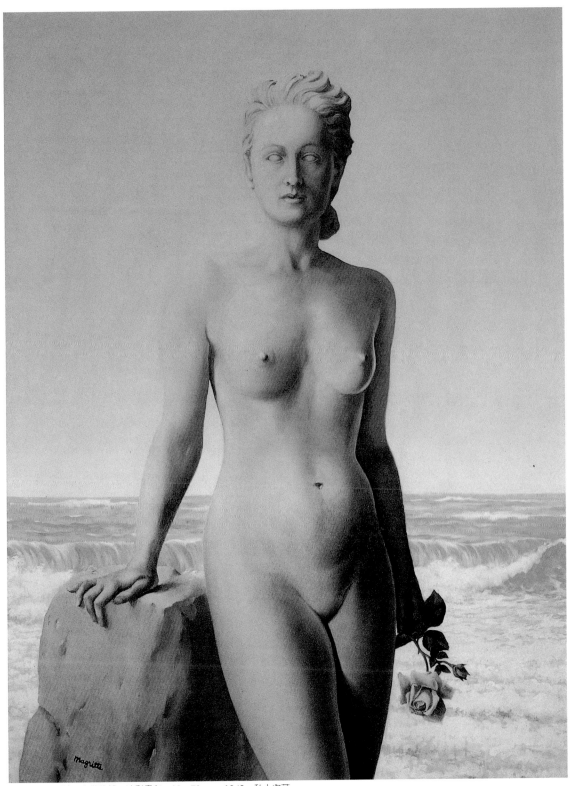

馬格利特　高傲的船　油彩畫布　92×70cm　1942　私人收藏

活動雕刻大師 柯爾達

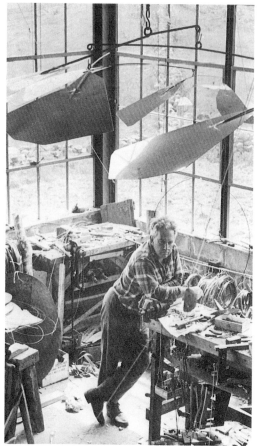

柯爾達在羅克斯伯利的工作室

妙的律動，傳達出生命和宇宙躍動的奧秘意象，充滿豐富的想像和創造力。

柯爾達藝術創作的領域很廣，從巨大的鋼鐵雕刻、繪畫、掛氈到精緻的寶石設計。作品分佈於世界各國的公共空間。他的靜態雕刻，給人蜻蜓點水似的輕飄舞姿感覺，非常適合襯托西方資本主義社會大都市的高樓大廈。至於他的活動鋼鐵雕刻，比靜態雕刻出名百倍。他只用物理重心平衡桿的原理，靠風力產生不停的動態平衡狀態。站在他這種作品前，欣賞變化萬千的造形美，不論年紀大小，都會著迷。柯爾達活用了機械的木訥呆板特性，成爲活潑的動態雕刻。

柯爾達小名叫Sandy，畫友都以此「山帝」相稱。早在美國新澤西州的史蒂芬技術學院讀到工程師文憑，接著在紐約藝術學生聯盟習畫。30年代在巴黎與超現實派畫家交往。他的作品與米羅的超現實作品有某種相似。風趣、詩意、木訥是最好的形容詞。他不是一位「勞碌命」的藝術家，而是想工作才工作，有點像偷懶的工程師個性。

柯爾達一生奔走於大西洋兩岸，美國的家在康涅狄克州的農場，法國的工作廠房則在巴黎西南郊外一百多公里的Saehe村落。他的雕刻，可以說是美國藝術家利用早期美國人墾荒精神的再表現。在法國他的名望也很高。主要是他喜歡歐洲的傳統，這一點對歐洲人很重要。他的創作完全打破國家之間的界限。

柯爾達自述：活動雕刻一詞是杜象取的，靜態雕刻一詞則是阿爾普給的。他的作品在1950年代才得到各國大獎。

在美國現代藝術的荒原上，柯爾達可說是一位人人敬愛的墾荒藝術家，同時也象徵了美國藝壇走向新的境界。

亞歷山大·柯爾達是美國最富人氣，而且跨越國際擁有最高聲譽的現代藝術家之一，更是20世紀雕刻界最重要的革新者之一。這位美國雕刻巨人，以創作風格獨特的「活動雕刻（Mobiles）」和「靜態雕刻（Stabiles）」馳名於世。

筆者第一次見到柯爾達的雕刻原作，是1977年6月在美國明尼阿波利斯的沃克藝術中心展出的兩百多件作品。當時這項展覽是柯爾達1976年去世前在紐約惠特尼美術館舉行大回顧展後，巡迴至明尼阿波利斯的展覽，柯爾達一生創作精華盡在會場中呈現，讓筆者眼界大開，他作品中微

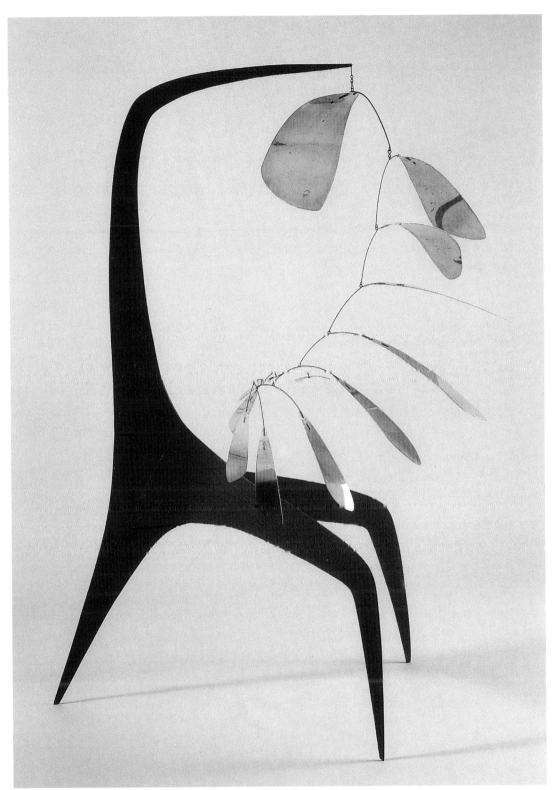

柯爾達　鋁葉子　金屬片、鐵絲、顏料　154.9×154.9cm　李普曼收藏

廿世紀雕塑大師 亨利‧摩爾 （Henry Moore, 1898-1986）

亨利‧摩爾（右）與貝聿銘（左）在美國達拉斯美術館相見歡
1978

亨利‧摩爾是20世紀偉大的雕塑藝術大師。世界各地許多重要建築或公園，可以見到他的巨型人體雕塑，在公共藝術觀念普遍獲得重視的今日，亨利‧摩爾更是一位現代公共藝術的先驅。在將近一個世紀的歲月裡，他成功地把人類的生活經驗，以藝術的形式表達出來，強調人體造形的作品，顯示了深刻的人性，賦予生命一種內容和涵義，帶來時代的訊息，給予現代藝術影響至鉅，同時他也是英國現代運動的先鋒人物。

亨利‧摩爾出生於英格蘭東北部約克郡的產煤小鎮——卡素福特，父親是礦工。他在家鄉接受中小學教育，閱讀歐陸出版的《工作室》藝術雜誌，第一次世界大戰出征，在戰爭時中毒受傷回到家鄉。1919至1920年就讀約克郡立茲藝術學校，1921至1925年進入倫敦皇家藝術學院。1925年得到獎學金遊學法國、義大利。1926至1931年執教倫敦皇家藝術學院。1932至1939年擔任切爾喜（Chelsea）美術學院雕塑系主任。他閱讀英國美術批評家羅傑‧弗萊（Roger Fry）的著作，受到非洲雕刻和哥倫比亞前期雕刻的影響。1928年在倫敦舉行首次個展。從1932至1938年發展抽象

構成，受布朗庫西、阿爾普的影響。此一時代的作品都以人體形態為主題，如兩個或三個人體形態。1938至1940年代，嘗試創作鉛線與木材的形體作品。1943至1944年作諾咸頓教堂的〈聖母與聖子〉雕塑，開拓現代宗教藝術的一個新方向。

1948年亨利‧摩爾榮獲威尼斯雙年展國際雕塑大獎。50年代以後，亨利‧摩爾多次赴歐陸國家、美國、加拿大等地，製作大型雕塑並舉行展覽，聲譽如日中天。晚年也到過亞洲的香港、東京、福岡等地舉行雕塑回顧展。1986年8月31日逝於英國佩里‧格林。他晚年藝術聲譽達到顛峰，全世界向他致敬時，摩爾將自己作品分別贈予加拿大安大略美術館二百件雕塑和版畫、倫敦泰德美術館三十件雕塑、立茲市美術館一所雕塑研究中心、大英博物館一套素描。並把他的雕塑室、房舍和收藏等產業，全權委託基金會托管，成立獎助學金，促進藝術事業的發展。

亨利‧摩爾的抽象雕塑，一貫以人體為主，忠實於西歐傳統。但是造形的原理，則從自然物出發，人體造像以自然形態做原動力。他說：「現在的物體研究，是空間的探究，注意人與自然的結合，完全採用新技法新材料的相互結合。」他認為雕塑予觀者的第一個印象，應是稍有保留卻寓意深遠，使觀眾繼續欣賞和思索，而不是一目了然，藝術有其神祕和深藏的一面，而非可以在走馬看花之下一覽無遺。

亨利‧摩爾的作品，在內涵上，致力於表現強烈的人性，一個熱烈而突發的生命力。使數世紀迷失方向的雕刻藝術，得到再生的新途徑。

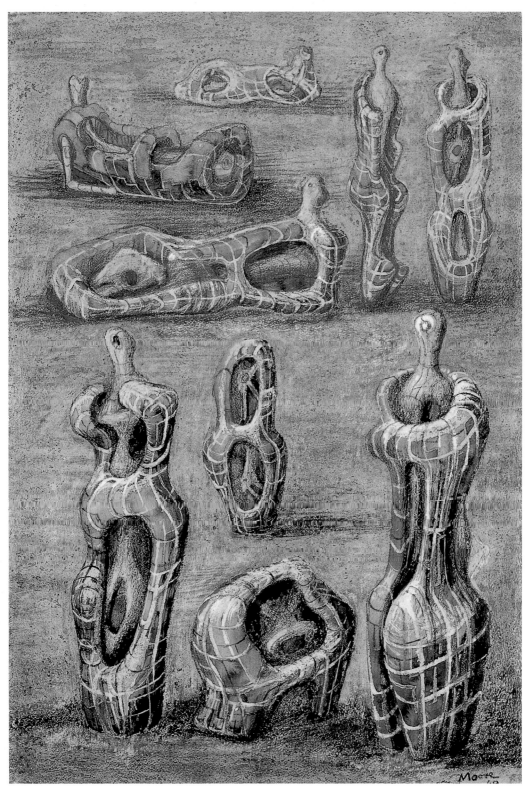

亨利・摩爾　雕刻習作：造型創意素描　鉛筆蠟筆畫紙　58.5×40cm

空間主義大師 封答那

（Lucio Fontana, 1899-1968）

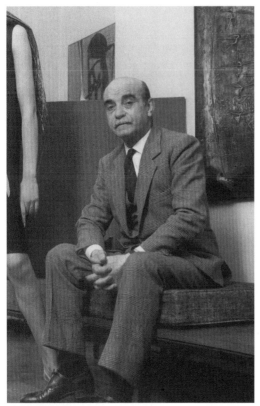

封答那攝於米蘭　1961

封答那，是第二次世界大戰後在義大利興起的一個強有力現代藝術流派——空間主義（Spazialismo）的創始者和倡導者。

封答那生於阿根廷聖達菲城，雙親均爲義大利人，父親是位雕塑家，1905年移居米蘭。封答那從兒童時代開始就住在米蘭，在米蘭的布雷拉藝術研究院跟隨魏斗（Wildt）學習雕塑。1930年舉行首次抽象雕塑個展，1934年參加巴黎藝術團體「創造-抽象」。翌年，先後在特里諾、米蘭舉行展覽會，並從事陶瓷創作。1939至1946年回到阿根廷，1946年在布宜諾斯艾利斯發表「白色宣言」（Manifiesto Blanco）。1947年返回義大利後，發表「空間主義宣言」，這是空間主義萌芽之始，從此封答那與空間主義就畫上等號。1949年他創作首幅以「空間觀念」爲主題的作品，1951年第九屆米蘭三年展的國際學術座談會上，封答那發表「空間技藝宣言」，闡述空間派藝術的主張，他更吸收當時在米蘭活躍的年輕畫家，形成一個藝術運動，把50年代的義大利抽象藝術，導入不重材料而偏重觀念性的方向。

在封答那發表的宣言中，強調在機械時代，人類應以不同的表現形式，發揮自己的熱力。藝術創作在新時空中，應擺脫一切傳統美學的觀念，以自由的藝術爲目標。一件藝術品的創作，應該是綜合色、音、運動等心理與物理的要素。色是空間的要素，音是時間的要素，運動則在時間與空間之中展開，這一切就是創造四次元新藝術的基本形式。

封答那在1940至1950年代，與建築家巴德沙利共同研究素描建築的空間觀念問題，「白色宣言」的基礎理論即爲空間與時間合而爲一的觀念。他實驗拓展材質，用金屬片、玻璃、陶瓷碎片、木片等混合樹脂造形特殊肌理，塗上高彩度顏色，並用霓虹燈作環境藝術，造成發光的視覺色體。而從1949年開始，封答那首創以手握刀穿鑿或割裂畫布，在畫布上留下乾淨俐落的刀痕，突破了繪畫與雕塑的虛構空間，重新獲得一個個眞實的空間，展現新形式，又營造出神祕的氣氛，使繪畫的界限超越了平面，達到空間的無限性，是對一種未知空間的探索。這似乎預言了十多年後人類邁向太空之夢想的實現。封答那血緣中屬於拉丁民族的感性與理性，使他的藝術更富於哲理的直感。他所走的藝術之路非常具有開創性，是一位先知，發現了無限的空間宇宙。

封答娜　空間觀念／等待　壓克力畫布　55.5×46.5cm　1961　羅馬私人收藏

存在主義藝術大師 傑克梅第 （Alberto Giacometti, 1901-1966）

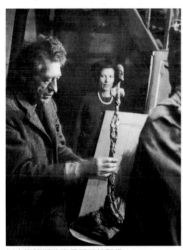

傑克梅第塑造妻子亞尼特雕像　1965

瑞士藝術家傑克梅第是20世紀存在主義雕塑大師，他也是一位開創寫實新視野的人像藝術家。2001年7月蘇黎世美術館舉行傑克梅第百年誕辰回顧展，蒐集了九十多件雕塑、四十幅繪畫、六十件素描，完整呈現他一生藝術成長史。同時巡迴紐約現代美術館展出，展覽受到極大重視，可見其藝術創作的影響力及在現代藝壇所受到的尊崇。

傑克梅第出生於瑞士，早期受畫家父親喬凡尼啓蒙，在1919至1920年間進入日內瓦藝術工藝學校，之後遠遊義大利。1922年寓居巴黎，在布爾岱勒工作室工作三年，其間受到立體主義的影響開始形成其獨立風格。1926年開始嘗試半抽象構成。1929年與以布魯東爲首的超現實主義藝術家接觸，直到1935年與之決裂。獨來獨往於巴黎的工作室持續創作。20世紀人類的軟弱與不堪一擊。他的雕塑創作，曾有一段時間在形象與非形象之間徘徊擺動，受到印象派、立體派與超現實主義等頗多影響，直到1947年發展成熟，表現出他對「人」的特殊視察角度。他的繪畫多半是親友畫像及靜物寫生，從他的精彩素描作品中，則可見到一位藝術家苦心孤詣的痕跡。

傑克梅第談道：「人爲什麼要畫、要雕塑呢？那是出於一種駕馭事物的需要，而唯有經由了解，才能駕馭。」在他的日常生活中，吃飯、睡覺全憑需要，做任何事都沒有特定的時刻，有的只是說話和創作的時間。他在夜間創作力最好，曾有連續工作四十八小時不吃不睡的紀錄。他認爲他最好的作品，都是在長時間工作後，累得心智都不聽指揮時做出來的。許多藝術家都有類似這樣的感覺——這種唯有經過極度的體力消耗才能達到的昏沉的非常狀態。

他在巴黎藝術家區的工作室很小，一扇落地窗代替了其中一面牆。傑克梅第談到他又小又擠的工作室說：「我從來沒有時間搬家，我做得越多，工作室似乎越大。」搬家，突然要去適應新的住處，可能會切斷他一貫的脈絡，改變舊環境對他的放射性影響，畢竟這裡曾產生過這麼多的傑作。傑克梅第在此找到了自己的世界——一個石頭的世界，塵土的世界——一切歸於塵土。上帝以塵土塑造了宇宙，傑克梅第也以塵土塑造自我的宇宙。

許多著名攝影家拍攝過傑克梅第。布列松就曾拍了一張感人肺腑的照片——傑克梅第在雨中以大衣蓋頭，走過阿雷吉亞街。約翰·柏格認爲，這張照片中，那陳舊的衣服即興當作遮雨具，雖顯得有點太悲情，但卻表現出傑克梅第那種「象徵性貧窮」。令人動容的是，他那脆弱和保護姿勢，以及那原型的即興。然而它不是一種禁慾，而是專注於生活的本質。中產階級的舒適會讓他覺得負擔，而這極簡則符合他對自由的渴望。

傑克梅第這位藝術家和他的藝術作品，非常令人喜愛，讓我們看見自己。

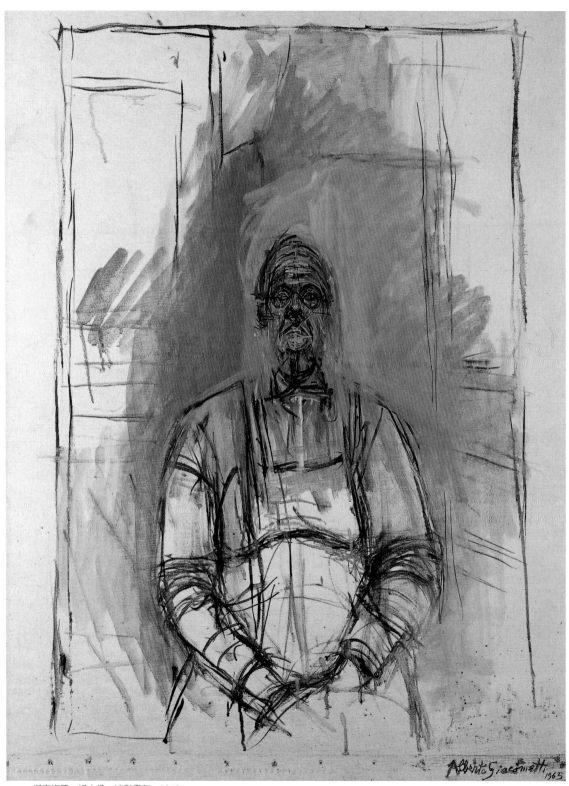

傑克梅第　婦人像　油彩畫布　1965

第三世界美學大師 林飛龍 （Wifredo Lam, 1902-1982）

林龍飛攝於工作室

超現實主義著名畫家林飛龍，這個中文名字是藝評家謝里法在整理其生平資料時，為了方便而代他取的。林飛龍的原名音譯為威福雷德‧藍姆，他的父親是清末移居古巴的廣東人，Lam就是廣東話的林。

林飛龍在少年時代就說過他是多種血統的混血兒，體中流著多種血緣，在文化藝術的吸收與意識上，也是多元性的。他生於古巴，父親是廣東出生的中國人，林飛龍出生時，他已經八十四歲，母親為非洲黑人與印第安人混血的古巴土著。

林飛龍從小對繪畫即有濃厚興趣，1918年進入哈瓦那美術學院，1923年畢業後遠赴馬德里研究繪畫。當西班牙內戰爆發後，他曾參加馬德里保衛戰爭。1938年移居巴黎，與畢卡索、安德烈‧布魯東等名人交往，吸收立體派和超現實主義的思想與技法。畢卡索認為他是一位極有希望的畫家，林飛龍對具有強烈造形力的黑人雕刻，產生一種出自內心的喜悅，而畢卡索對黑人雕刻的興趣，一向是非常濃厚的，所以他們兩人在作品中所表現的非洲原始情愫，有很多共同之處。例如畢卡索所作第一幅立體派代表作〈亞維儂的姑娘〉畫面，主觀地把對象變形的手法，也可以在林飛龍的作品中發現。

由於與超現實主義詩人布魯東的相識，林飛龍於1939年加入超現實主義運動。第二次世界大戰戰火危及巴黎，1940年他與畢卡索同往法國南部避難，與布魯東會合，並為他的詩集作插圖。不過，林飛龍的創作發展得最為精彩而獨特的時期，還是在第二次世界大戰中，當他遠離歐洲，回到古巴的時期。

1941年林飛龍從巴黎到紐約，1942年回到古巴。那個時候他對西印度群島的巫毒教及熱帶的原始林，發生了極濃厚的興趣。這些宗教及土俗趣味，很快地帶到他的畫面上。他把在歐洲所獲得的有關繪畫方面的知識，諸如立體派、超現實派等繪畫的風格與技巧等，用在表現這種土俗趣味上，在形式與內容方面都作了一種徹底的融合，他以一種幻想的筆調，表現西印度群島的風土與神話。

他的主要作品，如〈亞當與夏娃〉、〈叢林〉、〈達巴拉的阿巴拉契之舞，唯一的神〉、〈聚會〉等，都是以原始林作為表現的主題，描繪原始林裡面生物與動物的生活百態，各種神祕的象徵物，直接地在他的畫面上顯現。他所畫的原始林及果實，都成為各種帶著武裝、敵意的象徵物。人物也都是植物的變身。他大部分是以黑色為底描繪白色的象徵物，採取對稱的手法表現出來。欣賞他的畫，有如走進一個原始的拿著棍棒跳躍的時代，一個巫毒教的精靈舞蹈的奇異景象，在一個佈滿荊棘的原始叢林，可看到部落民族所崇拜的物象。這些物象，有的擬人化，有的擬神化，充滿了象徵意味。他將這些原始圖騰轉化為充滿力量的繪畫符號，富有不可思議的魅力，帶著濃厚的風土色彩及神祕感。

林飛龍的一般作品都是大幅的，通常他所作的畫都是在一百號以上的巨幅作品。他喜愛青綠、灰黑、褐紅等色彩，顯出深沉幽暗氛圍。至於筆觸和結構上，他的畫著重於線條的發揮，以纖細而有力的線條勾勒物象，而不是注重表象。

1964年他榮獲古根漢國際美展大獎。林飛龍獨具風格的繪畫，使他成為第二次世界大戰後超現實派重要畫家，在現代美術史上占了重要一頁。

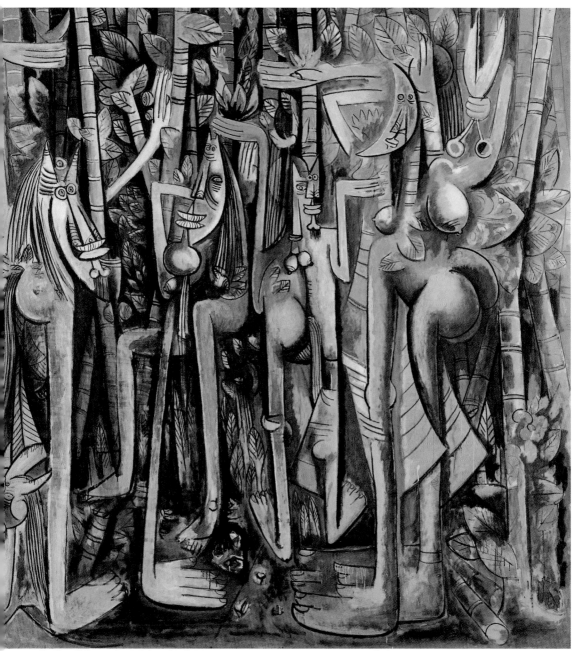

林飛龍　叢林　不透明水彩畫紙貼於畫布上　239.4×229.9cm　1943　紐約現代美術館

超現實主義大師 達利 （Salvador Dali, 1904-1989）

達利攝影像　1971

　　薩爾瓦多‧達利是20世紀西班牙出身的20世紀三位偉大畫家之一，和畢卡索、米羅齊名。達利多彩多姿的一生和他的深奧超現實繪畫一樣，驚人視聽，動人耳目。

　　達利也是20世紀最富於變化的畫家。我們無法以一般常識去理解他的繪畫，他描繪的奇妙景象，呈顯超現實的世界景象。達利的行動和言論更是出人意表的異想天開。但是，也有評論家認為達利的矯飾怪誕言行，其實是對俗世的尖銳批判與諷刺，更是面對充滿危機的現世一座敲響警鐘。藝評家摩賽就指出：「我認為達利是時代變亂的先知。極權統治往往能使繪畫的內容或技巧等具有生命力的組織要素窒息而死，而他卻能擊碎這個桎梏。」

　　達利在1929年參加超現實主義運動以來，給予藝術世界極大影響。他的創作理念，是從精神分析學家佛洛伊德的潛意識和偏執狂的批判方法發展而來。青年期的達利狂熱於「非合理性的征服」，戰後的達利則透過宗教與原子物理學的觸發，而在構思上力求接近「超合理性」的世界。

　　達利在繪畫之外，還寫了許多文學著作。如《偏執狂的批判革命》、《米勒晚鐘的悲劇》、《我的祕密生活》、《一個天才的日記》等，都成為了解達利、研究達利的基本資料。他的著作都是以加泰隆尼亞方言或法文寫出，具有極端主義的感覺。佛洛伊德曾說：「達利是個狂熱的人，是個極端主義者，不論是他對卡拉的愛情、他的政治立場、他對藝術的看法，他對歷史的詮釋，至少在外在宣言中，它們都是誇大的；但是它們也成為了解達利的一種憑藉。」

　　達利對於藝術工作非常著迷，他的好友羅美洛透露達利的日常生活，指出：「從清早他就坐在他的畫架前面，沒有間斷的工作直到深夜。當里加港已經沒有人跡的夜深時刻，他的工作室還透著亮光。更有甚者。他還可以找得到時間、精力和胃口來寫書，發表從左到右的宣言，為影片設計、下棋、結交新朋友、維持舊友誼、開展覽，為他在費格拉斯的達利美術館操心、工作。達利自己也說他是二十四小時全天候工作的人，特別是深夜臨睡前的一刻鐘，往往是他意念湧現的最佳時刻，夢幻的、奇異的和怪誕的影像，具有相當預言性，讓他永遠忘不了。」達利一生都是忙著工作，忙著生活，永遠從早到晚，狂熱生活的藝術家。

達利　裝飾禮服的汽車　綜合媒材厚紙　49.9×39.4cm　1941　西班牙達利美術館

抽象表現主義大師 杜庫寧 （Willem de Kooning, 1904-1997）

杜庫寧在東漢普敦的工作室
1975

威廉‧杜庫寧是美國抽象表現主義藝術泰斗。1989年11月，他的一幅繪畫〈交換〉在紐約舉行拍賣會中，以二千六十八萬美元高價賣出。他在1949年的畫作〈女人〉在紐約秋拍中，以一千五百六十萬美元賣出，創下了生前抽象畫家最高的拍賣記錄。二次世界大戰後，由於他和一群紐約抽象表現派畫家的努力經營，促使美國在戰後躍居為世界藝術主流的地位。

杜庫寧生於荷蘭鹿特丹。十二歲就開始從事商業藝術，1916至1924年，就讀鹿特丹美術學校。他回憶說，學校訓練得很嚴格，日夜不停的畫。學校把中世紀手工藝公會的傳統和學院的傳統結合起來。所以杜庫寧在繪畫技巧上很受文藝復興藝術的影響。1926年他移民美國，靠商業藝術、畫廣告和做木工維生。他在紐約結識了畫家葛拉漢姆（John Graham）和高爾基（Arshile Gorky）。葛拉漢姆使他認識了很多巴黎派的人物和觀念；高爾基則一直是他最親近的朋友。杜庫寧在一幅畫中，把高爾基想像成自己的兄弟，並介紹了高爾基畫自己和母親的畫像。高爾基和杜庫寧均曾先後為美國WPA聯邦藝術計畫工作，杜庫寧因而對自己以畫家為職業這件事有了信心。

1930年代他主要是一個人像畫家，創造了很多人像藝術，孤立於一個模糊的空間中，憔悴的面容和饑渴的眼神說出了不景氣時期的失業狀況。在30年代晚期到40年代初期人像變得越來越扁平而支離不全，顯出曲線立體主義和越來越有力的自動主義之影響。在1940年代的晚期，杜庫寧的畫變得完全沒有形象，雖然尚保有一些形象的片斷，像一個軀幹或是肩膀。1946至1948年的「黑色畫」，只畫一種白線在黑色或深灰色的底上。杜庫寧不斷的發掘非透視空間的問題，變化的視覺、模糊和同時所見影像的問題。那些齒狀的筆刷動勢是有極大意義的，那種創造的行動，把繪畫當做一種改變的過程。他不停的修正，從未喪失立即創作的自動力量，但是卻留下一些「還有某些尚未全部完成」的暗示，從一個必然會成長形體中出來的形體。

杜庫寧說：「我在畫的時候，自己也不知道會有什麼結果，但是我認為這就是最有趣的地方，讓事情永遠無法確定，就是『無法預料』，人生和世事不也是如此。」他甚至強調，作畫時也不採取任何態度，在無限的自由中才能把「不可能」性置於畫中。

大約在1951年代表性的形體，像在〈兩個女人〉中的那種，又再度在他的作品中出現，然後那一系列奇妙的「女人」畫像出現了，這一系列對他晚期的作品極有影響。杜庫寧解釋一幅畫：「那個女人，我們在學校時稱他為學院之光」；其他的一些女人，也都配合著真實照片在銀幕上出現。這些女人表達了杜庫寧對愛、恐懼、色情、焦慮等的感受。杜庫寧說：「以女性做畫的主題，在一個世紀接著另一個世紀中不斷的出現，她們是敬愛的對象，是一種安慰。」很多這種畫都是從嘴開始的。杜庫寧說：「我時常從雜誌上剪下很多嘴巴，都是開始、無論如何總要有個嘴的。」這些女性形象是一些怪異的幻影，塗以整個鮮豔的顏色，形體扭曲。

對於杜庫寧，生活與藝術創作，乃是存在的整體。他的生活只為藝術，他的藝術恆在反射生活。他比任何其他的抽象表現派畫家都還有更多的追隨者。

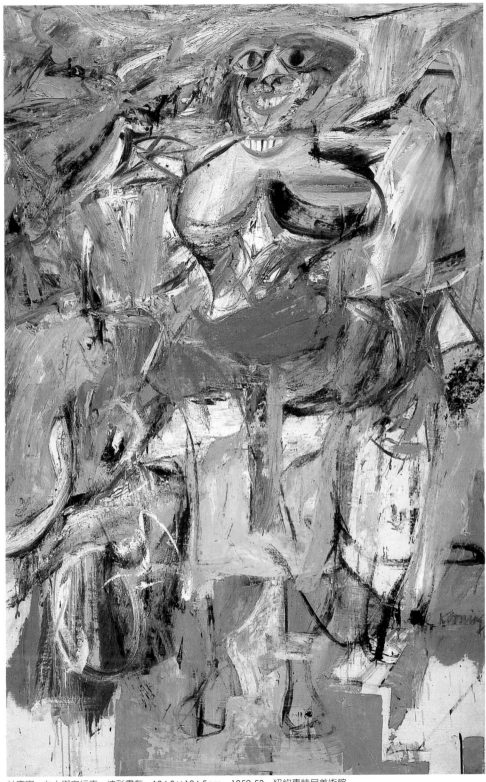

杜庫寧　女人與自行車　油彩畫布　194.3×124.5cm　1952-53　紐約惠特尼美術館

墨西哥傳奇女畫家 卡蘿 （Frida Kahlo, 1907-1954）

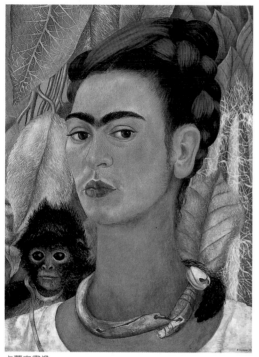

卡蘿自畫像

1938年以法國文化使節身分訪問墨西哥的超現實主義主導者布魯東，盛讚墨西哥是具有高度超現實主義氣息的土地，而卡蘿則是這個魔術之國的繆斯，天生的超現實主義藝術家。布魯東給予卡蘿高度肯定，1938年為她在紐約朱利安李維畫廊首次個展撰寫專文，並促成她在1939年於巴黎的個展，使她在國際藝壇一舉成名。

芙烈達‧卡蘿是拉丁美洲女性藝術家的偶像，也是廿世紀最引人爭議的女畫家。她慶幸自己生在墨西哥革命的年代，與新生的墨西哥同時誕生。但是卡蘿的生涯其實是波折多難的。她在1913年六歲時患小兒痲痺症，開始一生與病魔傷痛挑戰。而在1925年因巴士車禍九死一生後開始作畫，這個事故，使她脊椎受傷、右足骨折，失去生育機能，後遺症更造成她經歷三十五次手

術，肉體與精神痛苦的結合，成為她初期繪畫的源泉，甚至投射到她終生的全部作品。卡蘿的自白告解式繪畫，充滿生理痛苦、屈辱與堅忍象徵的訊息，結合了智慧、性感、嚴肅、悲壯與自戀情節。

1929年，卡蘿與墨西哥畫家里維拉結婚，從開始就帶來困難關係。1939年兩人分手，次年又在舊金山再度結合。肉體的障害制約，反而使她在自己的繪畫中，欲求表現婚姻幸福生活。她透過金翅雀、百合花、石榴、櫻桃、檸檬等動植物寓意與不調和的原野配列，揉合在自我映照畫像中，眼神帶有神話意念的苦悶情緒。身穿繁複墨西哥固有服飾，厚唇濃眉，佩戴大件珠寶和熱帶花朵，增添異國姿容。有時甚至顯示出自我毀飾的殘酷，將強迫加諸自身的信念，轉化為一種藝術信仰的力量。

卡蘿的藝術，交織著她內心的感情世界和墨西哥的政治生活。1937年她畫了一幅〈在布幔之間（獻給托洛茨基的自畫像）〉送給她的情人——當時亡命墨西哥的托洛茨基的生日禮物（托氏在蘇聯10月革命後曾任革命軍事委員主席，後被逐出蘇聯組成第四國際，在墨西哥遭暗殺）。這幅畫不同於一般卡蘿自畫像，她身穿墨西哥貴族長正裝披金色圍巾，手握花束與情書，走向布幔拉開的舞台。她與里維拉都是托洛茨基的強烈支持者。1940年托氏被害時，此畫為美國外交官呂斯購藏。

卡蘿在40年代健康惡化，但從未中斷繪畫創作。1954年去世後，家鄉房屋設立卡蘿美術館，紀念她一生壯烈的藝術生涯。她留下的日記中，最後一句話表露出她思想中晦暗的一面：「我希望離去是喜悅的，我希望永遠別再回來」。這是卡蘿對人生刻骨銘心的體認。

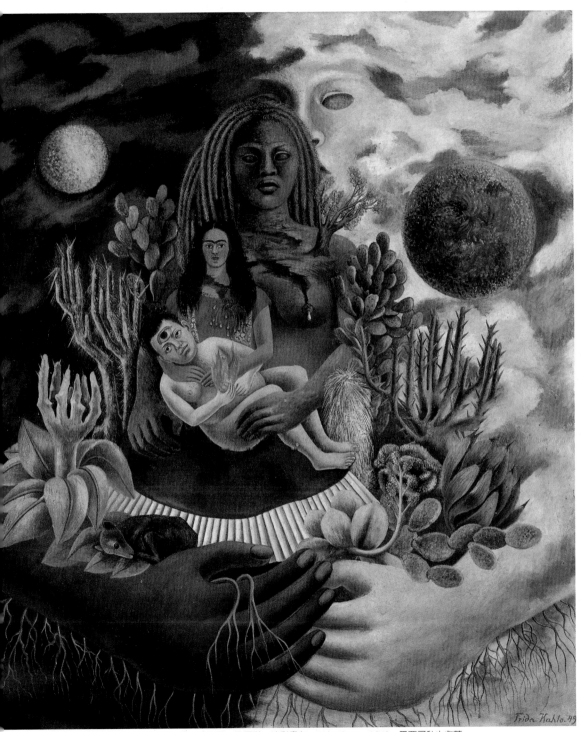

卡蘿　宇宙愛的環抱：大地之母、我、迪亞哥、歐羅塔　油彩畫布　70×60cm　1949　墨西哥私人收藏

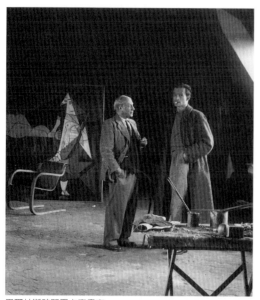

巴爾杜斯訪問畢卡索畫室

巴爾杜斯是20世紀卓越的具象繪畫大師。他成名甚早，紐約現代美術館早在1956年即舉辦他的個展。1980年威尼斯雙年展特闢專室展出他的繪畫，1983年巴黎龐畢度中心舉行「向巴爾杜斯致敬」的盛大回顧展，而在2001年2月18日，巴爾杜斯以九十二高齡在瑞士過世時，世界各大報都以「20世紀最後的巨匠」，讚譽他的藝術成就。2001年9月至2002年1月，威尼斯格拉西宮舉行最大規模的巴爾杜斯回顧展，包括兩百五十幅油畫作品，完全肯定了他在美術史上的崇高地位。

巴爾杜斯出生於巴黎，他是歸入法籍的波蘭貴族後裔，父親為專研杜米埃的藝術史家，母親巴拉迪娜是位畫家。年輕時他即認識波納爾和德朗，詩人里爾克是他母親巴拉迪娜的密友，他們發現巴爾杜斯具有藝術天賦，鼓勵他繪畫。十三歲的巴爾杜斯即為里爾克的詩集創作四十幅插畫，天才洋溢。

巴爾杜斯是自學成功的畫家。沒有進入藝術學院，而是透過臨摹名畫直接體驗繪畫的本質。他在羅浮宮臨摹過普桑的古典繪畫，特別尊崇普桑和庫爾貝。在義大利托斯干地區旅行時，見到法蘭切斯卡的壁畫，也下工夫摹做，尤其是空間處理、人物與景物的清淡色彩與帶有拙味的造形，對巴爾杜斯啓示頗大。他從美術史上古典大師作品的研究入手，再綜合個人現實生活經驗，創作寓感性於理性的風景畫，聯繫人和自然的對立，建立了兩者之間的和諧。

巴爾杜斯描繪的另一重要主題是少女。他畫過許多姿勢不同的少女像，在寫實的表現之外，實現了夢幻詩情，現實中潛含「非現實」的微妙境界，是自然與人間的另類一體化。

巴爾杜斯一生分別在法國、義大利和瑞士渡過。他生前接受訪問時，說他很欣賞中國畫家馬遠的山水畫，對東方抱有濃厚關懷之心，他說東方哲學中的陰與陽是萬物之源，且對音樂、文學、戲劇廣泛涉獵。但他從不關心同時代的美術趨勢，一生中的多數時間，過著隱士一般的生活，七十多年來畫風未曾改變，全心浸淫在具象繪畫的深入刻畫。巴爾杜斯五十九歲時娶了一位日本女子也是一位畫家節子為妻，年齡相差三十四歲，兩人在瑞士優美的山莊度過幸福生活。他的繪畫作品也曾在台北市立美術館展覽。我們從他作品中，看到他遺留下來的人生故事，如謎一般的奇妙神祕。法國文學大家對他推崇備至，存在主義大師卡繆為他在巴黎個展目錄寫序，稱巴爾杜斯是眼光明晰又富耐心的泳者，溯著不可知的河流向被人遺忘的源頭游去。巴爾杜斯是20世紀稀有的前衛藝術逆游者、永遠的美的守護者，他的作品是對人間深刻的洞察力所創造出來的一種藝術真實。

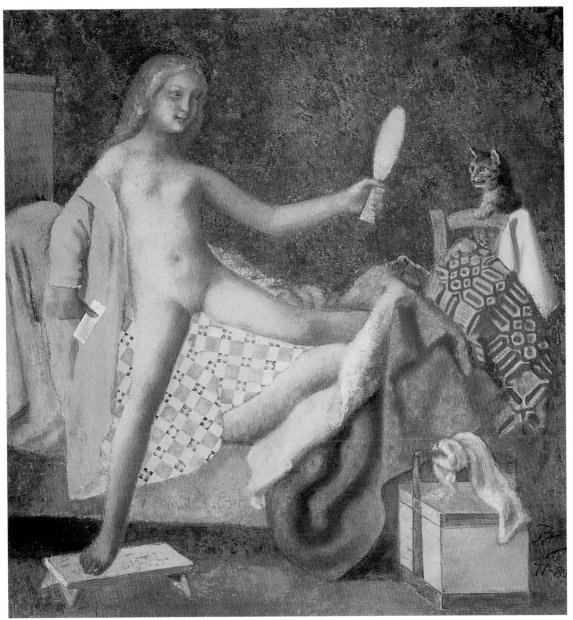

巴爾杜斯　貓照鏡　油彩畫布　180×170cm　1977-80　墨西哥私人藏

現代心靈描繪大師 培根

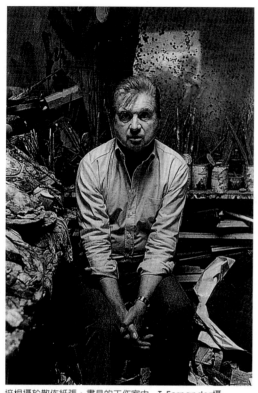

培根攝於散佈紙張、畫具的工作室中　T. Fernandez攝

法蘭西斯・培根是20世紀最重要的畫家之一。他生於愛爾蘭的都柏林，父親是馴馬師，童年和父親疏離。十六歲離家，浪跡英、德、法等國，到處打工。從小心靈受創，加上孤獨流浪的生活，使他後來成為一位同性戀者。他開始繪畫靠自學，藝術創作來自他深刻生存感受和出自生命的激情，三十五歲後全心投入繪畫。1945年三十六歲時，以〈三幅十字受刑架上的人像習作〉油畫參加英國倫敦拉斐爾畫廊聯展，一舉成名。他畫中激昂、扭曲、憤怒、痛苦的人體，真正觸動戰後英國人受戰爭殘害、死亡的陰影籠罩的心靈。此後他的聲譽隨著大量創作的出現而高漲，美術館爭相購藏他的畫作，多項國際大展專室展出其作品。培根在1992年旅行馬德里去世後，巴黎龐畢度藝術文化中心盛大舉行他的大回顧展，肯定他在20世紀現代繪畫史上的崇高地位。

培根的繪畫，大多根據照片、電影或世界名畫（如維拉斯蓋茲、梵谷的作品），加以變形轉化為自己的繪畫形式。運用強烈油畫色彩刻劃孤獨的人物形象，並充分利用油彩的流動性和魅力，表達憤怒、恐怖和興奮狀態。他畫的人類肉體，充滿光燦與色澤，暗示人類生命如朝露的特性。

「真實的東西給人感受較深」。培根不喜歡抽象畫，而重視真實與感覺合而為一。他的具象繪畫，深透對象內在的方式，摧毀物體平庸無趣的外在形象，揭示感性的肌理。空間樊籠成為環繞人物孤寂的一種光圈，畫中人物被他的自我醒覺神聖化。培根說：「我們幾乎永遠在帷幕重重中生活。」他畫中的世界彼此纏鬥而非和諧相待，生命不過是沒有理性的遊戲。生命的痛楚、無聲的嘶喊、扭曲的血肉之軀，這就是培根所言：在創造時刻中的狂暴之美產生的絕對繪畫。培根生活在西方人失落的年代，他的畫將這種失落裸露祖裡，反映了20世紀西方文化的一種荒謬。因此，培根早被稱為存在主義藝術家。

培根繪畫作品的獨創性，評論家認為是無法傳授的。這正是培根自己的觀點，因為他一直主張技巧不可能教會。「我不相信人們能教會你技巧，繪畫完全來自於你自己的神經系統。」這是培根留下的名言。

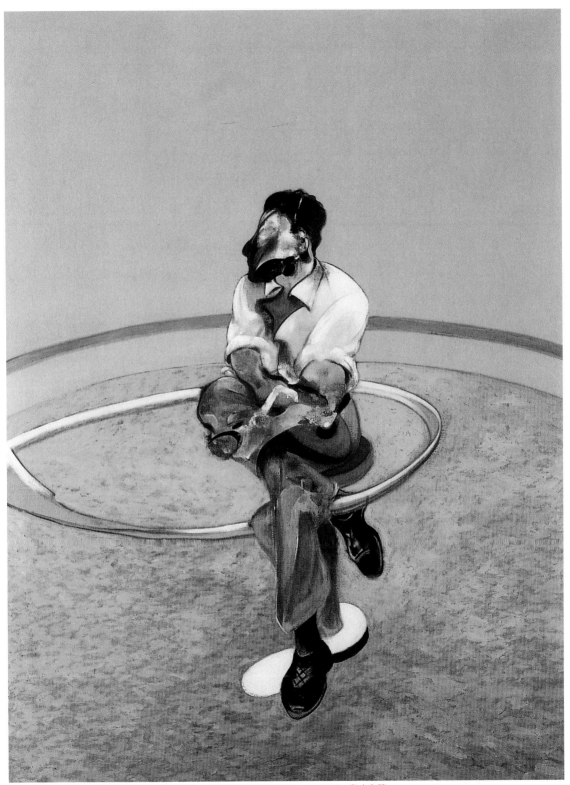

培根　魯西安‧佛洛依德側面畫像的習作　油彩畫布　198×147.5cm　1971　私人收藏

美國滴彩畫大師 帕洛克 （Jackson Pollock, 1912-1956）

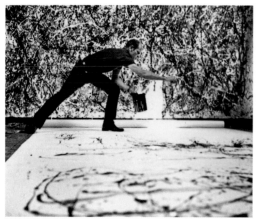

帕洛克作畫神情

　　帕洛克是美國抽象表現主義繪畫的大師，也被公認為美國現代繪畫擺脫歐洲標準，在國際藝壇建立領導地位的第一功臣。

　　帕洛克原名保羅·傑克森·帕洛克，在美國西部長大，生於懷俄明州，後來隨父母遷往亞歷桑那州及加州北部，在洛杉磯唸中學，滿頭褐髮，意志堅強，喜歡閱讀印度哲學及文學書籍。在學校培養的藝術興趣，使他具有強烈的學畫慾望。他的哥哥查理士送他去紐約拜班頓為師。1929年到達紐約，他把名字中的保羅去掉，進入紐約藝術學生聯盟班頓的繪畫班，開始學畫及臨摹大師名作。後來他對墨西哥畫家希蓋洛斯、奧羅斯柯的繪畫發現新趣味，又受到佩姬·古根漢介紹超現實主義作品影響，便從寫實轉向抽象造形，筆調濃重，充滿野性。

　　30年代後期到40年代初，是帕洛克藝術生涯的關鍵年代。1942年他認識佩姬·古根漢，佩姬極為讚賞他的作品，與他簽約，並在1943年為他舉行個人畫展，藝評家格林堡對他大加讚揚。此後十二年內，他舉行了十一次個展。1947年首次把畫布鋪在地上，把顏料滴濺到畫布上作畫，從

此聲名大振，作品迅速發展成為強烈的情感發洩，充滿曲線與色塊。他說：「當我作畫時，不意識到我在表現什麼，只有經過一種熟悉階段之後，我才看到我畫了什麼。」帕洛克採取自動主義手段，在不斷行動中完成作品，因此被稱為「行動繪畫」。

　　「一幅畫有它自己的生命，我的任務便是讓它的生命誕生。」帕洛克解釋他每次為什麼在畫布四周跳來跳去滴彩作畫時說：「這樣我可以與作品更為接近；我可以在四周工作，並使自己有在作品之內的感覺。」

　　美國著名藝評家羅勃·休斯在其著作《新藝術的震撼》指出：「康丁斯基的玄學思想在帕洛克的作品裡，遇到了一種已在美國文化中深深扎根的系統，即把風景想為超驗的東西的傳統。……超驗主義的衝動在戰後的美國復興最引人注目的例子，還是要數帕洛克的溢滿畫幅的繪畫。」帕洛克常常細讀康丁斯基的著作《藝術的精神性》，康丁斯基認定美術的作用是在喚起宇宙的基本韻律，以及這種韻律對內心狀態的模糊聯想，是帕洛克最熱切關心的藝術表現主旨。

　　帕洛克在畫布四周跳躍滴彩的畫法，被稱為是一種「從屁股開始」的新畫法，要做一種幾乎像跳舞一樣的全身運動，來揮舞刷子潑濺顏料，超越時間與空間的線條與色彩，像流體運動一般，飛舞在畫布上，產生一系列大型繪畫，獲得一種異常的優美。

　　在帕洛克滿溢畫幅的大氣空間裡，活力的過度旋轉和視野的無限延續，證明了帕洛克確實喚醒了關於美國特色的風景的經驗，一種遼闊無邊的想像境界。

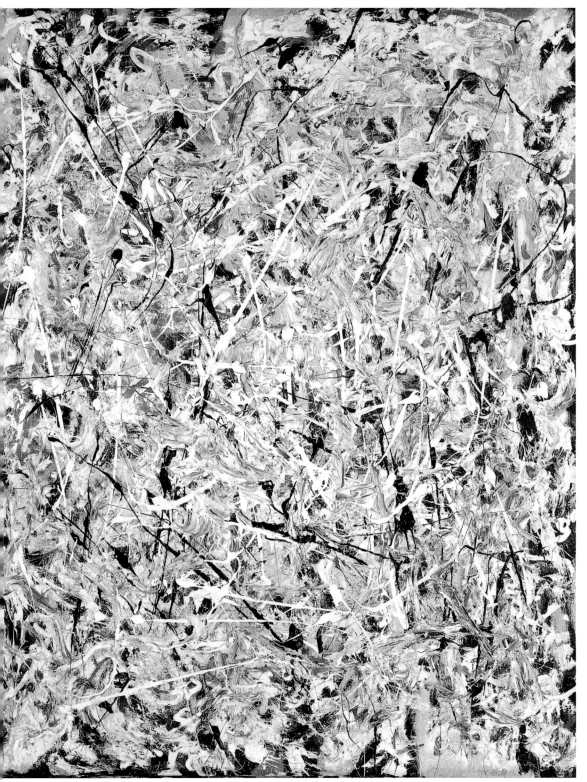

帕洛克　白光　油彩畫布　122.4×96.9cm　1954　紐約現代美術館

抽象畫第二代大家 德·史泰耶 (Nicolas de Staël, 1914-1955)

德·史泰耶於其畫室　1947

尼可拉·德·史泰耶，是二次世界大戰後享譽歐洲的新巴黎畫派抽象畫家。抒情抽象藝術的興起和發展，在1947年可說是重要的一年，「法國傳統的青年畫家」在這一年後轉向抽象繪畫創作，在巴黎瑪格畫廊先後舉行大規模個展，德·史泰耶、阿特朗、波里亞柯夫、哈同、蘇拉吉、馬奈西埃、達·西瓦爾等，都是在這個年代嶄露頭角的抒情抽象畫家，成爲戰後美術史上耀眼的明星。

德·史泰耶，1914年元月5日出生於俄羅斯聖彼得堡，十月革命後隨父母被放逐到波蘭，他年僅五歲，二年後父親遽逝，事隔一年，傷心過度的母親將德·史泰耶與兩個姊妹寄託於一位青梅之友，也就撒手人寰了。此時他只有八歲，成了寄人籬下的孤兒。

1932年，德·史泰耶進入布魯塞爾皇家藝術學院就讀，畢業後攜帶畫具，開始踏上他孤獨的藝術旅程。從荷蘭到巴黎，再到西班牙，跨越了歐非兩大洲的城市——摩洛哥、卡薩布蘭加、阿爾及利亞、拿坡里、龐貝、蘇蘭多及卡布利島。他畫布上的色彩，隨著足跡所到之處的地理與氣候而有所蛻變；由平淡無奇而具有濃郁且絢爛芬芳的亞熱帶的原色調，轉變爲燦爛奪目，然後歸返於地中海明澈如鏡的波光般的謐靜裡。

德·史泰耶於1933年初抵巴黎，深被塞尙、馬諦斯、勃拉克與史丁等大師畫風所吸引。但巴黎低沉做作的孤獨令他感到窒息，於是他毅然離開巴黎，走上自我放逐的旅途。漂泊在地中海時，目睹一望無垠的海水，海上成群海鷗飛翔覓食；在拿坡里黝暗酒吧裡，穿著紅綠衣服的樂師吹奏爵士樂，一幅又一幅出現在眼前的景象，後來都成爲他畫中的意象。德·史泰耶傾其全力以安詳與平淡的筆致，揮寫出大海的無際與奧妙莫測，使畫面洋溢著一股難以排斥的沉鬱、落寞、哀愁與寧靜。1944年，他與康丁斯基、多梅拉在巴黎草圖畫廊舉行聯展，之後又在該畫廊開第一次個展，並參加1945年五月沙龍。1948年他歸化法國籍，1950到1952年是他藝術創作的巔峰期，繪畫的表現，色彩鮮明，協調並且強烈有力。後期抽象畫帶有遠近感，逐漸出現視覺的形象，浮現孤獨的他種意象，從永恆的喜樂，轉化爲瀰漫淡淡的哀愁。

1954年他應邀參加威尼斯雙年展，揚名國際，但他的精神卻陷於焦慮不安，晚上難於入眠。1955年3月16日，他在法國南部安蒂布畫室面向地中海的窗戶，跳樓自殺，走上他崎嶇人生上最後一站，年僅四十一歲。藝評家卡邦努曾說：「德·史泰耶一直盼望自己成爲多采多姿且出神入化的繪畫魔術師，但畢竟他是天生的抒情詩人，因此最後被迫走上絕路。」他去世後二年，巴黎國立現代美術館舉辦他的回顧展，轟動藝壇，大家對這位天才畫家的悲劇都有無限感傷。德·史泰耶的繪畫，忽視傳統的規範，憑藉靈感衝激，以生動、自信與堅毅的筆觸捕捉形象，再以雷霆萬鈞之勢將形象固著於畫面，面與面的交接衍生多采多姿的龜裂與隙縫，與錯綜交叉的線條形成筆直與曲折影子，令人似聆聽一首柔和優美而流暢明快的迴旋曲。德·史泰耶在色彩與形體上，達到了行雲流水般的自由自在精神境界。

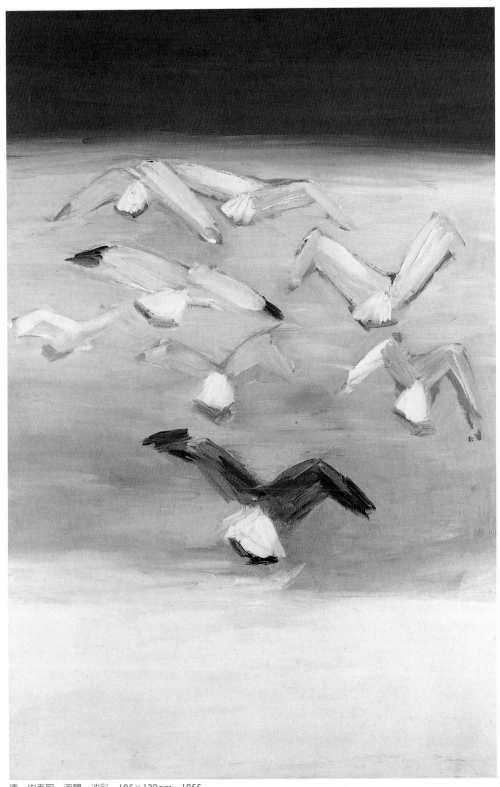

德・史泰耶　海鷗　油彩　195×130cm　1955

美國寫實派大師 魏斯 （Andrew Wyeth, 1917-）

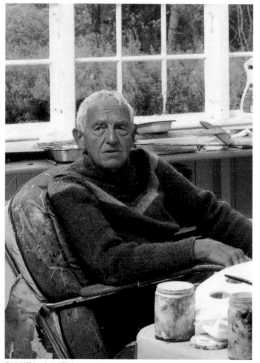

魏斯攝於賓州畫室　1986

　　很久以來，筆者就深被魏斯的藝術所感動。記得多年之前第一次撰文評介魏斯與其作品時，那時他剛榮獲詹森總統頒授的「自由勳章」。後來我在美國駐華大使酒會中，看到魏斯的蛋彩畫〈聖燭節〉（1959年費城美術節以三萬五千美元購入此畫，打破該館收購當代美國畫家作品最高價記錄。）那是與原畫尺寸相同的彩色複製品，描繪室內一角，陽光斜斜射入屋內，窗外是一片翠綠草地和幾根鋸斷的木頭，畫面透出無限清新、寂靜氣氛，至今仍然印象深刻。

　　魏斯的繪畫，往往透過鄉村小屋，山野鳥獸和樸實的小人物，表現存在於人類內心的孤寂感。在他極端寫實的優美自然景象和洋溢詩情的作品中，潛含著一股淡淡的哀愁與懷鄉的感傷。他以敏銳的感觸，精緻的寫實技巧，捕捉視覺的

一瞬，與心理的想像聯結，以至高沉默的態度表達對人生的禮讚。

　　魏斯的家庭環境極具藝術背景。他一生只上學兩週，全部教育得自家庭與大自然。他出生在賓州費城郊外小村查茲佛德，多彩多姿的家庭藝術活動，使他從小就對家鄉產生濃鬱的感情。他一生除了每年夏天到緬因州度假外，從未離開查茲佛德。所畫的對象也不出這兩個小鄉村，這裡就是他生活的宇宙，其名作〈克麗絲蒂娜的世界〉、〈海風〉、〈愛國者〉和〈排水路〉等，都是在這裡孕育出來的。尤其是〈愛國者〉，他在自述中以這幅畫為例，談到他的創作過程，蘊含著豐富思想與真摯情感，讀來引人入勝。

　　「我畫查茲佛德附近的山丘，並不是因為它比別處的山丘優美，而是因為我生於斯長於斯，它對我有特殊的意義。」魏斯在自述裡指出歐洲對他而言毫無意義。他又說：「目前只有一件事鼓舞我不斷前進，那就是建立美國的藝術家能創造屬於自己藝術風格的信心。」從這裡可以看出，他是一位很有獨立見識的藝術家。

　　美國波士頓美術館前任館長勞斯本，曾指出1950年和1960年代美國流行前衛藝術，只是美國文化長期發展過程中的短暫現象，美國建國兩百年來培育出來的「美國寫實主義」藝術已經根深蒂固，魏斯是其中最優秀的代表人物之一。魏斯在今天被人與抽象表現派大師傑克森‧帕洛克相提並論，分別代表美國的寫實與抽象藝術的兩個頂端。可見他在現代美術界的地位是卓然而立的。綜觀魏斯的藝術，也確實應該給他如此崇高的評價。

魏斯　排水路　水彩畫紙　58.4×73.7cm　水彩畫紙　1978　美國私人收藏

德國行為藝術大師 波依斯

（Joseph Beuys, 1921-1986）

波依斯1972年攝於步行中

約瑟夫·波依斯生前是一位最受爭論的藝術家，支持者讚譽他是德國前衛藝術的英雄，反對者則認為他是旁門左道的巫師。然而不可否認的，20世紀60年代以後，波依斯主宰了德國藝壇。他的藝術理念，在體制外刺激被遺忘的人類本能，作品裡傳達出精神性深度，特別是德國式的思想體系，現代主義感性，無止境的藝術可能性，以及對物質材料的尖銳詮釋，證明他確是天才型大師，在他神祕詭奇的思想裡，蘊藏著全球性的眞知灼見。

甚至，他的藝術光芒一直照耀到21世紀。在2001年舉行的威尼斯雙年展，策展人史澤曼以「人類的舞台」爲主題的展覽中，特別向波依斯致敬。波依斯強調藝術是一種生命的精神變貌，把信仰和人類的自我超越連結起來，他的藝術理念就像精神性的煉金術。也有人稱波依斯就是雕刻的卡夫卡。

要瞭解第二次世界大戰以後的藝術，波依斯是不能被略過的藝術家。他的「社會雕刻」觀，把藝術推展到極限，人的思想、言語、行爲，都是雕刻。因此，他最廣被流傳的一句話是：「每個人都是藝術家」。

波依斯出生德國，在納粹時代是一個空軍作戰人員。在一個嚴冬他乘坐的飛機被擊落於俄國雪地，被遊牧的韃靼人救活，並以油脂與毛氈把他包起來，保存體溫。他在那裡見到過「野兔的飛奔」，他以爲野兔是世界上（原野）最快的動物，這就是他「意象的動因」了。經歷這個意外事件，後來他的藝術創作，不斷採用兔子、油脂和毛氈爲素材，油脂象徵死亡與再生，一種人類必定面臨死亡的創傷，貫穿著波依斯的藝術。另一方面，對自然科學的興趣和神祕主義，一直是波依斯作品的主要內容。他受史坦納的人種哲學影響很深，闡明宇宙一體，萬物合一的觀念，物質與精神之間的緊密關連，塑造了波依斯的整個思考與工作方式。

從1961年到1972年，他在杜塞道夫藝術學院執教，透過教學講課及他發表的行爲藝術，對年輕藝術學生產生很大影響力。如果說藝術是一種宗教，波依斯是一位充滿領導魅力的傳教者。

波依斯認爲藝術是一種可表達的具體行爲，想像力的語言。他紙上作業的「自由國際大學」，使政治變爲藝術，使藝術屬於每一個人類所有。他身體力行，在文件大展上，把玄武石千千萬萬塊運進文明的城市，把七千棵橡樹種在人行道旁，在藝術上來說，是最眞實具體不過了。

一切思想方法的歸趣，透過波依斯眼睛來觀察，都是藝術的，他稱爲擴大的藝術觀念。因此，評論家大衛·席維斯特指出：波依斯所作的一切事情，都好像籠罩在一種源自他指間的魔力中，他幾乎像個奇幻的巫師能點石成金。

波依斯　鋼琴Jom（區域Jom）　60×161×181cm　1969

西班牙非定形繪畫大師 達比埃斯 （Antoni Tàpies, 1923-）

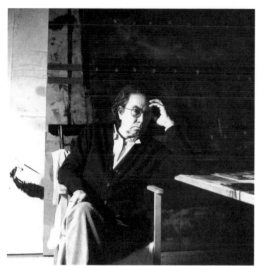

達比埃斯在巴塞隆納畫室留影

　　安東尼・達比埃斯是西班牙非定形繪畫大師。非定形為抽象美術的另類表現形式，20世紀20年代物理學對質量與精力的新界定，原子分裂的發現震撼了世界，也影響擴展了藝術家表現的觀念。美術趨向與現實分化的抽象世界發展，透過知覺與感性刻畫更深層的精神領域，達比埃斯即是屬於這一類型的藝術家。

　　達比埃斯的少年與青年期的繪畫，傾向超現實主義風格，其後對複雜的人生體驗、主觀的外在變化，畫家從一個問題到人類整體的深遠問題作探討，構成他繪畫的基本語彙，形成了表現的主題群像。達比埃斯在自傳中詳細敘述了他追尋醞釀一種新造型語言的歷程。

　　達比埃斯1923年12月13日生於巴塞隆納。家族與巴塞隆納市的文化與政治界關係密切，母親的曾祖父是出版業者，父親約瑟夫在西班牙內戰前，開設法律事務所，支持共和派。十八歲時曾患肺結核，初期素描作品多屬人物像，帶有原始儀式的幻想及強烈故事性。1950年他描繪當時前

衛藝術運動代表人物布羅莎肖像，後來在威尼斯佩姬・古根漢美術館欣賞杜象作品，使他深受感動，不久他在巴塞隆納一次宴會上見到杜象，並討論作品，當時杜象正好回西班牙渡假，達比埃斯會見年輕時崇拜的偶像，驚喜萬分。此外，他與米傑・達比野交往，介紹他到巴黎的畫廊個展，也是他邁向畫家之路成名的關鍵。此時，他在精神上得到更多仰仗，促使他更有信心的尋找一條使藝術重新深入生活的更好途徑。

　　從1952年達比埃斯獲選參加威尼斯雙年美展以來，他多次在威尼斯雙年展嶄露頭角，並獲美國卡奈基國際繪畫大獎，先後在美國、歐洲各地舉行個展，出版不同時期作品的《達比埃斯畫冊》。1984年成立達比埃斯基金會，並於1990年在巴塞隆納設立達比埃斯基金會美術館。在西班牙20世紀加泰隆尼亞出身的畫家中，他是繼畢卡索、米羅、達利之後，在當代即享盛名的國際藝術名家。

　　法國當代藝術史家夏呂姆指出：達比埃斯的藝術，探向一個有機的、無定形的、曖昧和未曾臻達的世界，用一種得自中國或日本傳統的單純肢體之表達方式，運用大量粗糙物質強烈表現力量，找到了他的風格，在國際藝術舞台佔上了獨尊的首要的一席地位。

　　達比埃斯的繪畫，給我們最深刻的印象是大幅畫布、大塊寧靜平面的巨大空間，巨大的色塊，顯出荒涼、不安定感，然而有時許多大色面，彷彿是高大的巨牆，或閉合的門戶，讓人無法逾越，無法正視這個世界，感受到被壓迫的內心之沉默。在繪畫之餘，他喜愛寫作，著作有《達比埃斯自傳》、《藝術實踐》和《反美學的藝術》等，對他自己的創作心路娓娓道來，比看他的繪畫更為親切動人。

達比埃斯　人體素材與橙色塗畫　綜合媒材畫布　162×130cm　1968　巴塞隆納私人收藏

普普藝術大師 安迪‧沃荷

（Andy Warhol, 1928-1987）

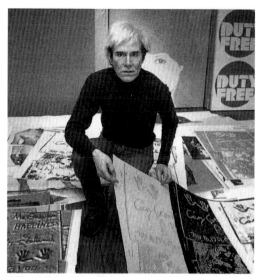

安迪‧沃荷在工作室一景

20世紀藝術界最有名的人物之一：安迪‧沃荷，被譽為普普藝術的教宗。在普普藝術興盛的60年代，他批判空虛的美學與同一性，顛覆了成功的廣告所依據的標準，因為在作品中表現出喜歡平庸和千篇一律的沒有個性的現代時髦商業包裝文化反射影像，而成為著名的藝術家。

安迪‧沃荷說：「我想成為一部機器」，每十分鐘產生一個新式美術品，也就是利用印刷、複製、反覆產生廉價而新穎的物品，這就是一種最巧妙的時髦。也是對機械化的泛商品廣告化的60年代精神的體現與反諷。正如60年代的美國電視一樣，精神上是一種麻木的感覺。沃荷繪畫中常出現塗污的報紙網紋、油墨不均的版面、套印不準的粗糙影像，讓人像電視螢幕的一瞥，而不是欣賞繪畫一般仔細觀看。沃荷描繪了簡單清楚而反覆出現的東西，這些都是現代社會中最令我們記得的形象符號。

藝評家羅勃休斯評論安迪‧沃荷時，引述丹尼爾布斯廷的話指出：名聲就是為出名而出名，其他什麼也不是，因此他提出一次性消費的主張。最懂得這一點而出名的就是安迪‧沃荷。包裝文化把安迪‧沃荷塑造成有自己特色的藝術家。

安迪‧沃荷的作品，突出一種嘲諷而無感情的冷靜，他喜愛現代工業大量產品特有的一律性，量產的物品，例如可口可樂瓶子、罐頭、美元鈔票，使用絹印版畫重複印出的蒙娜麗莎、瑪麗蓮夢露頭像，構成沃荷式作品。這與一心想以生氣勃勃的巫術力量變成自然的傑克森‧帕洛克抽象畫風正好形成對比。

安迪‧沃荷1987年去世時，年齡還未屆六十。自他去世後的十多年，有關他的一生經歷與藝術作品的書籍有增無減。而他生前大量蒐集的藝術珍藏，也引起眾多關注。感覺好像才剛發現了他作品的新知識一樣。

今天，我們重新檢視安迪‧沃荷，這位20世紀最重要的藝術家之一，會發現其所發表的言論和獨特的性格，遠遠超越了我們對他的藝術品的詮釋。安迪‧沃荷從早年的商業設計師生涯開始以來，每十年的風格都在變化。他並不是始終如一的，反而涉入領導的尖端文化中頗深，而且從平面美術到實驗電影變化多端。

閱讀安迪‧沃荷作品，我們發現他與當下藝術所形成的中心問題，有相當大的關聯。他啟示我們如何縱身於當代，與當代的更迭同步。

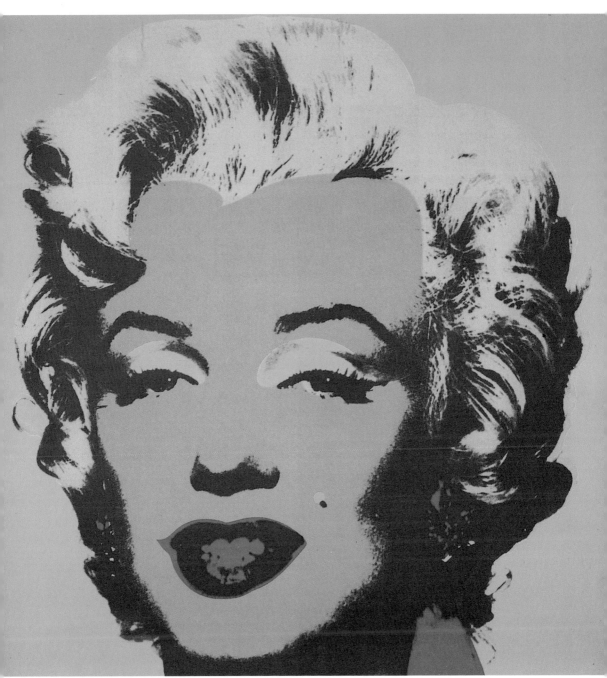

安迪‧沃荷　瑪麗蓮夢露　絹印畫　91.4×91.4cm　1967

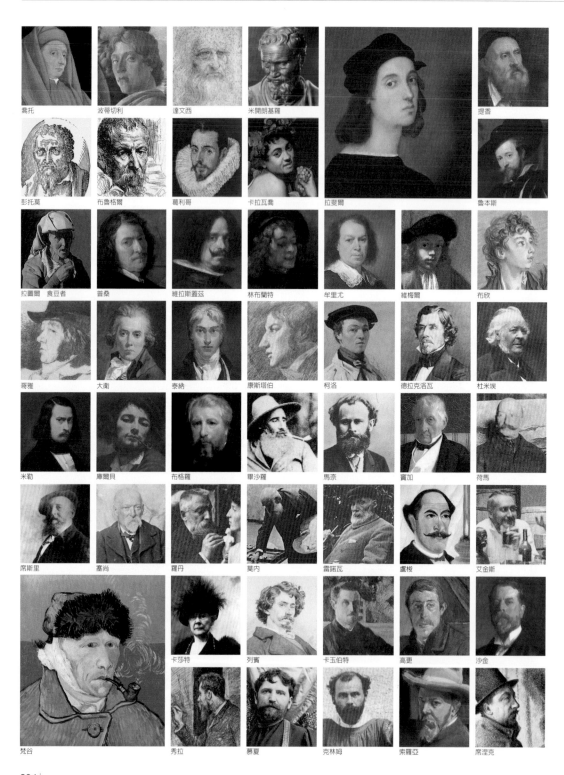

喬托　　波蒂切利　　達文西　　米開朗基羅　　拉斐爾　　提香

彭托莫　　布魯格爾　　葛利哥　　卡拉瓦喬　　　　　　魯本斯

拉圖爾 食豆者　　普桑　　維拉斯蓋茲　　林布蘭特　　牟里尤　　維梅爾　　布欣

哥雅　　大衛　　泰納　　康斯塔伯　　柯洛　　德拉克洛瓦　　杜米埃

米勒　　庫爾貝　　布格羅　　羅沙羅　　馬奈　　竇加　　荷馬

席斯里　　塞尚　　羅丹　　莫內　　雷諾瓦　　盧梭　　艾金斯

梵谷　　卡莎特　　列賓　　卡玉伯特　　高更　　沙金

秀拉　　慕夏　　克林姆　　索羅亞　　席涅克

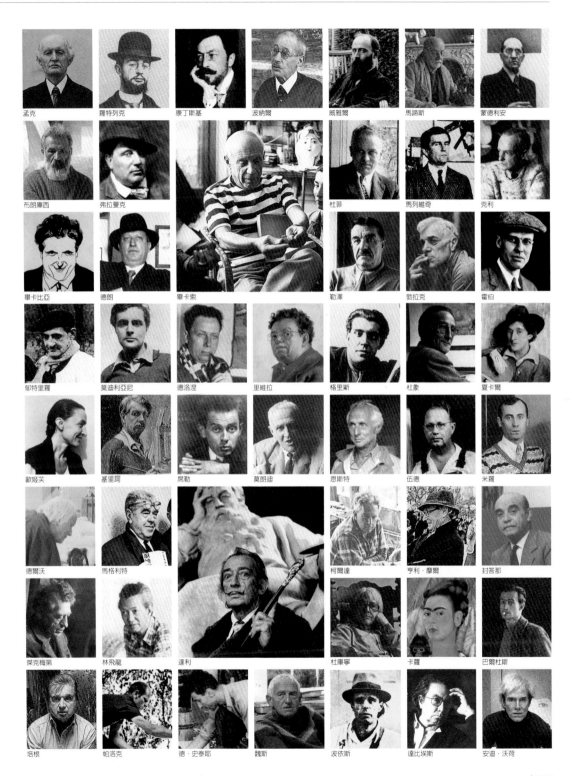

孟克　　羅特列克　　康丁斯基　　波納爾　　威雅爾　　馬諦斯　　蒙德利安

布朗庫西　　弗拉曼克　　　　　　杜菲　　馬列維奇　　克利

畢卡比亞　　德朗　　畢卡索　　勒澤　　勃拉克　　霍伯

郁特里羅　　莫迪利亞尼　　德洛涅　　里維拉　　格里斯　　杜象　　夏卡爾

歐姬芙　　基里訶　　席勒　　莫朗迪　　恩斯特　　伍德　　米羅

德爾沃　　馬格利特　　達利　　柯爾達　　亨利·摩爾　　封答那

傑克梅第　　林飛龍　　　　　　杜庫寧　　卡蘿　　巴爾杜斯

培根　　帕洛克　　德·史泰耶　　魏斯　　波依斯　　達比埃斯　　安迪·沃荷

國家圖書館出版品預行編目資料

世界100大畫家：從喬托到安迪沃荷
何政廣著 -- 初版 . -- 台北市：藝術家，
2006〔民95〕 面；17×23.1 公分
ISBN-13 978-986-7034-34-2（平裝）
ISBN-10 986-7034-34-1（平裝）

1.畫家—西洋—傳記
2.繪畫—作品評論

940.99 95025729

世界100大畫家

從喬托到安迪沃荷

何政廣／著

發 行 人　何政廣
主　　編　王庭玫
文 字 編 輯　王雅玲・謝汝萱
美 術 編 輯　廖婉君
出 版 者　藝術家出版社
　　　　　台北市重慶南路一段147號6樓
　　　　　TEL：（02）2388-6715
　　　　　FAX：（02）2331-7096
　　　　　郵政劃撥：01044798 藝術家雜誌社

總 經 銷　時報文化出版企業股份有限公司
　　　　　桃園縣龜山鄉萬壽路二段351號
　　　　　TEL：（02）2306-6842
南部區域代理　台南市西門路一段223巷10弄26號
　　　　　TEL：（06）261-7268
　　　　　FAX：（06）263-7698
製 版 印 刷　欣佑彩色製版印刷股份有限公司
初　　版　2006年12月
二　　版　2007年10月
三　　版　2010年4月
四　　版　2014年1月
定　　價　新台幣360元

I S B N　978-986-7034-34-2（平裝）

法律顧問　蕭雄淋